Paper Quilling

大人的優雅捲紙花

輕鬆上手！基本技法＆配色要點一次學會！

なかたにもとこ◎著

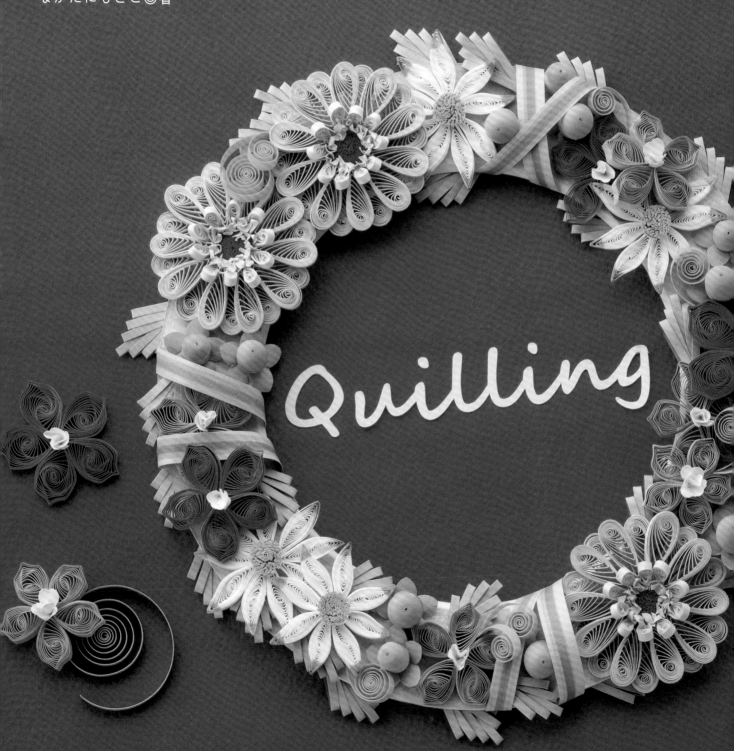

Quilling

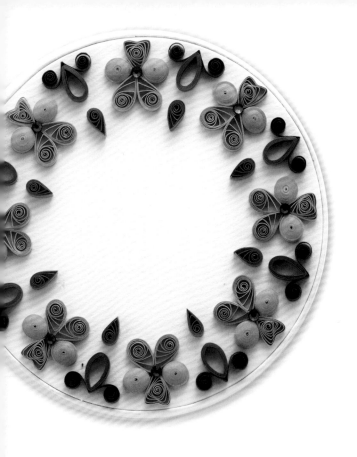

作者紹介

なかたに もとこ

Motoko Maggie Nakatani

1973 年出生於神戶，
受到喜愛編織、拼布和園藝的母親影響，自年幼便熱愛
手作和紙張文具。大學時造訪舊金山，深受海外旅行魅
力的吸引，此後以每年兩次的頻率訪美。
大學畢業後，擔任過食品服務業的經理一職，接著於神
戶市經營木製玩具和雜貨鋪，經由店裡的客戶介紹，與
捲紙工藝命運般地相遇。從此便開始進口材料，並於
2003 年開設捲紙藝術商店 STRIPE（原 shop e-bison）。
2006 年移居關東地區，開設正式的捲紙教室。
Botanical Quilling Japan　首席講師
日本捲紙工藝協會　創始會員
北美捲紙工藝協會　日本代表

HP　http://info5388.wixsite.com/maggie-quilling/
「アトリエブログ」http://ameblo.jp/shopstripe/
f https://www.facebook.com/motoko.nakatani

Staff

編輯・排版／ atelier jam（http://www.a-jam.com）
攝影／大野伸彥（作品）・山本高取（作法過程）
作品製作協力／なかたにもとこ捲紙教室講師群

Contents

開始製作捲紙藝術吧！ 4

認識捲紙條 ... 5

Part 1 ❖ 工具介紹與部件作法

工具介紹 ... 6

捲紙部件 ... 8

部件作法 .. 10

Part 2 ❖ 享受花卉之美

春の花 Spring Flowers 26

幸運草・櫻花・鬱金香 28

瑪格麗特・油菜花・薰衣草 29

夏の花 Summer Flowers 30

牽牛花・玫瑰・康乃馨 32

銀合歡・向日葵・繡球花 33

秋の花 Autumn Flowers 34

銀杏・孔雀草・波斯菊 36

橡實・葡萄・楓葉 37

冬の花 Winter Flowers 38

櫻草・竹南天・紅白梅 40

水仙・三色菫・聖誕紅 41

春の花・夏の花應用作品 42

秋の花・冬の花應用作品 43

Part 3 ❖ 享受色彩之美

粉彩色調 Pastel color 44

It's a Girl ... 45

It's a Boy ... 46

黃 & 橘 Yellow & Orange 48

相框 ... 49

萊姆・檸檬・柳橙 51

紫 Purple 52

香菫菜小盒 53

小物收納盒 54

大理花胸針 & 項鍊 55

粉紅 Pink 56

愛心玫瑰 ... 58

紫盆花婚禮看板 59

白 & 金 White & Gold 61

NOEL 大理花 62

雪花 ... 63

綠 Green 64

聖誕玫瑰愛心時鐘 65

多肉植物 ... 68

挑戰進階技巧 70

非洲菊花圈 71

❖ 附錄

Q&A ... 76

模板 ... 78

作品 show .. 80

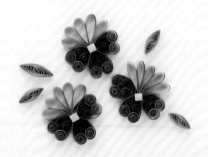

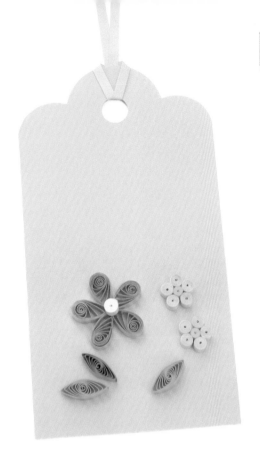

開始製作捲紙藝術吧！

　　將細長的紙條捲起製作的捲紙藝術（Paper Quilling），雖然在日本似乎是近10年才逐漸打開知名度，但其歷史相當悠久，可追溯至西元15世紀左右。

　　其名稱據說是源自於將紙張捲在羽毛的羽軸（Quill）堅硬處。雖然眾說紛紜，但相傳是在紙張極為稀有的年代，由於不想浪費製書時所剩的切邊，修女們便用以裝飾盒子等物品而誕生，之後流行於貴族之間，歐美的美術館收藏著數百年前的作品。由於製書所裁下的紙張寬度為1／8吋（以1吋＝2.54cm換算，約為3mm寬），便以此寬度的紙條捲紙為標準。捲紙藝術又名Paper Fillgree，以紙張特有的細緻圖案和漩渦觸動人心。如今無論紙張的寬度或色彩都有相當豐富的種類能選擇，市面上也有販賣特殊加工過的捲紙專用紙及專用工具，就算是初學者也很容易入門。

　　細長的捲紙條交織出了細緻而美麗的捲紙世界，搭配日本四季的美麗花卉和植物，能將兩者的結合透過本書介紹，我深感榮幸。

<div align="right">

なかたに もとこ

Motoko Maggie Nakatani

</div>

✓ 捲紙製作流程

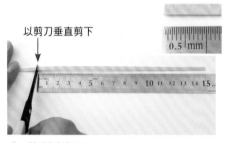

以剪刀垂直剪下

1 裁剪紙張
將捲紙條（p.5）剪成所需長度。

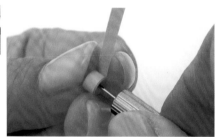

2 捲紙
使用捲紙筆（p.6）捲紙。

3 製作部件
利用捲好的紙張，可製作各種部件。

4 黏合部件
於部件塗上黏膠，進行貼合。

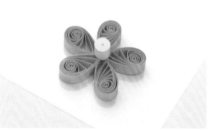

5 完成花朵
組合數個部件，作出花卉和葉片。

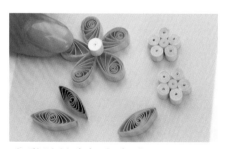

6 黏貼於底板上完成
作好的花卉和葉片黏貼在卡片之類的底板上，就完成了。

認識捲紙條

雖然歷史上原本是利用製書剩下的切邊捲紙，但今日在世界各國皆可取得捲紙專用的繽紛紙張，現在來介紹其中一部分吧。

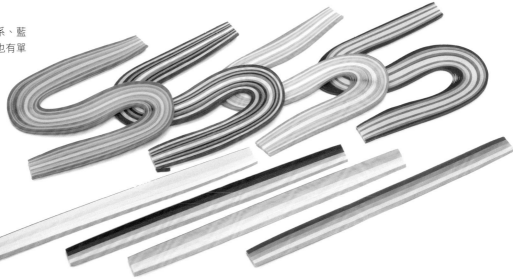

◆ **捲紙條**

有以綠色系、粉紅色系、黃色系、藍色系等色系區分的混合包裝，也有單色販售。

常見有英國製（上排）或韓國製（下排）兩種，顏色、長度和紙張厚度皆不相同，依照喜好選擇吧。

◆ **漸層紙**

單條就有著漸層色彩的紙張，能作出不可思議的效果。

◆ **特殊紙**

於紙張切面進行炫光加工的特殊紙張，可用於點綴。

◆ **和紙**

有著和紙獨特的顏色和質感，能帶給作品深度。

◆ **關於捲紙條寬度**

捲紙條的基本寬度是1／8吋（約3mm，1吋為2.54cm）。亦有1.5mm、2mm、3mm、5mm、10mm等種類，配合用途選擇使用吧。若使用較細的紙條，完成的作品會呈現較細緻且輕盈的感覺。

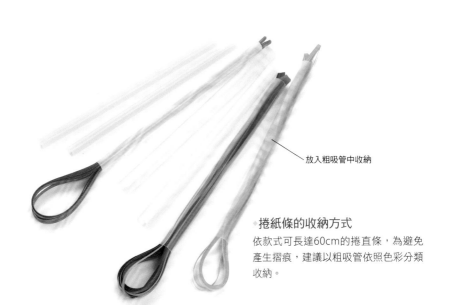

放入粗吸管中收納

◆ **捲紙條的收納方式**

依款式可長達60cm的捲直條，為避免產生摺痕，建議以粗吸管依照色彩分類收納。

工具介紹

在此介紹筆者所慣用的便利工具及副材料。

◈ 捲紙筆

前端具有溝槽，用以捲紙的工具。前端的粗細和溝槽深度，會因品牌而有所不同。雖然前端越粗越方便製作，但前端越細越能夠表現出細緻效果，因此推薦使用極細款式。

極細款

推薦使用

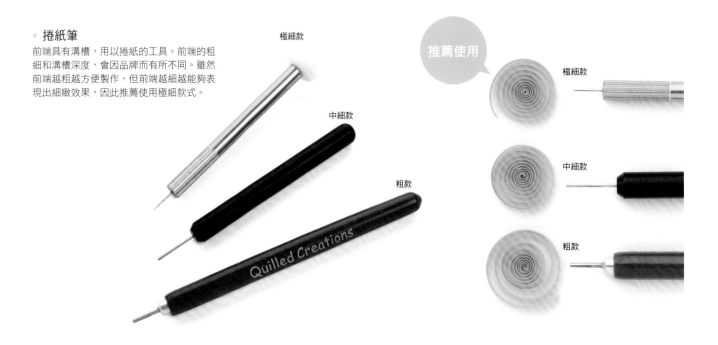

極細款

中細款

粗款

中細款

粗款

◈ 捲紙針

用來彎曲紙張作出弧度，或用於捲紙時。

◈ 鑷子（精密夾）

用於將部件組合、變形或上膠時。使用前端較細、內側無溝槽的款式。

彎頭款

直頭款

◈ 反向鑷子

握住就會打開，放鬆就會閉合，亦稱作反彈鑷子。

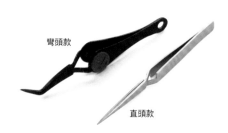

彎頭款

直頭款

◈ 剪刀

並非以尺寸選擇剪刀，而是選擇銳利的款式。

◈ 各種黏膠

使用乾燥後透明的木工或手藝用黏膠，黏貼珠飾或金屬部件時則選擇多用途黏膠。

紙用黏膠　　　多用途黏膠

◈ 點膠瓶

從針嘴每次少量擠出白膠的點膠瓶，便於進行細部作業。

◈ 點膠瓶臺

內部放置了含水海綿，將點膠瓶前端置放於上方，白膠就不會乾涸，相當方便。

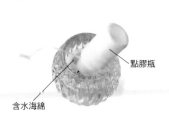

點膠瓶

含水海綿

◆ 切割墊
以A4尺寸且具有刻度的種類較方便使用。

◆ 尺
準備透明與不鏽鋼製兩種款式，使用上較為便利。

◆ 圓圈板
想要作出相同大小的部件時，相當好用。

◆ 軟木板
建議選擇B5尺寸且厚度扎實的種類。

◆ 棉花棒＆竹籤
用於黏合細部。

◆ 珠針
使用在製作離心捲（p.20），以及貼合部件時。

◆ 彈珠
將花瓣作出傾斜度時，作為紙鎮使用。

◆ 戒指展示架
製作錐形捲（p.11）、鈴鐺捲（p.11）、月牙捲（p.18）等部件時使用。

◆ 波浪捲紙器
用於將捲紙條加工成波浪狀。

◆ 造型打洞機
可將紙張裁切出各種形狀，市面上販售有許多造型。

◆ 浮雕筆
將打洞機所裁切下來的紙張進行浮雕（凸起）加工所使用。

◆ 丹迪紙
表面具有特殊觸感，適合以打洞機裁切。

◆ 捲紙梳
金屬製捲紙梳，用於製作雙層邊欄（p.25）等部件。

◆ COPIC麥克筆＆壓力罐
紙張著色時所使用的彩色麥克筆，裝上壓力罐亦可作為噴槍使用。

◆ 捲紙模板（定位板）
用於作出形狀整齊劃一的部件，建議使用具有一定厚度的款式。

◆ 凹凸造型器（立體模）
製作錐形捲或鈴鐺捲時，能夠讓單靠手指不易製作的變形作業更加流暢。

◆ 雙面膠
將作品黏貼於底板上，或是固定緞帶等裝飾時使用。寬5mm至1cm的種類較方便使用。

◆ 浮雕貼紙
具有金、銀、白等浮雕加工文字的貼紙。

◆ 各種緞帶
能給予作品華麗感的緞帶類，市面上販售著各種色彩與花紋的緞帶。

◆ 珠飾、水鑽
平時蒐集各種珠飾或水鑽，就能更方便地為作品增色。

捲紙部件

捲紙藝術是將各種部件組合，成為1件作品。部件有許多稱呼和作法，在此以簡單的作法介紹經常使用的部件。

✓ 密圓捲系

密圓捲
Tight circle
▸p.10

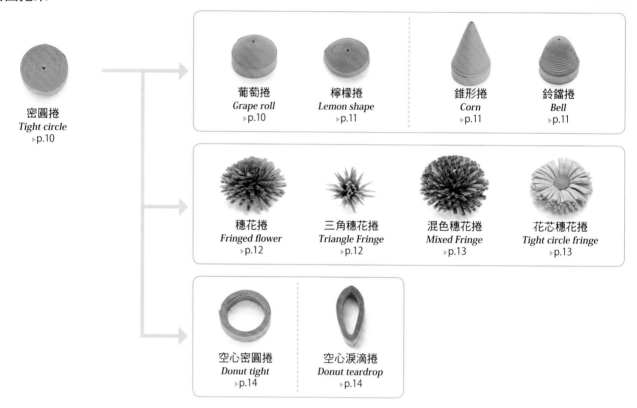

葡萄捲
Grape roll
▸p.10

檸檬捲
Lemon shape
▸p.11

錐形捲
Corn
▸p.11

鈴鐺捲
Bell
▸p.11

穗花捲
Fringed flower
▸p.12

三角穗花捲
Triangle Fringe
▸p.12

混色穗花捲
Mixed Fringe
▸p.13

花芯穗花捲
Tight circle fringe
▸p.13

空心密圓捲
Donut tight
▸p.14

空心淚滴捲
Donut teardrop
▸p.14

✓ 漩渦捲系

漩渦捲
Loose scroll
▸p.14

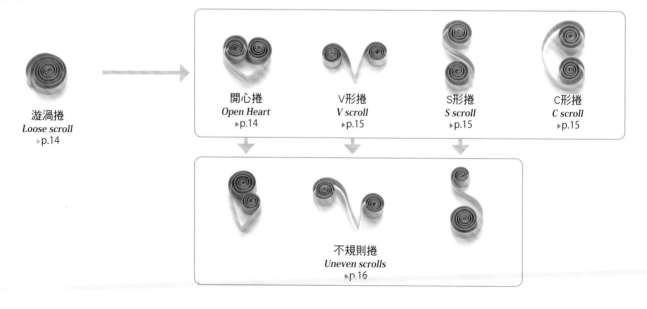

開心捲
Open Heart
▸p.14

V形捲
V scroll
▸p.15

S形捲
S scroll
▸p.15

C形捲
C scroll
▸p.15

不規則捲
Uneven scrolls
▸p.16

✓ 疏圓捲系

疏圓捲
Loose circle
▸p.16

淚滴捲
Teardrop
▸p.16

造型淚滴捲
Shaped teardrop
▸p.16

心型捲
Heart
▸p.17

箭形捲
Arrow
▸p.17

鬱金香捲
Tulip
▸p.17

半圓捲
Half circle
▸p.18

兔耳捲
Bunny ear
▸p.18

月牙捲
Moon
▸p.18

鑽石捲
Marquise
▸p.18

眼形捲
Shaped Marquise
▸p.19

菱形捲
Diamond
▸p.19

方形捲
Square
▸p.19

離心捲
Off centered circle
▸p.20

離心淚滴捲
Off centered teardrop
▸p.20

✓ 其他‧應用

環形
Loop
▸p.21

3 瓣環形
3points loop
▸p.21

5瓣環形
5points loop
▸p.22

波浪密圓捲
Crimped tight circle
▸p.22

波浪葉片
Crimped leaf
▸p.22

摺紙玫瑰
Folded rose
▸p.23

彈簧捲
Spiral
▸p.23

反摺玫瑰
Reverse Rose
▸p.24

雙層邊欄
Double sided wing
▸p.25

打洞機玫瑰
Punched rose
▸p.25

漩渦花瓣捲
Vortex petal
▸p.25

部件作法

準備好工具，就來試著製作部件吧！在此介紹本書作品所使用的46種部件作法，初學者就從基本的「密圓捲」和「疏圓捲」開始吧，建議使用20至30cm長的紙條練習。

✓密圓捲

▶以平均的力道捲起，避免側面凹凸不平。

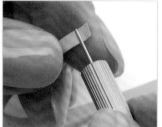

1 將捲紙條夾入捲紙筆前端的溝槽之中。

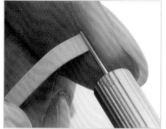

2 以手指將凸出的紙張末端推回。

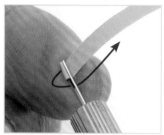

3 將紙條往圖中箭頭方向繞。

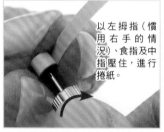

4 將捲紙筆從靠近身體側朝向前側，一邊轉動手腕一邊捲紙。

以左拇指（慣用右手的情況）、食指及中指壓住，進行捲紙。

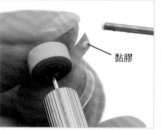

5 於紙捲末端塗上少量黏膠黏合。

黏膠

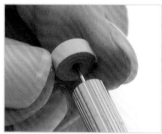

6 慢慢地從捲紙筆上取下。

7 以鑷子壓住側面，整理平順即完成。

✓葡萄捲

密圓捲系

▶使密圓捲呈圓頂狀隆起。隆起高度則依據作品需求調整。

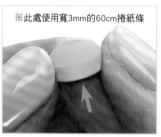

※此處使用寬3mm的60cm捲紙條

1 製作密圓捲，再以手指輕輕推出。

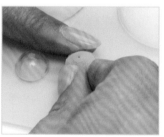

2 將凹處放置於造型器上調整高度。

3 並非以造型器頂起，而是以指腹將部件壓附於造型器上製作。

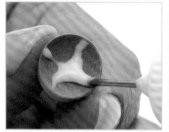

4 在凹陷的背面塗滿黏膠。

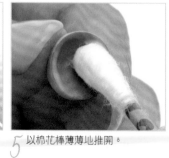

5 以棉花棒薄薄地推開。

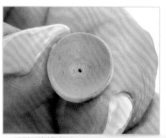

6 等待乾燥完成。

7 背面的模樣

✓檸檬捲

密圓捲系

▶將葡萄捲作成檸檬造型。部件的正反面則依照喜好決定。

※此處使用寬3mm的60cm捲紙條

1 製作葡萄捲。此時尚未塗膠。

2 於2處抓出尖角。

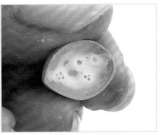

3 在背面塗上黏膠，以棉花棒薄薄地推開後，等待乾燥即可。

✓錐形捲

密圓捲系

▶將密圓捲作成圓錐形。以作出穩固的成品為目標。

※此處使用寬3mm的60cm捲紙條

1 製作密圓捲，再以手指輕輕推出。

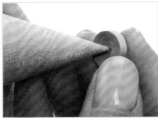

2 以戒指展示架的尖端，壓住密圓捲中心。

3 順著戒指展示架進行變形。

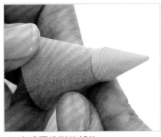

4 完成圓錐形的部件。

5 於背面上膠。

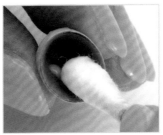

6 以棉花棒薄薄地推開。

7 等待乾燥即完成。

✓鈴鐺捲

密圓捲系

▶將密圓捲作成鈴鐺形狀。與錐形捲製作方式相同，但將傾斜面作得較為圓滑。

1 一開始就使用造型器，根據實際想製作的形狀，先小幅度地變形。

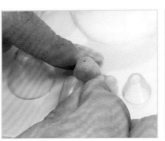

2 改用不同大小的造型器，同時漸漸作出高度。

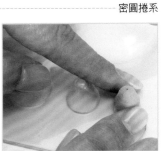

3 塑造出想要的形狀後，在背面整體上膠完成。

▶在較寬（1cm）的紙條上剪出細密的牙口，製作花朵。

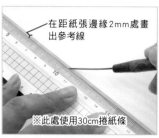

在距紙張邊緣2mm處畫出參考線

※此處使用30cm捲紙條

1 於距離紙條邊緣2mm左右的位置，以捲紙針劃出參考線。

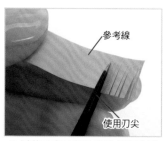

參考線

使用刀尖

2 以剪刀盡可能地剪出細密的牙口（※下圖A）。

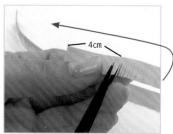

4cm

3 當剩下4cm左右時，由於變得不好拿，因此將紙張翻向背面。

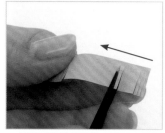

4 再將剩餘的部分剪出牙口。

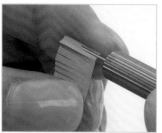

5 以捲紙筆夾住未剪牙口的一側。

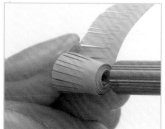

6 以製作密圓捲的方式捲紙。

7 於紙捲末端塗上少量黏膠固定。

8 使用指腹，朝外側展開。

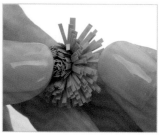

9 外側確實展開，越朝內側就越和緩。

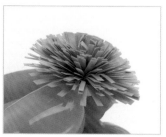

10 展開直到側面呈半圓狀即完成。

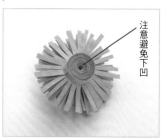

注意避免下凹

11 背面的樣貌。注意不要向內凹陷。

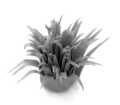

▶剪出三角形牙口再進行捲紙。用以製作出花朵和花芯。

※此處使用寬1cm的35cm捲紙條

2 以剪刀刀尖剪出細密的三角形（※下圖B）。

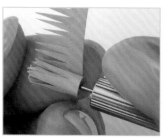

3 以與穗花捲相同方式捲起。

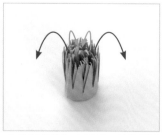

4 雖然到此為止即可，但依照喜好將牙口朝外側（⌒）或內側（⌄）彎折也OK。

※圖A：穗花捲的牙口

2mm

※圖B：三角穗花捲的牙口

2mm

✓混色穗花捲

▶將不同色彩的紙張貼合製作成穗花捲。

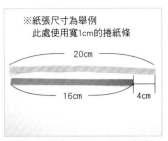

※紙張尺寸為舉例
此處使用寬1cm的捲紙條

20cm

16cm

4cm

1 準備已剪出牙口，不同長度的紙條。

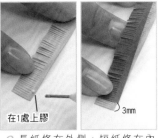

在1處上膠

3mm

2 長紙條在外側，短紙條在內側，稍微錯開黏貼。

3 以與穗花捲相同方式捲紙。

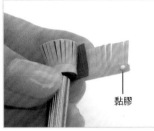

黏膠

4 捲好後，塗上黏膠固定。

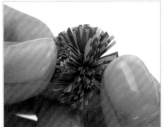

5 使用指腹，將牙口朝外側撥開。

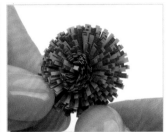

6 完成。

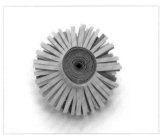

7 背面的樣貌。

✓花芯穗花捲

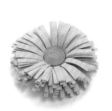

▶製作有花芯的穗花捲。

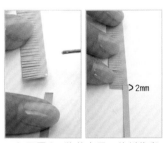

2mm

1 如下圖C，將剪出牙口的紙條與花芯用紙相互黏貼。

2 從花芯用紙側，以密圓捲的方式捲起。

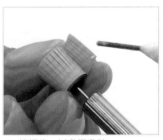

3 捲好後，以黏膠黏貼。

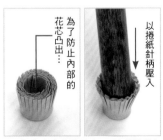

為了防止內部的花芯凸出…

花芯凸出

以捲紙針柄壓入

4 若中央的花芯凸出，就以捲紙針柄等工具將花芯壓入。

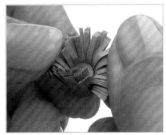

5 使用指腹將牙口朝外側展開。

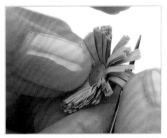

6 以捲紙針將紙條朝外作出弧度即完成。

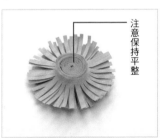

注意保持平整

7 背面的樣貌。讓背面維持平整的狀態吧！

※圖C：穗花的牙口與花芯用紙的貼合示意圖

2mm

3mm

10cm

15cm

捲紙方向
※紙張尺寸為舉例

✓空心密圓捲 密圓捲系

▶將紙張捲在捲紙筆的筆桿或吸管（直徑5至6mm）等物品上製作。

1 將紙張捲在捲紙筆的筆桿等物品上。

2 以鑷子壓平，消除高低落差。

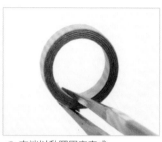

3 末端以黏膠固定完成。

✓空心淚滴捲 密圓捲系

▶製作空心密圓捲，再塑型成淚滴形。

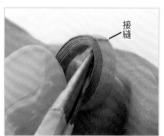

接縫

1 先製作空心密圓捲，接著從圖形內部以鑷子於捲紙條的接縫位置施壓。

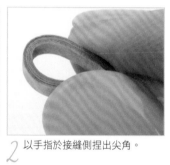

2 以手指於接縫側捏出尖角。

接縫

3 空心淚滴捲完成。

✓漩渦捲 漩渦捲系

▶以平均的力道捲紙，不以黏膠固定便鬆手，呈現漂亮的漩渦。

1 捲紙時注意對齊，避免錯位。

2 捲好後，不要立刻鬆手，維持5至10秒。

3 先放開手指，再從捲紙筆上取下即可。

✓開心捲 漩渦捲系

▶將紙條對摺，兩頭以相同圈數作成愛心形。

1 對摺紙條。也使相反側摺疊，作出明顯的摺痕。

2 捲紙至靠近摺痕時停止，維持5至10秒。

3 另一側也以相同作法捲起。

4 如圖拿取，對齊漩渦高度。

摺痕

5 將摺痕往內側摺回。

6 在漩渦交接點以少量黏膠黏合。

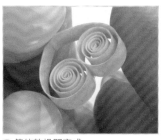

7 等待乾燥即完成。

✓V形捲

漩渦捲系

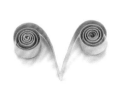

▶ 將紙條對摺，兩頭彎出弧度後以相同圈數捲起，作成V字形。

1 對摺紙張，兩頭以手指輕輕彎成弧形。

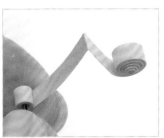

2 同開心捲作法2至3，捲起兩頭。

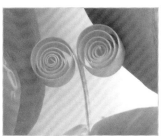

3 同開心捲作法對齊漩渦高度後，放開手指完成。

✓S形捲

漩渦捲系

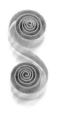

▶ 將紙條彎成S形弧度後，捲紙作出S字形。

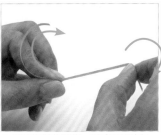

1 以手指彎曲紙條，形成S形弧度。

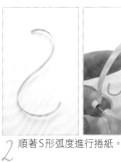

2 順著S形弧度進行捲紙。

3 另一側也以相同圈數捲起，作成S字形即可。不使用黏膠固定。

✓C形捲

漩渦捲系

▶ 將紙條彎出弧度後，捲紙作出C字形。

1 以手指彎曲紙條，形成C形弧度。

2 從兩頭捲起成差不多的大小。

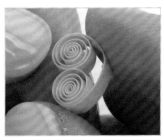

3 調整形狀完成。不使用黏膠固定。

✓不規則捲

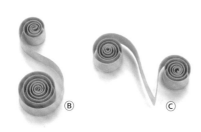
Ⓐ　Ⓑ　Ⓒ

▶並非將紙條對摺,而是以1:3或2:3之類的比例摺疊後製作,如此就能作出左右不對稱的不規則捲。左圖範例是將Ⓐ開心捲、ⒷS形捲、Ⓒv形捲,以不規則捲的方式製作而成的部件。

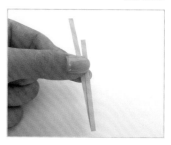

✓疏圓捲

▶以密圓捲的作法捲紙完畢後,直接鬆開以調整形狀是製作重點。

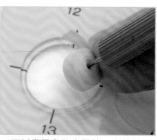

1 不以黏膠黏貼密圓捲,直接放置於圓圈板中。

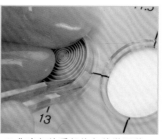

2 作出如蚊香般均勻的漩渦狀,再以鑷子取出。

3 捲紙完成後,以黏膠黏貼固定即可。

✓淚滴捲

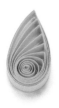

▶由疏圓捲變化成淚滴形。

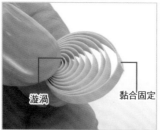

漩渦　　黏合固定

1 製作疏圓捲,接著將漩渦朝黏合處的反方向靠攏,以手指抓住。

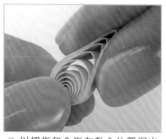

2 以拇指和食指在黏合位置捏出尖角。

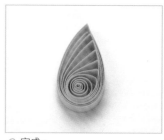

3 完成。

✓造型淚滴捲

▶將淚滴捲輕輕作出弧度。注意不要移動漩渦。

1 首先製作淚滴捲。

漩渦聚集側

2 通常是將無漩渦聚集的　側捏起塑型,就完成了。

⚠

漩渦聚集側

▶若是塑型於漩渦聚集側,則形狀會回彈,因此需多加留意。

✓心型捲

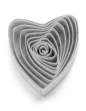

▶ 以捲紙針輕壓淚滴捲，製作成愛心形。

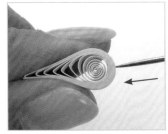

1 將淚滴捲兩側以手指輕輕夾住，使用捲紙針（或鑷子尖端）朝中心壓入。

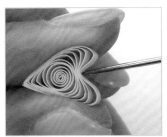

2 捲紙針壓入後，就凹陷成愛心形。

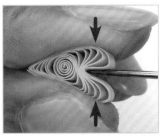

3 不移開壓入的捲紙針，輕壓漩渦兩側調整形狀即完成。

✓箭形捲

疏圓捲系

▶ 與心型捲相比，以較強的力道壓入圓弧處，形成2點明確的尖角。製作時注意左右對稱吧！

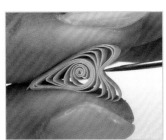

1 到心型捲的2為止，以相同步驟製作。

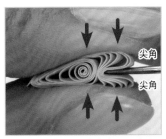

尖角
尖角

2 決定尖角部分的高度，用力壓出形狀。

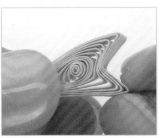

3 調整尖角的尖端完成。

✓鬱金香捲

疏圓捲系

▶ 以鑷子夾住淚滴捲的隆起處中央，製作出3點尖角。

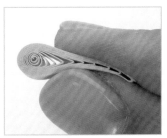

1 如圖作出細長的淚滴捲。

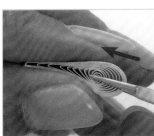

2 改以左手拿取，以鑷子將漩渦略朝尖端側移動。

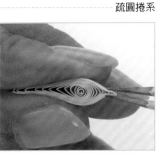

3 以鑷子於圓弧處的中央夾出1小點，作出尖角。

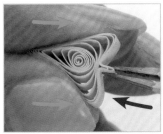

4 一邊放鬆手指夾住部件的力道，一邊以手指和鑷子朝向箭頭方向分別擠壓。

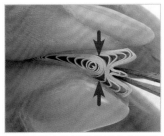

5 當3個尖角呈現差不多的高度時，再進一步從兩側往內壓。

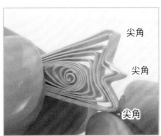

尖角
尖角
尖角

6 調整尖角形狀完成。

✓ 半圓捲

▶ 製作淚滴捲，將圓弧處抓出尖角，製作成半圓形。

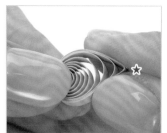

1 製作較圓潤的淚滴捲。

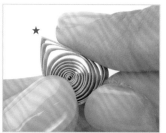

2 改變手拿部件的方式，使*1*的★位於左側。

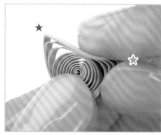

3 另一側（★）也抓出尖角即完成。

✓ 兔耳捲

▶ 製作半圓捲，再將直線側作出弧度。

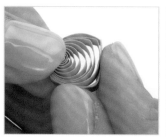

1 依照上方步驟，製作出較高的半圓捲。

2 將筆直的一邊（★—★）作出弧度。

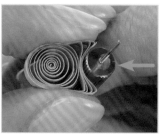

3 以捲紙筆的筆桿壓入，在2處作出尖角即完成。（亦可以手指捏出尖角）。

✓ 月牙捲

▶ 製作疏圓捲，再於底邊作出平緩的弧度，製作成月牙捲。

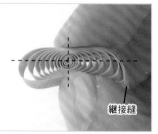

1 接縫朝向自己，將疏圓捲作成橢圓狀。

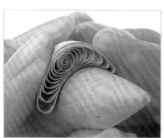

2 壓在戒指展示架等，具有弧度的物品上。

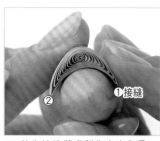

3 首先於接縫處製作出尖角①，接著再於相對側作出尖角②即可。

✓ 鑽石捲

▶ 製作疏圓捲，將漩渦置於中央，捏住兩端。

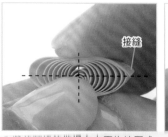

1 將疏圓捲的漩渦左右平均地壓成橢圓形，並將接縫置於側邊正中央。

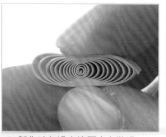

2 製作時勿過度擠壓中心漩渦。

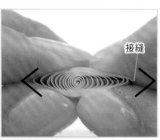

3 使接縫剛好位於尖角位置，抓出左右2點即完成。

✓ 眼形捲

▶ 製作鑽石捲，再作出弧度，形成S形。

1 觀察鑽石捲的漩渦流向，找到非漩渦聚集處的2點。

2 同時於箭頭位置以指腹壓下。

※ 若從漩渦聚集處壓入，形狀會回彈，因此需多加注意。

✓ 菱形捲

▶ 製作鑽石捲，旋轉90度後捏起兩端。

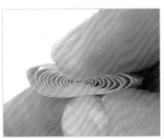

1 於正中間壓下並使左右平均。

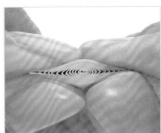

2 用力壓扁兩端。

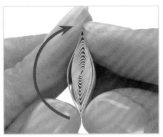

3 旋轉90度，改變方向。

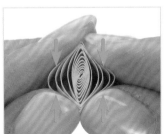

4 將中心位置完全壓扁。

5 完全壓扁的狀態。

6 放手後菱形捲就完成了。

✓ 方形捲

▶ 稍微壓下菱形捲長邊，使形狀回彈成為方形捲。

1 製作菱形捲。

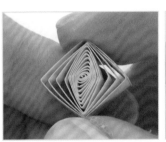

2 如圖輕輕拿著，以垂直方向輕巧迅速地壓下。

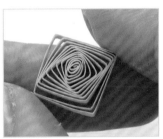

3 放手後方形捲就完成了。

✓離心捲（使用反向鑷子）

▶將疏圓捲的漩渦往邊緣聚集，以黏膠固定。上膠處作為背面使用。

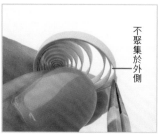

不聚集於外側

1 製作疏圓捲，作成外側漩渦稀疏的狀態。

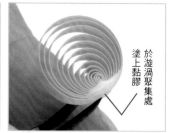

於漩渦聚集處塗上黏膠

2 使用反向鑷子，將漩渦中心往紙張接縫側聚集，並塗上黏膠。

3 靜置直到黏膠乾燥呈透明狀，就完成了。

✓離心捲（使用捲紙模板）

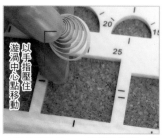

以手指壓住漩渦中心點移動

1 製作疏圓捲，一邊壓住漩渦，移動到捲紙模板上。

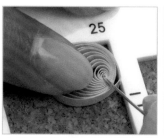

2 活用捲紙模板的高度落差，以珠針將漩渦往接縫側靠攏。

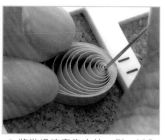

3 將漩渦確實集中於一側，插入珠針固定。

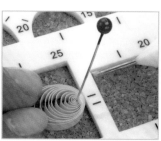

4 於漩渦聚集處塗上薄薄地一層黏膠，黏膠乾燥後拔除珠針完成。

✓離心淚滴捲A

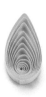

▶完成離心捲後再作成淚滴形。塗上黏膠的一側作為背面使用。

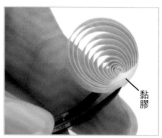

黏膠

1 製作離心捲。

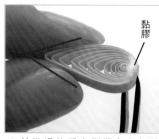

黏膠

2 於漩渦的反向側捏出尖角即可。

3 使用捲紙模板也OK。

✓離心淚滴捲B

▶製作離心捲，並縮減漩渦聚集側的寬度。塗上黏膠的一側作為背面使用。

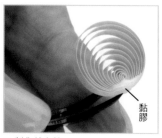

黏膠

1 製作離心捲。

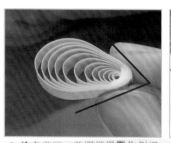

2 塗上黏膠，並將漩渦聚集側捏出尖角即可。

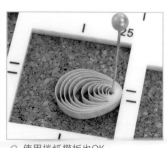

3 使用捲紙模板也OK。

✓ 環形

▶ 以紙條製作宛如緞帶般的環形。

1 避免產生摺痕，以手指輕輕彎曲。

2 在紙條末端塗上黏膠固定，完成環形。

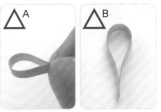

※需注意避免壓得過緊（**A**），以及塗太多黏膠（**B**）。

✓ 3瓣環形

其他‧應用

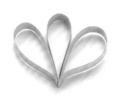

▶ 相互連接的3個環形。

1 在**圖D**標示的位置插入珠針，作出記號孔。

2 剪去多餘部分。

3 在戳洞處摺出直角。

4 彎曲成如3座山的形狀。

5 於戳洞的2處塗上黏膠。

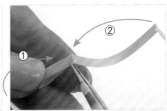

6 使用鑷子從①開始，依序製作環形。

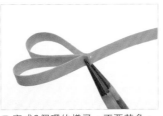

7 完成2個環的樣子。不要著急，慢慢地製作吧。

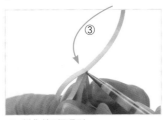

8 製作第3個環形。

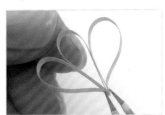

9 完成3瓣環形。

10 於環形之間塗上少許黏膠。

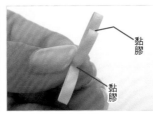

11 兩處都塗上黏膠。

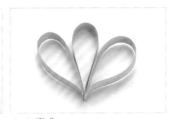

12 完成。

※圖D：3瓣環形（4cm＝插入珠針的間隔）

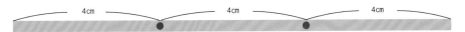

▶ 將環形分成左右，製作5瓣環形。

1 在圖E所標示的位置插入珠針，作出記號孔。

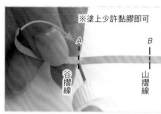

※塗上少許黏膠即可

2 於A點摺出谷摺線，塗上黏膠，從左端5cm的環形開始製作。

谷摺線 山摺線

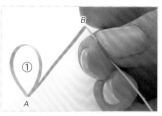

3 完成1個環形。於B點摺出山摺線。

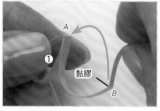

4 輕輕彎曲A－B之間後，在B點上塗抹黏膠，製作環形。

黏膠

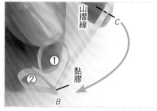

山摺線

5 完成第2個環形。再於B點塗上黏膠，於C點摺山摺線。

黏膠

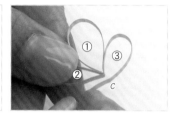

6 製作第3個環形。

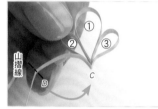

山摺線

7 在C點塗上黏膠，製作第4個環形。

※圖E：5瓣環形（5cm－4m－4cm－3cm－3cm＝插入珠針的間隔）

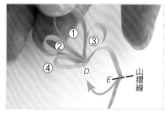

山摺線

8 於D點塗上黏膠，製作第5個環形。

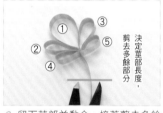

決定莖部長度，剪去多餘部分

9 留下莖部並黏合，接著剪去多餘部分即完成。

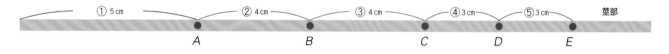

① 5 cm　　② 4 cm　　③ 4 cm　　④ 3 cm　　⑤ 3 cm　　莖部

A　　B　　C　　D　　E

▶ 將紙條進行波浪加工，呈現出些微變化的密圓捲。

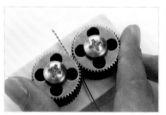

1 將紙條穿入波浪捲紙器中。

2 作出鋸齒波紋。

3 如密圓捲般捲起，捲紙結束處以黏膠固定即完成。

▶ 以波浪捲紙器製作有葉脈的葉片。

對摺

1 以葉片形的造型打洞機（葉形M），將紙張裁切出形狀後對摺。

將葉脈角度對準齒輪紋路

2 由於齒輪紋路會成為葉脈，因此考慮想要作出的紋路方向後再穿入。

3 展開紙張就完成了。

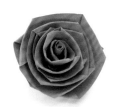

▶ 使用較寬（1cm）的30cm紙條製作玫瑰。若使用寬5mm的紙條，則建議以18cm左右的長度製作。

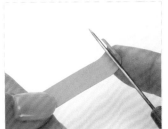

1 以捲紙針輕輕彎曲紙張。

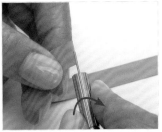

2 將紙條夾入捲紙筆中，捲2至3圈。

3 手拿捲紙筆和紙張，使兩者呈直角。

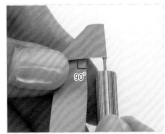

4 將紙張往前方翻摺，使捲紙筆和紙張呈平行。

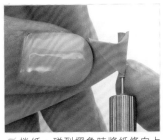

5 捲紙，碰到摺角時將紙條向上提。

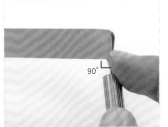

6 捲好後紙條與捲紙筆呈垂直。

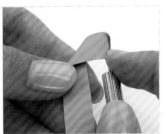

7 以與4相同的方式，往前側翻摺紙張。

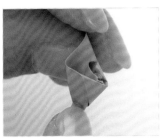

8 繼續捲紙，中央形成玫瑰花蕾。

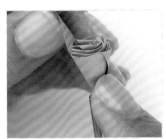

9 重複4至6。

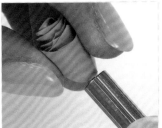

10 捲紙完畢後，壓住側面維持5至10秒。

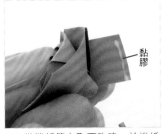

黏膠

11 從捲紙筆上取下玫瑰，於捲紙末端塗上黏膠固定。

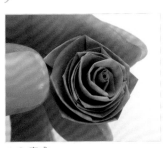

12 完成。

彈簧捲

其他·應用

▶ 製作扭轉的繩狀部件。

1 將紙條捲在捲紙針上。

2 一邊拉緊紙條一邊捲起，並持續往前推出紙條。

3 從捲紙針上抽出，並扭轉鬆開的部份補強。

▶使用2色紙張製作的平面玫瑰。

※此處使用2條長30cm的捲紙條

塗上黏膠黏合

1 將不同顏色的2張捲紙條，稍微錯開並以黏膠貼合。

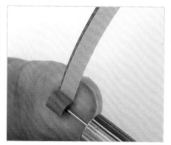

2 捲3至4圈。

3 從捲紙筆上取下。

②　　①

4 如反摺玫瑰的名稱所示，左右進行反摺（下圖A）。

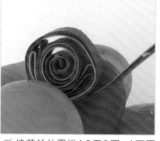

5 接著於外圍捲1.5至2圈（下圖B）。

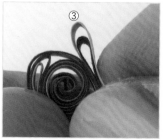

③

6 再次左右反摺。

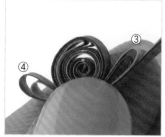

④　　　③

7 反摺後的狀態（下圖C）。

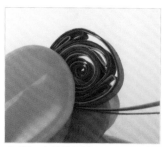

8 再一次於外圍捲1.5至2圈（下圖D）。

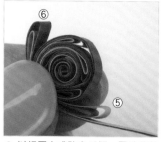

⑥

⑤

9 以相同方式隨意反摺，同時將整體逐漸作成圓形（下圖E）。

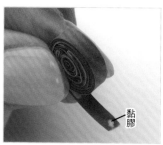

黏膠

10 最後於外圍捲1圈後，以黏膠黏貼。

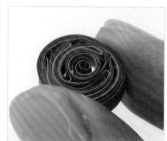

11 由於容易彈開，固定等待黏膠乾燥即完成。

★ 反摺玫瑰的捲製順序

②　①

A

B

③

④

C

D

⑤

⑥

E

✓雙層邊欄

▶使用捲紙梳製作部件。

1 首先製作作為部件中心的環形①。

2 將紙張穿入梳子之間，於①右側製作②的環形。

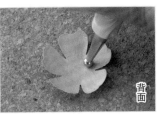

3 依照號碼順序製作環形完成。層數可依喜好增減。

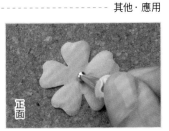

✓打洞機玫瑰

其他・應用

▶以造型打洞機製作玫瑰。

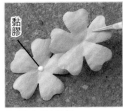

1 使用5瓣造型打洞機裁切紙張。

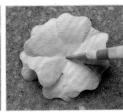

2 放置於軟木板上，以浮雕筆作出圓弧。

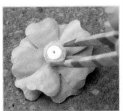

3 將2翻面，並使中心處稍微凹陷。共製作2片。

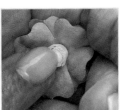

4 貼合2片花瓣。

5 將花瓣交錯固定。

6 於中央黏貼花芯穗花捲。

7 壓下花芯穗花捲，使花瓣翹起即完成。

✓漩渦花瓣捲

其他・應用

▶以淚滴捲變化，呈現細緻漩渦的部件。

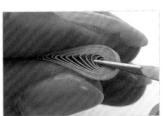

1 緊緊捲起，製作出細密的漩渦，再塑型成淚滴捲。

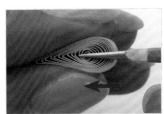

2 以鑷子將漩渦稍微往下壓。

3 稍微抓住隆起位置的中心，捏出尖角。

4 以製作鬱金香捲的方式壓入。

5 注意避免壓過頭。

6 放手後成為這樣的形狀。

7 以手指從垂直方向，稍微按壓後鬆手即完成。

春の花 *Spring Flowers*

隨著回暖的天氣染上色彩，色調柔嫩的花卉們讓人感到興奮不已。

We will be exhilarated by softly colored flowers which are brought by warm air.

圖案 幸運草・櫻花・鬱金香・瑪格麗特・油菜花・薰衣草

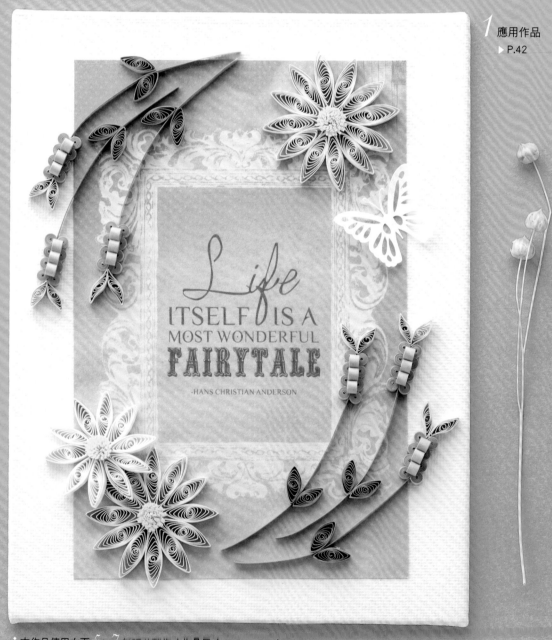

1 應用作品
▶ P.42

❖本作品使用右頁 *5・7* 紙捲化製作（作品尺寸：13×18cm）

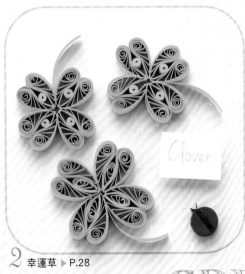

Clover

2 幸運草 ▶ P.28

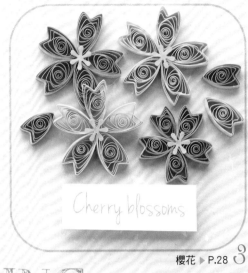

Cherry blossoms

櫻花 ▶ P.28 3

SPRING

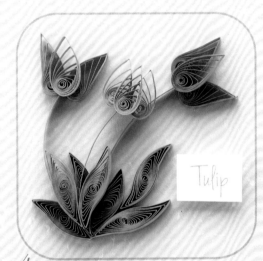

Tulip

4 鬱金香 ▶ P.28

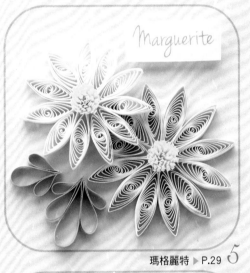

Marguerite

瑪格麗特 ▶ P.29 5

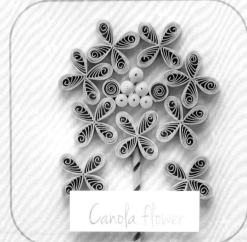

Canola flower

6 油菜花 ▶ P.29

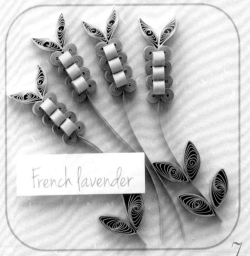

French lavender

薰衣草 ▶ P.29 7

※原寸大

幸運草 Clover

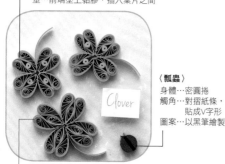

〔小葉〕※黏貼方式參照〈大葉〉
葉…小淚滴捲2個・密圓捲1個
莖…前端塗上黏膠，插入葉片之間

〔瓢蟲〕
身體…密圓捲
觸角…對摺紙條，
　　　貼成V字形
圖案…以黑筆繪製

〔大葉〕
葉…大淚滴捲2個・淚滴捲1個

材料 顏色・紙條長度・部件種類・數量 ※紙寬3mm
〈大葉〉 以嫩草綠色 ■ 15cm製作的大淚滴捲8個・黃綠色 ■ 5cm製作的小淚滴捲4個
〈小葉〉 以嫩草綠色 ■ 12cm製作的中淚滴捲16個・黃綠色 ■ 3cm製作的密圓捲8個
〈莖〉 以嫩草綠色 ■ 製作約2至2.5cm 3條
〈瓢蟲〉 以紅色 ■ 30cm製作的密圓捲1個，以深咖啡色 ■ 剪成的細長紙條

✓ 大葉的黏貼方式

小淚滴捲
黏膠

大
小

黏膠

1 在小淚滴捲的側面塗上黏膠，與大淚滴捲黏合。

2 大淚滴捲的下方以珠針固定，並聚合上方。

3 將2個大淚滴捲以黏膠黏貼，以珠針固定直到乾燥即完成。

櫻花 Cherry blossoms

〈大花〉・〈小花〉花瓣…箭形捲5個
〈花芯〉黏貼以星狀符號打洞機壓出的紙片

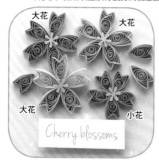
大花
大花
大花
小花
Cherry blossoms

材料 顏色・紙條長度・部件種類・數量 ※紙寬3mm
〈大花〉 以淺粉紅色 ■ 或珊瑚粉紅色 ■ 15cm製作的箭形捲15個
〈小花〉 以珊瑚粉紅色 ■ 12cm製作的箭形捲5個
〈花芯〉 將黃色 ■ 丹迪紙以造型打洞機（星狀符號mini）裁切4片

✓ 花瓣的黏貼方式

作出尖角
捲紙針

塗膠位置

墊上透明資料夾黏貼

1 以拇指和食指夾住淚滴捲，將捲紙針戳入圓弧端。

2 將花瓣前端以手指捏尖，並於花瓣側面塗上黏膠。

3 使用5瓣用模板（p.78）黏貼花瓣，再貼上花芯即完成。

鬱金香 Tulip

〈花A〉・〈花B〉
花瓣…上層淚滴捲1個
　　　下層造型淚滴捲2個

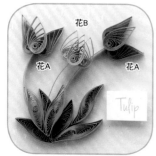
花B
花A
花A
Tulip

〔葉〕上層眼形捲2個
　　　下層眼形捲5個

材料 顏色・紙條長度・部件種類・數量 ※紙寬3mm
〈花A〉 以粉紅色 ■ 或杏色 ■ 20cm製作的淚滴捲2個・造型淚滴捲4個
〈花B〉 以粉紅色 ■ 20cm製作的淚滴捲1個・造型淚滴捲2個
〈葉〉 以嫩草綠色 ■ 或青綠色 ■ 30cm製作眼形捲7個・
〈莖〉 以嫩草綠色 ■ 製作約4.5cm長3條

✓ 花瓣和莖的黏貼方式

花A
塗膠位置

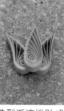
花B
塗膠位置

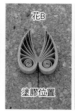

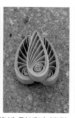

1 花A下層是將造型淚滴捲貼成V字形，上層再貼上1個淚滴捲。

2 花B下層是將造型淚滴捲貼合，並於上方重疊黏貼淚滴捲。

3 莖則是於前端塗上黏膠，插入下層花瓣之間即完成。

瑪格麗特 *Marguerite*

〈大花〉・〈小花〉
花瓣…鑽石捲12個
花芯…穗花捲1個

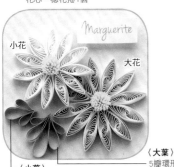

小花

大花

Marguerite

〈大葉〉
5瓣環形（間隔4-3-3-2-2cm）

〈小葉〉
3瓣環形（間隔3-2-2cm）

材料 顏色・紙條長度・部件種類・數量 ※紙寬3mm（花芯是5mm）
　〈大花〉 以奶油色 □ 18cm製作的鑽石捲12個
　〈小花〉 以白色 □ 15cm製作的鑽石捲12個
　〈花芯〉 （大小共通）以寬5mm黃色 ▨ 13cm製作的穗花捲2個
　〈大葉〉 以苔綠色 ▨ 14cm製作的5瓣環形1個
　〈小葉〉 以苔綠色 ▨ 7cm製作的3瓣環形1個

✓ **花朵的黏貼方式**

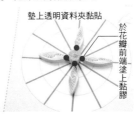

墊上透明資料夾黏貼

於花瓣前端塗上黏膠

1 在12瓣用模板（p.78）的中央放上花芯，並將4片花瓣尖端塗膠，於花芯四周黏貼成十字形。

2 在間隙處貼上剩餘8片花瓣。

3 黏膠完全乾燥後，就可從透明資料夾上取下花朵完成。

油菜花 *Canola flower*

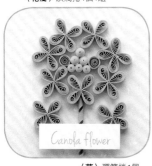

〈花瓣〉淚滴捲4個1組

〈花蕾〉葡萄捲6個
　　　　疏圓捲2個

Canola flower

〈莖〉彈簧捲1個

材料 顏色・紙條長度・部件種類・數量 ※紙寬3mm
　〈花瓣〉 以黃色 ▨ 8cm製作的淚滴捲36個
　〈花蕾〉 以黃色 ▨ 8cm製作的葡萄捲3個・黃綠色 ▨ 7cm製作的葡萄捲3個・疏圓捲2個
　〈莖〉 以嫩草綠色 ▨ 5cm製作的彈簧捲1個

✓ **花瓣的黏貼方式**

1 在淚滴捲尖端塗上白膠，置於圓圈板之中進行黏合。

2 將花瓣黏貼成十字狀即完成。

浮雕筆（亦可使用珠針的圓頭）

3 由於花蕾的密圓捲很小，可以浮雕筆壓出圓弧形。

薰衣草 *French lavender*

〈花瓣〉淺紫色花瓣…上層密圓捲3個
　　　　　　　　　下層密圓捲8個
　　　　淺藍色花瓣…眼形捲2個

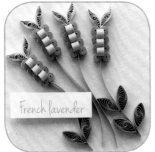

French lavender

〈葉〉鑽石捲6個

材料 顏色・紙條長度・部件種類・數量 ※紙寬3mm
　〈花〉 以淺紫色 ▨ 7cm製作的密圓捲44個
　　　　 以淺藍色 □ 8cm製作的眼形捲8個
　〈葉〉 以嫩草綠色 ▨ 10cm製作的鑽石捲6個・莖…取嫩草綠色 ▨ 適量

✓ **花朵的黏貼方式**

3個

4個

1 將密圓捲放在捲紙模板上，黏貼成1列。

2 以4個為1組並排成2列黏貼，並於其上橫向並排黏貼3個。

3 將眼形捲呈V字黏貼於2的前端，莖部插入下層花瓣之間即完成。

夏の花 *Summer Flowers*

色彩繽紛的繁花，展現出不輸給強烈陽光的活力。

Colorful flowers that won't be damaged by strong sun.

圖案 牽牛花·玫瑰·康乃馨·銀合歡·向日葵·繡球花

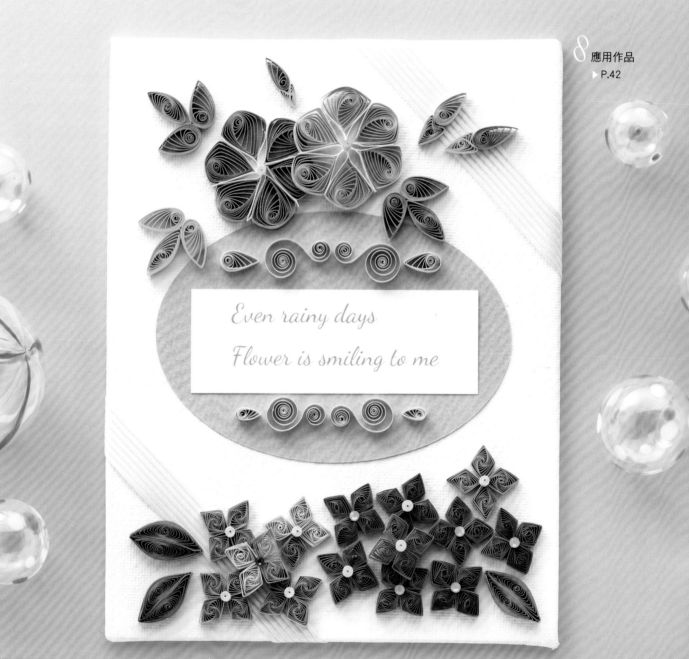

8 應用作品
▶P.42

❖ 本作品以右頁 *9·14* 圖案為主進行製作（作品尺寸：12×18cm）

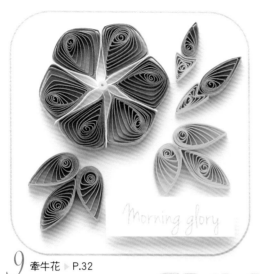

Morning glory

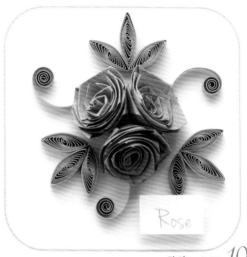

Rose

9 牽牛花 ▶ P.32

玫瑰 ▶ P.32 10

SUMMER

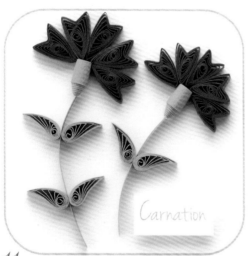

Carnation

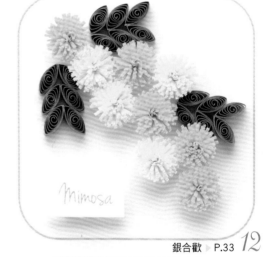

Mimosa

11 康乃馨 ▶ P.32

銀合歡 ▶ P.33 12

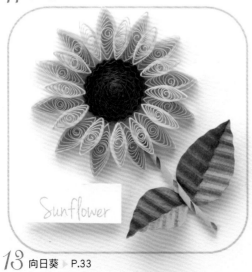

Sunflower

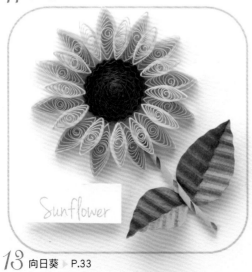

Hydrangea

13 向日葵 ▶ P.33

繡球花 ▶ P.33 14

※原寸大

▶P.31 *9*

牽牛花 *Morning glory*

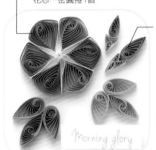

〈花〉
花瓣…淚滴捲變形6個・環形6個
花芯…密圓捲1個

〈大・小花蕾〉
花…淚滴捲1個
花萼…箭形捲1個

〈葉〉
淚滴捲2個・
鑽石捲1個

材料 顏色・紙條長度・部件種類・數量 ※紙寬3mm
〈花〉以藍紫色 ■ 27cm製作的淚滴捲變形6個、白色 □ 3cm製作的環形6個
〈花芯〉以黃色 ■ 4cm製作的密圓捲1個
〈大花蕾〉（花萼）以黃綠色 ■ 12cm製作的箭形捲1個・（花）以藍紫色 ■ 18cm製作的淚滴捲1個
〈小花蕾〉（花萼）以黃綠色 ■ 8cm製作的箭形捲1個・（花）以藍紫色 ■ 10cm製作的淚滴捲1個
〈葉〉以黃綠色 ■ 或嫩草綠色 ■ 20cm製作的淚滴捲4個・鑽石捲2個

✓ 花朵黏貼方式

1 作出細長的淚滴捲。

2 將 的★處置於上方，橫向壓開成扇形。

3 於 的側面貼上環形，黏合一圈，並在中央放入密圓捲。

黏貼 單瓣環形

將密圓捲黏貼於中心即完成

▶P.31 *10*

玫瑰 *Rose*

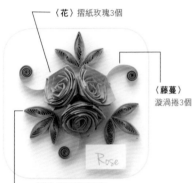

〈花〉摺紙玫瑰3個

〈藤蔓〉
漩渦捲3個

〈葉〉鑽石捲3個1組

材料 顏色・紙條長度・部件種類・數量 ※紙寬3mm（花是1cm）
〈花瓣〉以寬1cm粉紅色 ■ 30cm製作的摺紙玫瑰3個
〈葉〉以嫩草綠色 ■ 17cm製作的鑽石捲9個
〈藤蔓〉以嫩草綠色 ■ 5cm製作的漩渦捲3個

✓ 花朵黏貼方式

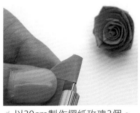 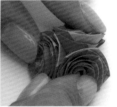

1 以30cm製作摺紙玫瑰3個。

2 避免捲好的紙張彈開，於背面確實塗膠並壓住。

3 將3朵聚集黏貼在一起即完成。

▶P.31 *11*

康乃馨 *Carnation*

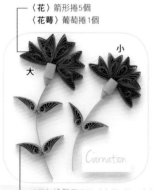

〈花〉箭形捲5個
〈花萼〉葡萄捲1個

大

小

〈葉〉造型淚滴捲（大花4個，小花2個）

材料 顏色・紙條長度・部件種類・數量 ※紙寬3mm（花萼是5mm）
〈花瓣〉以紅色 ■ 或亮紅紫色 ■ 大20cm・小15cm製作的箭形捲各5個
〈花萼〉以寬5mm青綠色 ■ 9cm製作的葡萄捲2個
〈葉〉以青綠色 ■ 12cm製作的造型淚滴捲6個・莖…以青綠色 ■ 製作3.5至4.5cm2條

✓ 花瓣＆莖黏貼方式

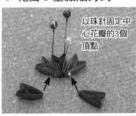 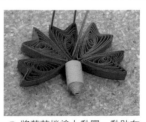

以珠針固定中心花瓣的3個頂點

1 以珠針固定中央花瓣的頂點後，分別黏貼上左右2片。

2 將葡萄捲塗上黏膠，黏貼在花朵下方。

3 將製作莖的紙如圖修剪得較窄後，沾上黏膠插入即完成。

銀合歡 *Mimosa*

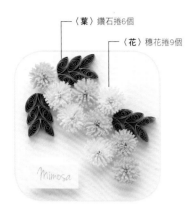

〈葉〉鑽石捲6個
〈花〉穗花捲9個

材料 顏色・紙條長度・部件種類・數量 ※紙寬3mm・5mm
〈花〉 以寬5mm黃色 ■ 或深黃色 ■ 15cm製作的穗花捲9個
〈葉〉 以寬3mm苔綠色 ■ 8cm製作的鑽石捲18個

✓ 葉片黏貼方式

1 將鑽石捲2個1組相互黏貼。

2 以6個為1組製作1片葉子即完成。

3 穗花捲將外側花瓣完全展開就會很漂亮。

向日葵 *Sunflower*

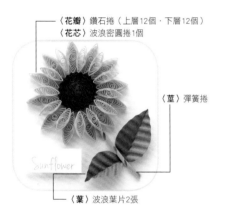

〈花瓣〉鑽石捲（上層12個・下層12個）
〈花芯〉波浪密圓捲1個

〈莖〉彈簧捲

〈葉〉波浪葉片2張

材料 顏色・紙條長度・部件種類・數量 ※紙寬3mm
〈花瓣〉 以深黃色 ■ 15cm製作的鑽石捲12個（下層）・11cm製作的鑽石捲12個（上層）
〈花芯〉 以咖啡色 ■ 60cm製作的波浪密圓捲
〈莖〉 以綠色 ■ 4cm製作的彈簧捲・葉…將丹迪紙綠色 ■ 使用造型打洞機（葉形M）裁切

✓ 花朵黏貼方式

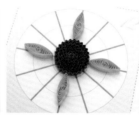

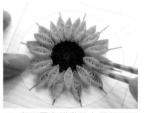

1 以棉花棒毫在花芯上塗滿黏膠，此面為背面。

2 使用12瓣用模板（p.78），黏貼花瓣。

3 與下層交錯黏貼上層花瓣即完成。

繡球花 *Hydrangea*

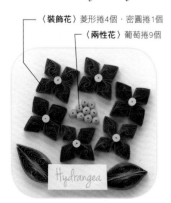

〈裝飾花〉菱形捲4個・密圓捲1個

〈兩性花〉葡萄捲9個

〈葉〉半圓捲2個1組

材料 顏色・紙條長度・部件種類・數量 ※紙寬3mm
〈裝飾花〉 以紫色 ■ 或是青色 ■ 15cm製作的菱形捲24個・以水色 ■ 6cm製作的密圓捲6個
〈兩性花〉 以水藍色 ■ 6cm製作的葡萄捲9個
〈葉〉 以嫩草綠色 ■ 30cm製作的半圓捲4個・以青綠色 ■ 包覆葉片外圍1圈

✓ 葉片黏貼方式

於尖角2處塗上黏膠

1 在半圓捲的側面塗上黏膠，2個1組黏合。

2 以深綠色紙張纏繞外圍1圈。

3 葉片完成。

秋の花 *Autumn Flowers*

豐收之秋、藝術之秋，感受由自然交織出的造型之美。

Autumn is the season of harvest, and the best season for art.
Feel the beauty of nature which they create.

圖案 銀杏・孔雀草・波斯菊・橡實・葡萄・楓葉

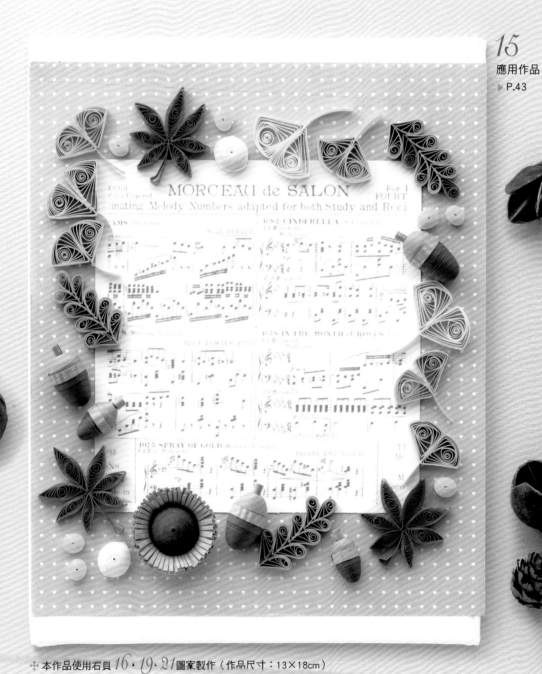

15
應用作品
▶ P.43

❖ 本作品使用右頁 *16・19・21* 圖案製作（作品尺寸：13×18cm）

16 銀杏 ▶ P.36

孔雀草 ▶ P.36 *17*

AUTUMN

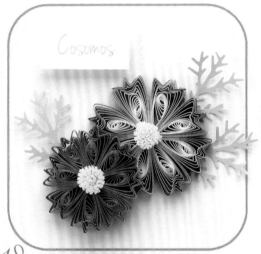

18 波斯菊 ▶ P.36

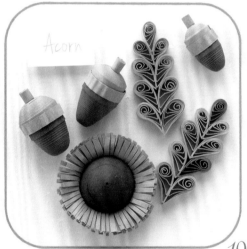

橡實 ▶ P.37 *19*

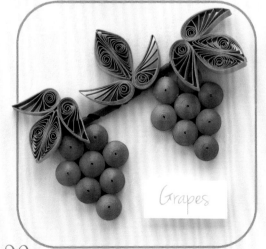

20 葡萄 ▶ P.37

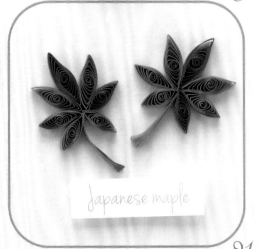

楓葉 ▶ P.37 *21*

※原寸大

銀杏 *Ginkgo*

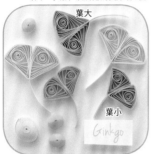

〈大・小葉〉淚滴捲的變形各2個

葉大

葉小

Ginkgo

〈銀杏果殼〉檸檬捲1個
〈銀杏果實〉檸檬捲1個

材料 顏色・紙條長度・部件種類・數量 ※紙寬3mm
〈大葉〉 以黃色 ▨ 27cm製作的淚滴捲變形6個
〈小葉〉 以深黃色 ▨ 或是黃綠色 ▨ 18cm製作的淚滴捲變形4個
〈銀杏果殼〉 以奶油色 ▨ 60cm製作的檸檬捲1個
〈銀杏果實〉 以黃色 ▨ 30cm製作的檸檬捲3個　〈莖〉 適量

✓ 葉片黏貼方式

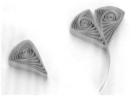

1 製作較圓潤的淚滴捲。

2 以指腹壓擠隆起部分，製作成長三角形。

3 夾入莖部，黏合2個淚滴捲即完成。

孔雀草 *Aster*

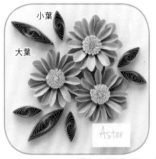

〈花瓣〉使用造型打洞機
〈花芯〉穗花捲1個

小葉

大葉

Aster

〈葉〉大鑽石捲2個・小5個

材料 顏色・紙條長度・部件種類・數量 ※紙寬3mm
〈花瓣〉 將淺紫色 ▨ 丹迪紙使用造型打洞機（雛菊圖案M）裁切6片
〈花芯〉 以黃色 ▨ 9cm和深黃色 ▨ 6cm製作的混色穗花捲3個
〈葉〉 以青綠色 ▨ 大30cm・小20cm製作的鑽石捲（大2個・小5個）

✓ 花朵黏貼方式

正面

1 以M尺寸雛菊圖案的造型打洞機裁切2張紙片。

2 在花瓣（正面）的中心作出摺線。

3 將2片花瓣稍微交錯地相互黏貼，再貼上花芯即完成。

波斯菊 *Cosmos*

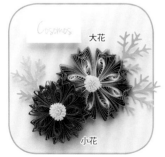

〈花瓣大・小〉鬱金香捲各8個
〈花芯〉穗花捲1個

Cosomos

大花

小花

〈葉〉使用造型打洞機

材料 顏色・紙條長度・部件種類・數量 ※紙寬3mm
〈大花〉 以漸層粉紅色 ▨ 30cm製作的鬱金香捲8個
〈小花〉 以紅紫色 ■ 20cm製作的鬱金香捲8個
〈花芯（大小共通）〉 以黃色 ▨ 12cm製作的穗花捲2個
〈葉〉 將黃色 ▨ 丹迪紙使用造型打洞機（樹枝形M）裁切3片

✓ 花朵黏貼方式

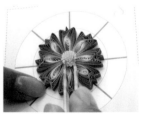

1 大花是從紙張白色的一側開始捲起。

2 製作淚滴捲之後，再作成鬱金香捲。

3 使用8瓣用模板（P.78），將8個花瓣配合花芯黏貼即完成。

▶P.35 *19*

橡實 *Acorn*

〈橡實大・中・小〉
鈴鐺捲、葡萄捲、密圓捲各1個

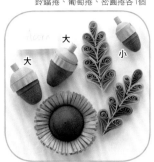

〈葉〉
造型淚滴捲9個1組

〈麻櫟橡實〉
以穗花捲包覆葡萄捲

材料 顏色・紙條長度・部件種類・數量 ※紙寬3mm（麻櫟橡實的穗花捲為1cm）
〈麻櫟橡實〉 以古銅色 ■120cm製作的葡萄捲1個，和寬1cm淺咖啡色 ■20cm製作的穗花捲1個
〈橡實〉 以紅褐色 ■ 大60cm製作的鈴鐺捲2個・小30cm製作的鈴鐺捲1個・淺咖啡色 ■ 大80cm製作的葡萄捲2個・小40cm製作葡萄捲1個・葡萄捲外周長度的波浪各1條・淺咖啡色 ■5cm製作的密圓捲3個
〈葉〉 以芥末黃色 ■ 或是古銅色 ■8cm製作的造型淚滴捲18個

✓ 果實黏貼方式

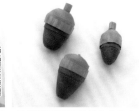

1 黏合鈴鐺捲和葡萄捲，外圍黏貼上波浪紙。（黏貼覆蓋接縫）

2 將密圓捲黏貼於上方的中心位置即完成。

3 麻櫟橡實則是以穗花捲圍繞葡萄捲外圍一圈。（展開穗花捲）

▶P.35 *20*

葡萄 *Grapes*

〈大・小葉〉
半圓捲各2個
造型淚滴捲各2個

〈莖〉彈簧捲

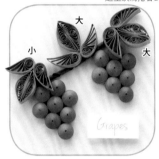

〈果實〉
密圓捲8個

材料 顏色・紙條長度・部件種類・數量 ※紙寬3mm
〈果實〉 以紫色 ■ 或藍紫色 ■30cm製作的葡萄捲16個
〈莖〉 以古銅色 ■8cm製作的彈簧捲（※剪去多餘的長度）
〈葉〉 以綠色 ■ 大18cm・小15cm製作半圓捲（大4個・小2個）及造型淚滴捲（大4個・小2個）

✓ 葉片＆果實黏貼方式

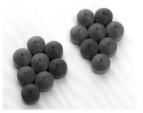

1 黏合2個半圓捲。

2 將造型淚滴捲呈八字形，和黏合即完成。

3 黏貼8個葡萄捲，完成果實。

▶P.35 *21*

楓葉 *Japanese maple*

〈葉ABFG〉鑽石捲各1個
〈葉CDE〉眼形捲各1個

材料 顏色・紙條長度・部件種類・數量 ※紙寬3mm
〈葉〉以橘色 ■ 或紅色 ■
（D）以20cm製作的眼形捲2個・（C・E）以15cm製作的眼形捲4個
（B・F）以12cm製作的鑽石捲4個・（A・G）以10cm製作的鑽石捲4個
〈莖〉6cm 2條

✓ 莖＆葉片黏貼方式

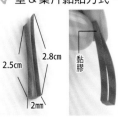

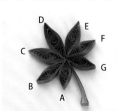

1 製作寬2mm左右的底部，並於上側以黏膠黏貼。

2 將底部稍微彎曲成鑰匙狀。

3 從中央葉片D開始，分別黏貼左右即完成。

※若莖過長，剪去上側後再次黏合。

不畏寒冷努力綻放的小花，讓人不禁莞爾。

We smiled at small flowers which are blossoming strongly even in cold weather.

圖案 櫻草・竹南天・紅白梅・水仙・三色菫・聖誕紅

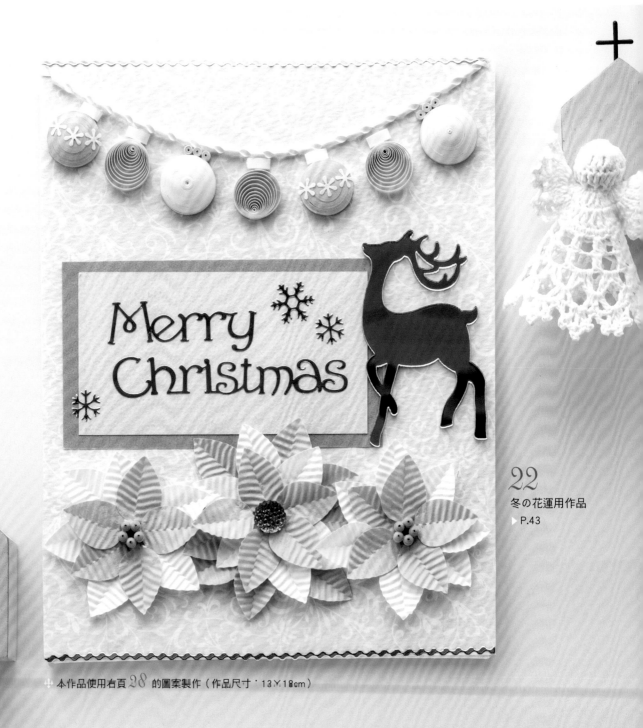

22
冬の花運用作品
▶ P.43

✤ 本作品使用右頁 28 的圖案製作（作品尺寸：13×18cm）

23 櫻草 ▶ P.40

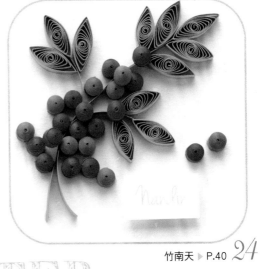

竹南天 ▶ P.40 24

WINTER

25 紅白梅 ▶ P.40

水仙 ▶ P.41 26

27 三色菫 ▶ P.41

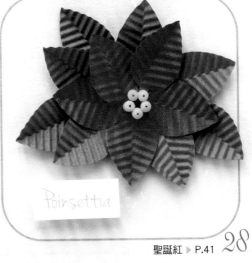

聖誕紅 ▶ P.41 28

※原寸大

櫻草 *Primula*

〈花瓣〉心型捲各5個
〈花芯〉竹籤捲各1個

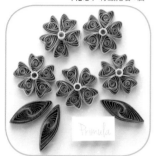

〈葉〉鑽石捲3個

材料 顏色・紙條長度・部件種類・數量 ※紙寬3mm
〈花瓣〉以粉紅色 ▨ 12cm製作的心型捲25個
〈花芯〉以黃色 ▨ 3cm製作的竹籤捲5個
〈葉〉以青綠色 ▨ 25cm製作的鑽石捲3個

✓ 花朵黏貼方式

黏膠

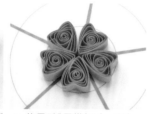

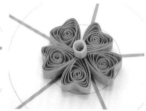

1 將3cm的紙張捲在竹籤上製作花芯。

2 使用5瓣用模板（p.78），黏合5個以12cm捲紙條製作的心型捲花瓣。

3 在中心黏貼花芯即完成。

竹南天 *Nandin*

〈果實〉葡萄捲

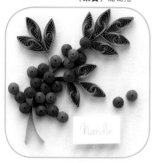

〈葉〉鑽石捲

材料 顏色・紙條長度・部件種類・數量 ※紙寬3mm
〈果實〉以紅色 ▨ 或橘色 ▨ 15cm製作的葡萄捲24個
〈葉片〉以綠色 ▨ 15cm製作的鑽石捲11個
〈莖〉以綠色 ▨ 製作約6cm的長莖1條・2cm的短莖2條・3cm的果實莖1條

✓ 莖＆葉片黏貼方式

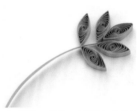

於短莖（2cm）黏貼葉片3片

果實莖3cm

1 以15cm捲紙條製作葡萄捲。若利用造型器使其凸起，製作起來就很簡單。

2 如圖，於6cm長莖上黏貼5片葉片。

3 將2組貼上3片葉片的短莖和果實莖3cm如圖黏貼即完成。

紅白梅 *Ume blossom*

〈花瓣〉離心淚滴捲B各5個
〈花芯〉密圓捲各1個

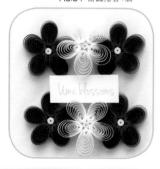

材料 顏色・紙條長度・部件種類・數量 ※紙寬3mm
〈花〉以紅色 ▨ 或白色 ▢ 15cm製作的離心淚滴捲B30個
〈花芯〉以黃色 ▨ 5cm製作的密圓捲6個

✓ 花瓣作法

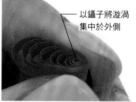

以鑷子將漩渦集中於外側

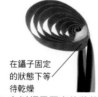

在鑷子固定的狀態下等待乾燥

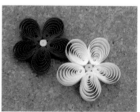

1 將離心捲的漩渦集中於側面後捏起。

2 在以鑷子固定的狀態下等待黏膠乾燥，就能作出不會鬆開的漂亮漩渦。

3 以密圓捲製作的花芯作為中心，貼合5片花瓣即完成。

水仙 *Narcissus*

〈花瓣〉離心淚滴捲A
（上層各3個．下層各3個）
〈花朵中心〉葡萄捲各1個

〈葉〉月牙捲

材料 顏色・紙條長度・部件種類・數量 ※紙寬3mm
〈花瓣〉 以黃色 ■ 20cm製作的離心淚滴捲A 18個
〈花朵中心〉 以深黃色 ■ 20cm製作的葡萄捲3個
〈葉〉 以嫩草綠色 ■ 大30cm・小20cm製作的月牙捲（大1個・小2個）

✓ 花瓣黏貼方式

 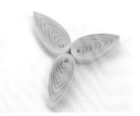 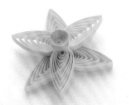

1 製作離心淚滴捲A。

2 塗膠面朝下，貼合3個花瓣，依此製作2組。

3 錯開花瓣黏貼，並於中心黏貼上葡萄捲。

三色菫 *Pansy*

〈花瓣A〉5瓣環形（間隔3cm）

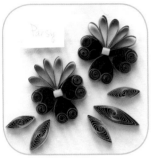

〈花芯〉
密圓捲各1個

〈花瓣B〉
大・小開心捲
各3個

〈葉〉鑽石捲大1個・小4個

材料 顏色・紙條長度・部件種類・數量 ※紙寬3mm
〈花瓣A〉 以青色 ■ 15cm製作的5瓣環形
〈花瓣B〉 以紫色 ■ 8cm製作的開心捲・以青色 ■ 12cm製作的開心捲各6個
〈花芯〉 以深黃色 ■ 5cm製作的密圓捲2個
〈葉〉 以綠色 ■ 或嫩草綠色 ■ 大25cm・小14cm製作的鑽石捲大1個・小4個

✓ 花瓣黏貼方式

於尖端內側塗上黏膠貼合

1 於12cm的開心捲中間放入8cm的開心捲，並黏合。

2 製作3組，以及5瓣環形，並且黏合。

3 將花芯密圓捲橫放黏貼即完成。

聖誕紅 *Poinsettia*

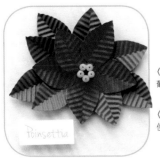

〈花〉
葡萄捲5個

〈葉〉
使用造型打洞機

材料 顏色・紙條長度・部件種類・數量 ※紙寬3mm
〈花〉 以深黃色 ■ 6cm製作的葡萄捲5個
〈葉〉 以紅色 ■ 或是綠色 ■ 丹迪紙製作波浪葉片（使用造型打洞機・葉形M）13片左右

✓ 葉片黏貼方式

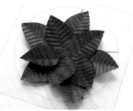 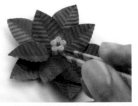

1 黏合5片紅色葉片，接著於間隙黏貼綠色葉片。

2 貼合5個葡萄捲，製作花朵。

3 黏貼於葉片中心即完成。可依照喜好增添綠葉。

春の花應用作品

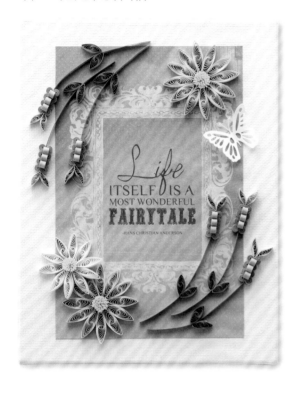

★ **製作重點**

展現出薰衣草花莖舒展的動態感吧。雖然設計刻意呈對角線配置，但不完全對稱才能夠展現出自然的氛圍。

材料 紙條長度‧顏色‧部件的種類
〈薰衣草〉 共6朵→參照p.29
〈瑪格麗特〉 大花2朵、小花1朵→參照p.29
〈蝴蝶〉 使用剪紙（pakira's garden）
〈其他〉 底板使用畫布（13×18cm）

✓ **長莖黏貼方式**

於玻璃紙上，
呈鋸齒狀塗上黏膠。

1 將已經決定好長度，並以手指彎曲過的莖部如圖般手持，沾上黏膠。

2 先黏貼花朵，再平緩地放下莖部黏貼即可。

夏の花應用作品

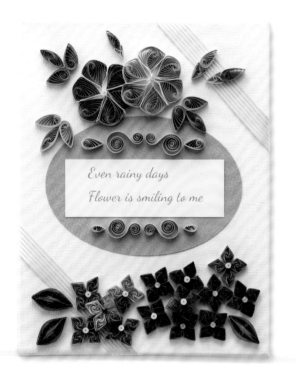

★ **製作重點**

注意不要在漩渦捲的部件上塗抹過多黏膠。只要少量添加緞帶或水鑽等素材，就能完成具有成熟風格的作品。在此以水鑽替代部分密圓捲用以裝飾花朵。

材料 紙條長度‧顏色‧部件的種類
〈牽牛花〉 2朵→參照p.32
〈繡球花〉 裝飾花（青色8朵‧粉紅色6朵）→參照p.33
〈背板裝飾〉 使用S形捲‧淚滴捲
〈其他〉 底板使用畫布（13×18cm）

✓ **背板裝飾黏貼方式**

於玻璃紙上，
呈鋸齒狀塗上黏膠

1 以鑷子夾住部件，以輕拍的方式沾附黏膠。

2 不要沾上太多黏膠，放置在底紙後以手指按壓約10秒即完成。

秋の花應用作品

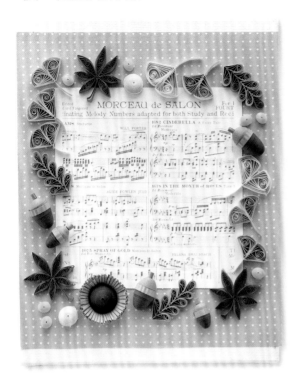

★ 製作重點

排列上全部圖案後,不立即以黏膠黏貼,從稍遠一點的位置觀看整體協調,再微調方向和配置吧!

材料 紙條長度・顏色・部件的種類

〈銀杏葉〉 大3片・小5片→參照p.36　〈銀杏果實〉 7個→參照p.36
〈銀杏果殼〉 2個→參照p.36　〈楓葉〉3片→參照p.37　〈橡實〉大3個・小2個→參照p.37　〈葉〉3片→參照p.37　〈麻櫟橡實〉1個→參照p.37　〈其他〉底板使用畫布（13×18cm）

✓ 塗膠的訣竅

1 注意不要塗抹過多,於接觸底紙的部分塗上黏膠。

2 橡實垂直塗上1道黏膠。

3 銀杏於漩渦聚集部分塗上黏膠。

▶P.38 *22*

冬の花應用作品

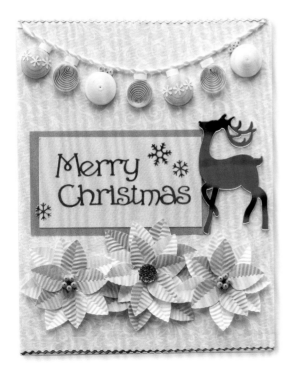

★ 製作重點

就算是相同的圖案,只要使用不同配色,就能立即改變氛圍。隨機配置聖誕紅的葉片數量和位置,可完成具自然感的作品。

材料 紙條長度・顏色・部件的種類

〈繩〉以象牙色 ▨ 製作的彈簧捲約長20cm（剪去多餘部分）
〈裝飾A〉以淺粉紅色 ▨ 180cm製作較淺的葡萄捲1個・以白色 ▢ 8cm製作的鑽石捲1個・將影印紙使用造型打洞機（星狀符號）裁切
〈裝飾B〉以象牙色 ▨ 30cm製作的離心捲・以白色 ▢ 8cm製作的鑽石捲1個
〈裝飾C〉以白色 ▢ 180cm製作較淺的葡萄捲1個・以粉彩粉紅色 ▨ 包覆外圍一圈・以淺粉紅色 ▨ 6cm製作的密圓捲3個
〈聖誕紅〉以丹迪紙淺粉紅色 ▨ 或白色 ▢ 製作的波浪葉片（大15片・小11至13片）→參照p.41・於花芯黏貼珠飾
〈其他〉底板使用畫布（13×18cm）

〈裝飾A〉
〈裝飾B〉
〈裝飾C〉

提示

大型葡萄捲是以好幾張捲紙條連接製作而成,請參照 p.45 It's a Girl 動物氣球的作法。

◎粉彩色調 *Pastel color*

以粉紅色和藍色的柔和粉彩色調，裝飾寶寶的可愛照片。
動物氣球、玩具等部件也都是以捲紙製作。

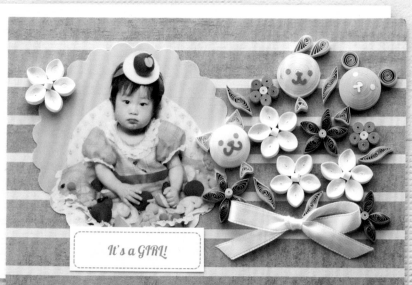

29 It's a Girl ▶ P.45
作品尺寸：10×15cm

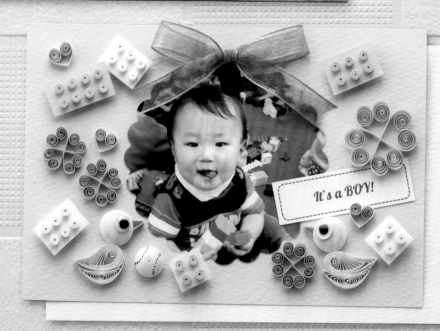

30 It's a Boy ▶ P.46
作品尺寸：10×15cm

It's a Girl

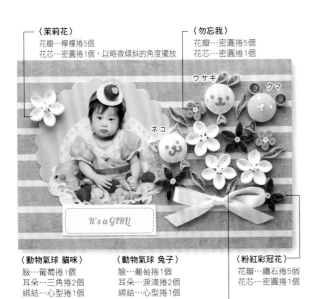

〈茉莉花〉
花瓣…檸檬捲5個
花芯…密圓捲1個，以略微傾斜的角度擺放

〈勿忘我〉
花瓣…密圓捲5個
花芯…密圓捲1個

ウサギ
クマ
ネコ

It's a GIRL!

★製作重點
由於照片才是主角，作為襯托，巧妙運用柔和的粉彩色調和白色，誰都可以完成自己喜歡的配色。

材料 顏色·紙條長度·部件的種類·數量 ※紙寬3mm
〈茉莉花 共4朵〉 花瓣…以白色 □ 30cm製作的檸檬捲20個／花芯…以白色 □ 6cm製作的密圓捲4個
〈粉紅彩冠花 共3朵〉 花瓣…以粉紅色 ■（邊緣炫光加工）8cm製作的鑽石捲15個／花芯…以淺粉紅色 ■ 4cm製作的密圓捲3個
〈葉 共5片〉 以淺綠色 ■ 13cm製作的眼形捲5個
〈勿忘我 共2朵〉 花瓣…以粉紅色 ■ 10cm製作的密圓捲10個／花芯…以黃色 □ 5cm製作的密圓捲2個
〈動物氣球 貓咪〉 使用淺黃色 □ ／臉…以120cm製作的葡萄捲1個／耳朵…以10cm製作的三角捲2個／氣球的綁結…以8cm製作的心型捲1個。將丹迪紙淺咖啡色 ■ 使用造型打洞機（臉部表情mini）裁切
〈動物氣球 兔子〉 使用極淺粉紅色 ■ ／臉…以120cm製作的葡萄捲1個／耳朵…以12cm製作的淚滴捲2個／氣球的綁結…以8cm製作的心型捲1個。將丹迪紙淺咖啡色 ■ 使用造型打洞機（臉部表情mini）裁切
〈動物氣球 熊〉 使用淺水藍色 □ ／臉…以120cm製作的葡萄捲1個／耳朵…以10cm製作的疏圓捲2個／氣球的綁結…以8cm製作的心型捲1個。將丹迪紙白色 □ 使用造型打洞機（臉部表情mini）裁切
〈其他〉 緞帶

〈動物氣球 貓咪〉
臉…葡萄捲1個
耳朵…三角捲2個
綁結…心型捲1個

〈動物氣球 兔子〉
臉…葡萄捲1個
耳朵…淚滴捲2個
綁結…心型捲1個

〈動物氣球 小熊〉
臉…葡萄捲1個
耳朵…疏圓捲2個
綁結…心型捲1個

〈粉紅彩冠花〉
花瓣…鑽石捲5個
花芯…密圓捲1個

〈葉〉
眼形捲

✓ 動物氣球〈熊〉作法

1 在此解說熊氣球的作法。

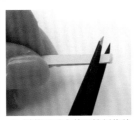

2 以剪刀垂直剪下捲紙條的黏貼部分。

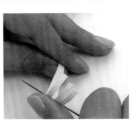

3 使用捲紙針彎曲捲紙條其中一端，作出弧度。

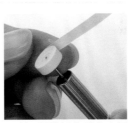

4 以1張捲紙條製作密圓捲。

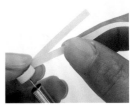

5 當1的捲紙條末端剩下約外圍1圈的長度時，就插入另1張紙接續。

6 重複5，合計共捲120cm。

7 使用造型器製作成葡萄捲，並於背面整體塗上黏膠等待乾燥。

8 以12cm捲紙條製作疏圓捲2個，作為耳朵。

9 於臉部的接縫處塗上黏膠。

黏膠

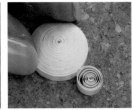

10 黏貼耳朵。

11 於另1隻耳朵的接縫部分塗膠黏貼。

黏膠

12 熊的頭部完成。

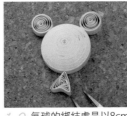

13 氣球的綁結處是以8cm製作心型捲1個，黏貼在頭部下方。

14 以造型打洞機（臉部表情mini）裁切紙張貼上即完成。

15 可依照喜好變換臉部表情和配色。

✓ 茉莉花作法

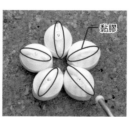

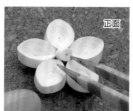

1. 以30cm的捲紙條製作檸檬捲，並於側面塗上黏膠。

2. 將檸檬捲的凸面朝上，黏合5個。

3. 將凸面作為花朵背面，塗上黏膠以維持形狀。

4. 將檸檬捲的凹面朝上，於中央黏貼1個密圓捲作為花芯即完成。

5. 花芯的方向隨著花朵稍微傾斜或改變方向會更生動。

P.44 *30*

It's a Boy

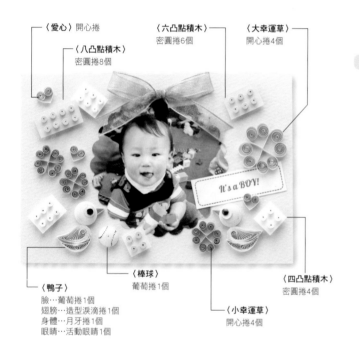

〈愛心〉開心捲

〈八凸點積木〉
密圓捲8個

〈六凸點積木〉
密圓捲6個

〈大幸運草〉
開心捲4個

〈鴨子〉
臉⋯葡萄捲1個
翅膀⋯造型淚滴捲1個
身體⋯月牙捲1個
眼睛⋯活動眼睛1個

〈棒球〉
葡萄捲1個

〈小幸運草〉
開心捲4個

〈四凸點積木〉
密圓捲4個

★製作重點

減少使用的色彩可作出一致的印象。想要呈現更加有活力的感覺，可試著在製作積木時使用三原色。

材料 顏色·紙條長度·部件的種類·數量 ※紙寬3mm

〈幸運草 大1個·小3個〉 使用淺綠色 ▨／大⋯以15cm製作的開心捲4個／小⋯以8cm製作的開心捲12個

〈積木〉 使用淺水藍色 ▨·淺綠色 ▨·白色 □／凸點⋯都是以6cm製作的密圓捲／底座背面⋯以15cm製作的密圓捲各1至2個／四凸點用底座⋯1.2cm正方形2張／六凸點用底座⋯1.2cm×1.7cm長方形3張／八凸點用底座⋯1.2cm×2.4cm長方形1張

〈鴨子 共2隻〉 使用淺黃色 ▨／頭部⋯以85cm製作的葡萄捲2個／喙⋯對摺5mm的捲紙條2張／翅膀⋯以42cm製作的造型淚滴捲2個／身體⋯以42cm製作的月牙捲2個／眼睛⋯活動眼睛2個（尺寸為直徑4至5mm）

〈愛心共3個〉 以極淺粉紅色 ▨ 80cm製作的開心捲3個

〈棒球1個〉 以淺象牙色 ▨ 85cm製作的葡萄捲3個

〈其他〉 緞帶

✓ 積木作法

於底座用紙上黏貼凸點
（密圓捲）

底座的背面黏貼上以15cm製作的密圓捲1至2個，使其騰空。

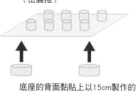

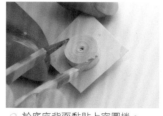

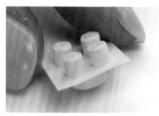

1. 於底座黏貼上凸點（密圓捲）。

2. 於底座背面黏貼密圓捲。

3. 完成。

幸運草作法

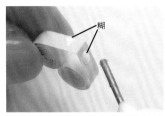

1 製作開心捲，並在側面塗上黏膠。

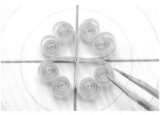

2 使用4瓣用模板（p.78），黏合葉片。

3 黏膠乾燥後，從模板上取下，黏貼在底板上即完成。

棒球的作法

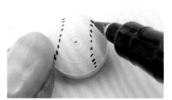

1 製作葡萄捲，以黑筆畫上棒球的縫線即完成。

鴨子作法

1 將紙束末端黏貼的部分以手撕下。

2 以捲紙針彎取紙張末端作出弧度。

3 捲起紙張，藉由將紙張塑形，清楚辨別紙張正反面。

4 紙張兩端避免錯位，左右滑動黏合。

5 以捲紙筆的筆桿等物品壓平黏合位置。

6 製作85cm長的密圓捲。

7 使用造型器，製作葡萄捲，作為鴨子的頭部。

8 對摺5mm紙張當成喙，紙張兩端塗上黏膠。

9 將喙黏在頭部上。

10 以42cm捲紙條製作造型淚滴捲，作為翅膀。

11 以42cm捲紙條製作疏圓捲。

12 再將疏圓捲製作成月牙捲，作為身體。

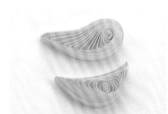

13 黏合翅膀與身體。

14 於月牙捲側面塗上黏膠。

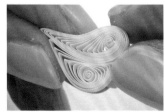

15 為能夠牢固地附著，暫時不要移動。

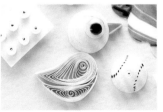

16 頭部黏貼上活動眼睛，與身體黏合即完成。

◎ 黃&橘 *Yellow & Orange*

明亮的黃色、橘色是充滿活力的維他命色彩。若用來為裝飾重要照片的相框增
色，送給某人作為禮物也能讓對方開心。

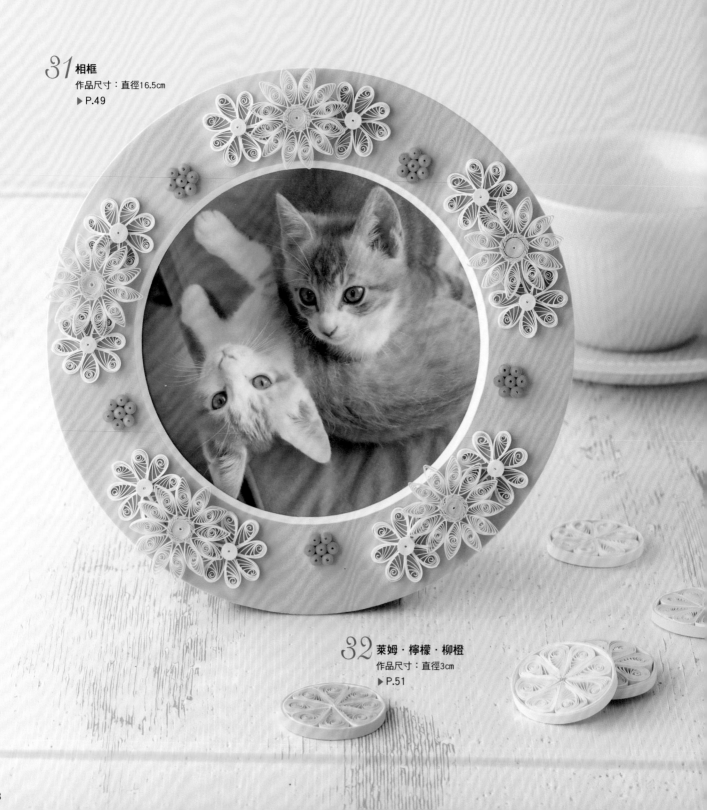

31 相框
作品尺寸：直徑16.5cm
▶ P.49

32 萊姆・檸檬・柳橙
作品尺寸：直徑3cm
▶ P.51

相框 *Photoframe*

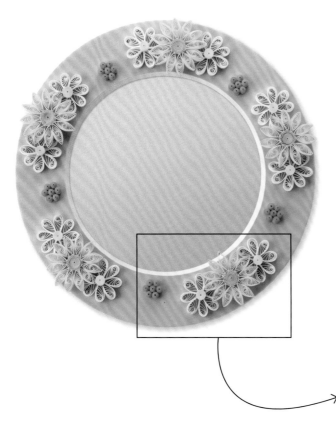

★**製作重點**

使用基本部件,在邊框或相片紙上進行裝飾。黏合於底座的黏膠,
建議使用多用途黏膠等黏合力強的種類。

材料 **顏色・紙條長度・部件的種類・數量 ※紙寬3mm**

〈向日葵 共5朵〉
　花瓣…以黃色 ■ 12cm製作的鑽石捲60個
　花芯…以苔綠色 ■ 10cm和黃綠色 ■ 8cm(已剪成穗花狀)連
　接製作而成的密圓捲5個
〈莓果(水麻果實)共5個〉
　以亮橘色 ■ 10cm製作的葡萄捲35個
〈洋甘菊 共10朵〉
　花瓣…以白色 □ 12cm製作的淚滴捲80個
　花芯…以黃色 ■ 15cm製作的密圓捲10個
〈其他〉 相框(直徑16.5cm)

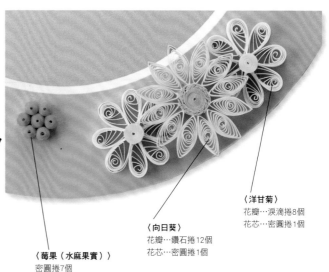

〈莓果(水麻果實)〉
密圓捲7個

〈向日葵〉
花瓣…鑽石捲12個
花芯…密圓捲1個

〈洋甘菊〉
花瓣…淚滴捲8個
花芯…密圓捲1個

✓ **莓果(水麻果實)作法**

1 以10cm捲紙條製作葡萄捲。為維持形狀,於
背後塗抹黏膠並等待乾燥。

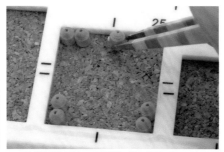

2 於捲紙模板上,以2個1組、3個1組、2個1組
的方式貼合葡萄捲。

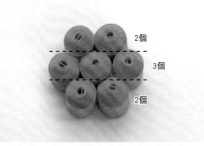

2個
3個
2個

3 以2個、3個、2個的方式排列黏合即完成。

1 將寬3mm的8cm捲紙條剪穗花。

2 將 1 的前端與10cm捲紙條對齊連接。

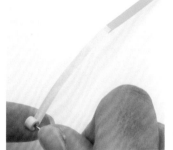

3 從10cm捲紙條的一端開始捲紙，製作密圓捲。

4 花芯完成。

5 在12瓣用模板（p.78）中心放置花芯。

6 於鑽石捲花瓣前端塗上黏膠，呈十字狀與花芯貼合。

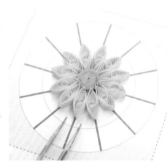

7 在間隙中各黏貼上2片剩餘的花瓣。

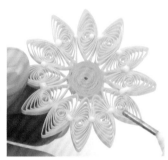

8 由於花朵預計以懸空於底座的方式黏貼，因此在背面塗上防止漩渦鬆開的黏膠。

Column

❖ 來作包包掛勾吧！

市面上有販售直徑約3cm的包包掛勾底作。讓捲紙不僅用來裝飾，也為生活用品增色，一起帶出門吧。

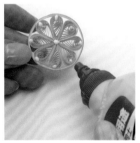

1 於漩渦聚集處塗上多用途強力黏膠。

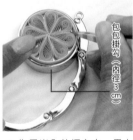

2 為了嵌入外框之中，用力壓緊黏貼。

3 完成。

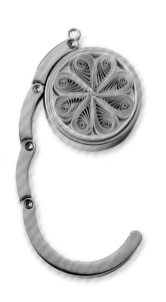

包包掛勾《內徑3cm》

萊姆・檸檬・柳橙 *Lime, Lemon, Orange*

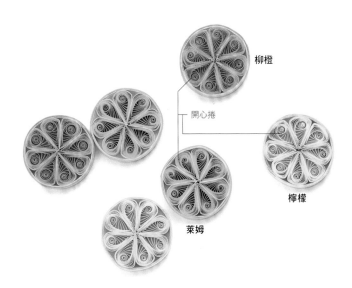

柳橙

開心捲

檸檬

萊姆

★ **製作重點**

為了將果粒作出細緻的漩渦，緊緊地捲起吧。範例是將直徑11cm的疏圓捲變形成淚滴捲。

材料

顏色・紙條長度・部件的種類・數量 ※紙寬3mm

〈萊姆1個分〉
　　果粒…以黃綠色 ▮ 25cm製作的淚滴捲8個
　　果粒外圈A…以象牙色 ▮ 製作的淚滴捲1圈分8個
　　果實外圈B…象牙色 ▮ 30cm
　　果實外圈C…黃綠色 ▮ 30cm
〈檸檬〉 果粒和果實外圈C使用黃色 ▮、果粒外圈A和
　　果實外圈B使用象牙色 ▮
〈柳橙〉 果粒和果實外圈C使用橘色 ▮、果粒外圈A和
　　果實外圈B使用象牙色 ▮

✓ 萊姆作法

果粒外圈A

1 以25cm捲紙條製作淚滴捲。於側面塗上黏膠，同時以果粒外圈A的捲紙條捲起。

果粒外圈A

2 捲起1圈果粒外圈A後，剪去多餘紙張。

3 以相同的方式共製作8個。

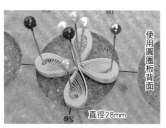

使用圓圈板背面

直徑28mm

4 使用圓圈板背面，在圓框（直徑28cm）中，以珠針將4個部件固定成十字形。

5 於部件的兩邊側面塗上少許黏膠。

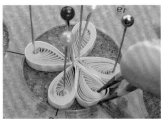

6 並於4個部件之間再各插入1個。

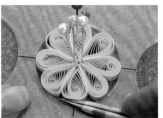

7 以鑷子之類的工具壓住部件，調整成圓形。

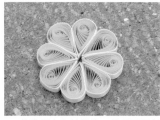

8 等黏膠完全乾燥後，就從圓圈板上取下。

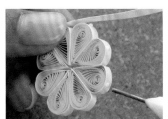

9 接著將果實外圈B用紙，於外側一邊黏貼一邊捲上。

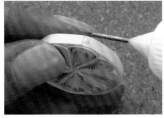

10 捲好果實外圈B用紙30cm長的樣子。

11 最後將果實外圈C用紙，一邊黏貼一邊捲於外側。

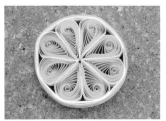

12 完成。

高貴的紫色給人優雅的感覺。
即使部件很簡單，也能夠美麗呈現。

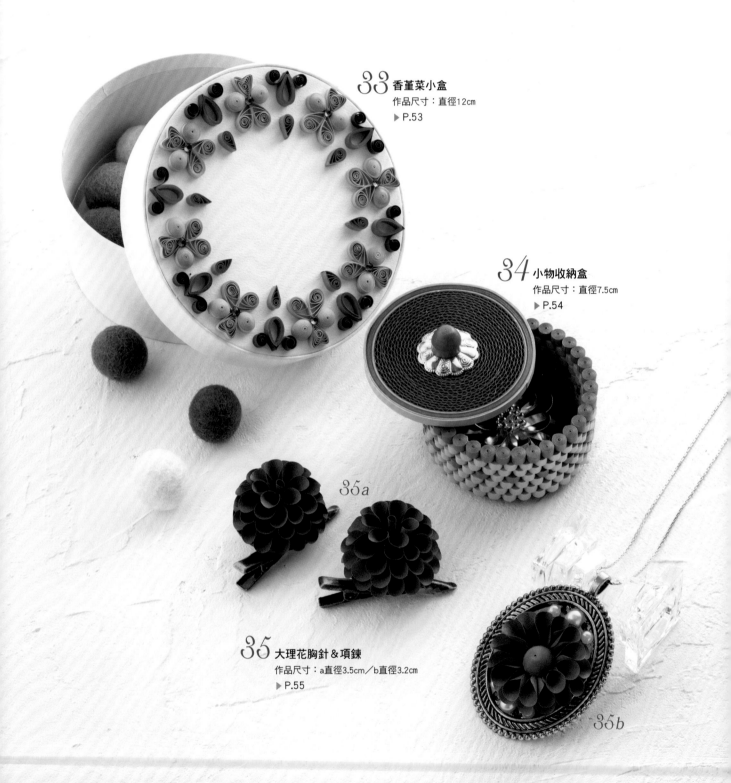

33 香菫菜小盒
作品尺寸：直徑12㎝
▶ P.53

34 小物收納盒
作品尺寸：直徑7.5㎝
▶ P.54

35a

35 大理花胸針＆項鍊
作品尺寸：a直徑3.5㎝／b直徑3.2㎝
▶ P.55

35b

香菫菜小盒 *Viola Box*

製作如裝飾分隔線這類連續圖案的作品時，注意部件尺寸要保持一致，也要謹慎地注意排版的平衡性。

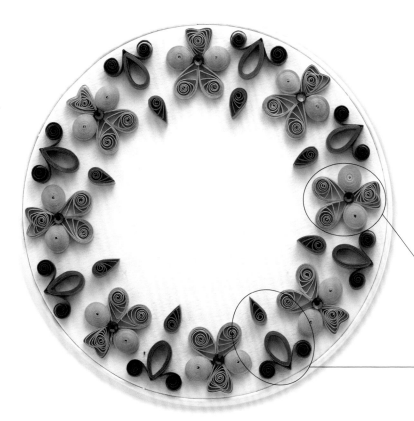

材料

顏色・紙條長度・部件的種類・數量
※紙寬3mm（只有香菫菜是寬2mm）
〈香菫菜共8個〉 使用寬2mm・淺紫色 ■
　花瓣A…以11cm製作的淚滴捲16個
　花瓣B…以22cm製作的變形葡萄捲16個
　花瓣C…以11cm製作的心型捲8個
　水鑽8個（SS10直徑約2.7cm）
〈裝飾圖案共8組〉
　以紅紫色 ■ 8cm製作的V形捲8個
　以紫色 ■ 10cm製作的空心淚滴捲8個
　以藍紫色 ■ 8cm的製作淚滴捲8個
〈其他〉 紙盒（直徑12cm）

〈香菫菜〉
花瓣…淚滴捲2個、變形葡萄捲2個・心型捲1個
花芯…水鑽1個

〈裝飾圖案〉
V形捲1個、空心淚滴捲1個、淚滴捲1個

✓香菫菜作法

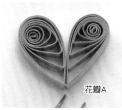

花瓣A

1 將2個淚滴捲黏貼成V字形。

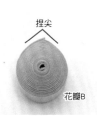

捏尖

花瓣B

2 將葡萄捲的前端捏尖。

3 於背面塗抹黏膠並等待乾燥。

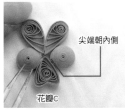

尖端朝內側

花瓣C

4 黏合1、2和心型捲。

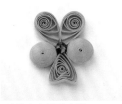

5 於中心黏貼水鑽。

✓將香菫菜黏貼於盒子上

1 測量盒子中心，於8個花朵黏貼位置，畫出淺淺的記號作為參考點。

2 將4朵花黏貼成十字。

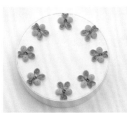

3 於2的花之間，再黏貼剩下的4朵花。

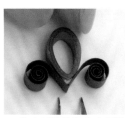

4 黏合V形捲和空心淚滴捲。

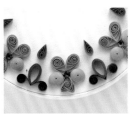

5 於花的間隙黏貼上4和淚滴捲裝飾。

小物收納盒 *Keepsake Box*

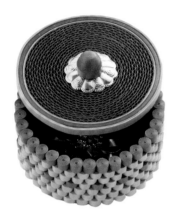

★製作重點

將捲紙貼在玻璃杯或果醬罐等物品上,製作而成的小物收納盒。
若密圓捲過大,就無法漂亮地包覆,因此建議捲紙長度為10cm或
10cm以下。

材料

顏色・紙條長度・部件的種類・數量 ※紙寬使用3mm

〈盒子側面〉 以淺紫色■10cm製作密圓捲,沿著燭杯周圍包覆,從最
下層開始依序黏貼(※根據燭杯大小,所使用的數量會不同。作品
範例的最下層,1圈使用了34個密圓捲。)

〈盒底〉 將淺紫色■紙A(波浪加工)和紙B貼合,捲紙直到作成想要
的大小。外圍再以無波浪加工的紙張C圍繞。

〈側面紋飾〉 使用以紫色■10m製作的密圓捲。

〈盒蓋〉 以和盒底相同的作法,配合盒子直徑製作。

〈盒蓋把手〉 以紫色■60cm製作的葡萄捲,以及菊花釦1個。

※圖A:盒子側面

盒子側面的紋飾,是以
紫色和淺紫色密圓捲交
互黏貼而成

✓小盒作法

1 此處使用燭杯(範例為直
徑4.5cm)。

事先貼上紙膠帶,
標出盒子的正面

紙A

紙B

2 將紙A以波浪捲紙器作成
鋸齒狀。

紙A

黏膠

紙B

3 貼合紙A和紙B。

紙A

4 將紙A作為外側,進行捲
紙。

以紙A、B捲
起的鋸齒部分

以紙C包捲於外圍

5 捲至*1*的燭杯直徑大小,
為增加堅固度,將外圍的
紙C捲成約3mm厚。

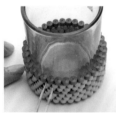

6 將*5*墊在燭杯底部,以密
圓捲包覆黏貼(圖A)。

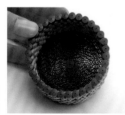

7 乾燥後,就從燭杯上取
下。

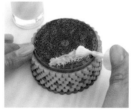

8 在盒子底部塗滿黏膠並等
待乾燥。

9 徹底乾燥。

依照盒子直徑製
作

10 以*1*至*5*的相同方式,製
作盒蓋部分。

11 使用60m捲紙條製作葡
萄捲。

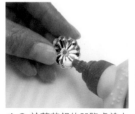

12 於菊花釦的凹陷處塗上
多用途強力膠。

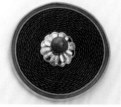

13 在蓋子中心黏貼上菊花
釦和葡萄捲。

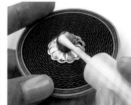

14 將葡萄捲上膠(3次左
右)。

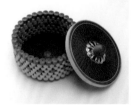

15 完成。

大理花胸針&項鍊
Dahlia Brooch & Pendant

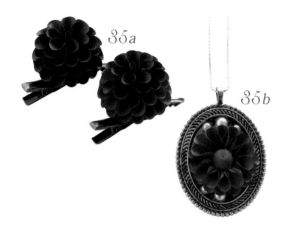

35a

35b

★製作重點
來製作宛如真花的華麗大理花吧！胸針也可以用來固定披肩，項鍊則是將花朵高度作得較低的設計。

材料
顏色・紙條長度・部件的種類・1組所需的數量 ※紙寬使用3mm
〈大理花胸針〉
花瓣…將丹迪紙70紅紫色 ■ 或是深粉紅色 ■，使用造型打洞機（直徑約1cm的圓形）裁切
（第1層的中央）緊緊捲起的花瓣1片（第1層）5至7片
（第2層）11至12片（第3層）14至15片（第4層）約16片
花朵底座…以紫色 ■ 60cm製作的葡萄捲（確實作出高度）
胸針髮夾兩用底座
〈大理花項鍊〉
花瓣…與胸針同作法（第1層）14至15片（第2層）約16片
花朵中央…以紅紫色 ■ 60cm製作的葡萄捲（確實隆起）
半圓珍珠及水鑽適量、項鍊底座

✓大理花胸針作法

1 以造型打洞機（直徑1cm圓形）裁切。

2 利用戒指展示架，將前端作成圓弧狀。

3 在前端塗上黏膠。

依照花瓣展開的程度，需要的花瓣數量也會不同
4 放上葡萄捲當成底座，於周圍不留間隙地黏貼第4層。

5 一邊調整花瓣數量一邊黏貼第3層，使整體呈半圓球狀。

6 將裁切出的圓形下方稍微修剪，以捲紙針捲成筒狀。

7 緊緊捲起，作為第1層的中心。

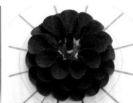
8 將7立起黏貼在中心，並黏貼第2層花瓣。

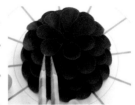
9 黏貼上第1層花瓣，以填滿間隙。

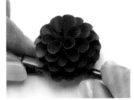
10 於兩用底座上塗白膠，黏貼花朵即完成。

✓大理花項鍊作法

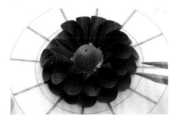
1 以和大理花胸針相同的方式黏貼2層花瓣。

2 完成高度較胸針低的花朵。

3 於項鍊底座上黏貼花朵，並在間隙黏貼半圓珍珠或水鑽。

4 完成。

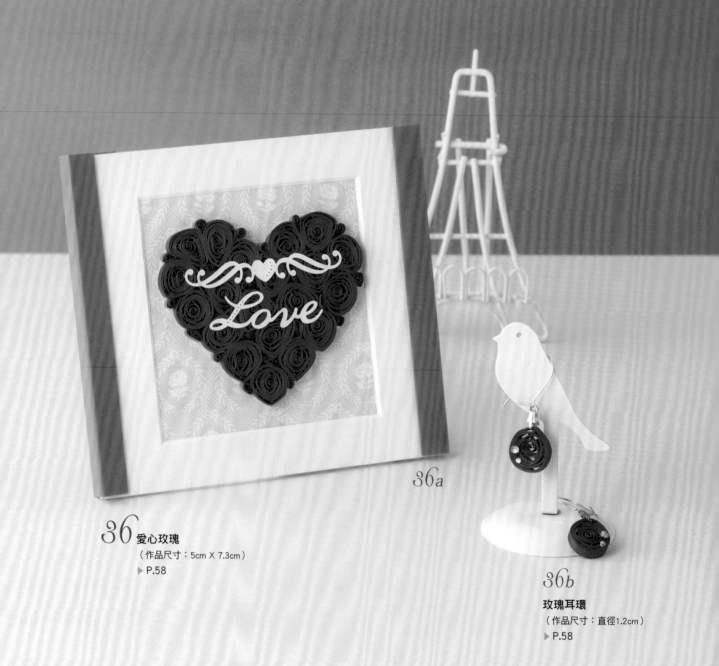

粉紅 Pink

以反摺玫瑰填滿愛心形，並點綴上小鑽石捲所作成的葉片（36）。
在以黑色底板襯托出美麗花朵的婚禮看板上，以自然的動態感配置
花和葉片（37）。

36a

36 愛心玫瑰
（作品尺寸：5cm X 7.3cm）
▶ P.58

36b

玫瑰耳環
（作品尺寸：直徑1.2cm）
▶ P.58

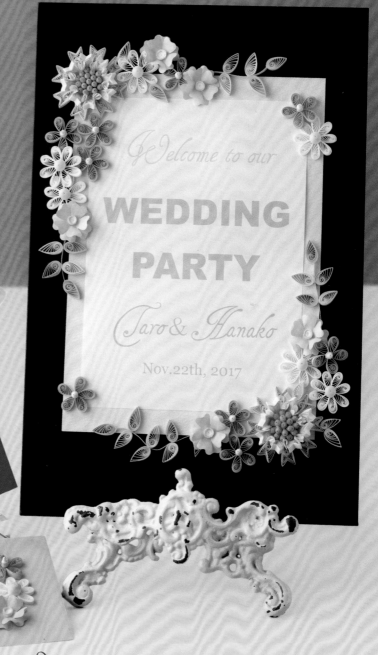

37 紫盆花婚禮看板
作品尺寸：20×30.5cm
▶ P.59

Welcome to our

WEDDING

PARTY

Taro & Hanako

Nov.22th, 2017

Invitation

Invitation

38 喜帖（邀請函）
作品尺寸：9×14.5cm
▶ P.60

愛心玫瑰 *Rose de Heart*

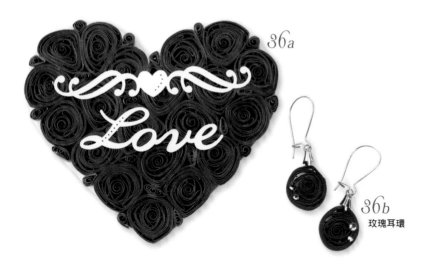

36a

36b
玫瑰耳環

★ **製作重點**

乍看之下呈現深紅色的玫瑰,是由紅色與深粉紅2
色搭配作出質感。

材料

顏色・紙條長度・部件的種類・數量 ※紙寬使用3mm

〈愛心玫瑰〉
　花…黏合紅色■ 30cm和深粉紅色■ 30cm製作反
　摺玫瑰約20個
　葉…以綠色■ 5cm製作鑽石捲約23個
〈玫瑰耳環〉
　花…同愛心玫瑰,2個。
　金屬耳勾、夾釦、水鑽4個
〈其他〉 愛心形底紙(紙型見p.79)、白色浮雕貼紙

✓ 愛心玫瑰的作法

影印下p.79的紙型,
並剪下紙張。

1 將明信片厚度的紙張剪出愛心
形。

2 以花朵用紙製作反摺玫瑰。

3 以葉片用紙製作鑽石捲。

4 在圖中標示○的3處放上玫瑰,
從愛心外圍開始黏貼玫瑰。

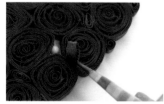

5 於玫瑰間隙塗上黏膠,隨機填入
葉片。

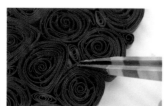

6 不刻意保持鑽石捲的形狀,以呈
現出動態感的方式黏貼。

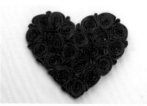

7 黏貼好花和葉的樣子。若花朵無
法順利填滿,就製作小尺寸的花
朵進行調整吧。

8 最後黏貼上浮雕貼紙即完成。

✓ 玫瑰耳環的作法

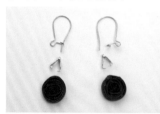

1 準備2個反摺玫瑰、金屬耳勾和夾
釦。

2 將夾釦夾於反摺玫瑰的邊緣。

3 黏貼上水鑽。

4 將夾釦穿入金屬耳勾即完成。

紫盆花婚禮看板
Wedding board

★製作重點

以綠葉展現出動態感，就能夠呈現自然又美麗的配置。在黏貼各部件之前，先考量與文字之間的協調性，確認版面的配置吧！

材料

顏色・紙條長度・部件的種類・數量

※紙寬使用3mm（部分為寬2mm）

〈紫盆花 共2朵〉
花芯底座…以嫩粉紅色 ▨ 180cm製作的葡萄捲（較淺）2個
大花瓣…以嫩粉紅色 ▨ 30cm製作的箭形捲16個
小花瓣…以嫩粉紅色 ▨ 20cm製作的箭形捲16個
花芯…以鮭魚粉紅色 ■ 8cm製作的葡萄捲約30至40個
白色花瓣…將影印紙使用造型打洞機（8瓣花形S）裁切16片

〈玫瑰 共5朵〉
花瓣…將丹迪紙70粉紅色 ■ 使用造型打洞機（愛心花瓣形M）裁切10片
花芯…以寬2mm・白色 □ 8cm和寬3mm・淺黃色 □ 6cm製作的花芯穗花捲5個

〈粉紅彩冠花共9朵〉
花瓣…以粉紅色 ▨ 14cm製作的淚滴捲45個
花芯…連接白色 □ 5cm和淺黃綠色 ▨ 5cm製作的鈴鐺捲9個

〈洋甘菊共6朵〉
花瓣…以寬2mm・白色 □ 15cm製作的淚滴捲48個
花芯…以淺黃色 ■ 25cm製作的葡萄捲6個

〈葉（闊葉武竹）〉
使用黃綠色 ▨ 和粉彩綠色 ▨
莖…約5至8cm，以指尖事先彎曲成S字形，營造出動態感
葉…以14cm製作的淚滴捲28個

〈其他〉 黑色底板…20 X 30.5cm

〈葉（闊葉武竹）〉
葉…淚滴捲5至7個
莖…5至8cm

〈紫盆花〉
花瓣…大小箭形捲16個
白色花瓣…使用造型打洞機（花朵圖案）作8片
花芯…葡萄捲15至20個

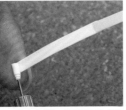

〈洋甘菊〉
花瓣…淚滴捲8個
花芯…葡萄捲1個

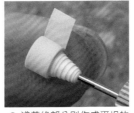

〈粉紅彩冠花〉
花瓣…淚滴捲5個
花芯…鈴鐺捲1個

〈玫瑰（參照打洞機玫瑰p.25）〉
花瓣…使用造型打洞機（愛心花瓣形）製作2片
花芯…花芯穗花捲1個

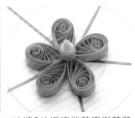

✓ 粉紅彩冠花作法

1 以黏膠黏貼白色5cm和淺黃綠色5cm捲紙條。

2 從白色的一端開始捲成錐狀。

3 淺黃綠部分則作成平坦的密圓捲。

4 於背面擠入黏膠並等待乾燥。作為花芯。

5 將5片淚滴捲花瓣與花芯黏合即完成。

✓ 紫盆花作法

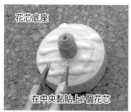

花芯底座

在中央黏貼上1個花芯

1 以180cm製作較淺的葡萄捲,再黏貼上以8cm製作的葡萄捲。

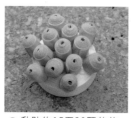

2 黏貼約15至20顆花芯,包圍*1*的花芯。

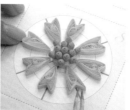

3 將花芯置於中心,黏貼大花瓣(箭形捲8個)。

4 於小花瓣(箭形捲8個)側面塗上黏膠。

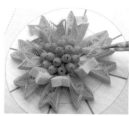

5 於大花瓣之間,站立黏貼小花瓣。

6 以花朵圖案打洞機(直徑約15mm)裁切影印紙。

7 將花朵對摺,如可麗餅一般捲起。

8 塗上黏膠。

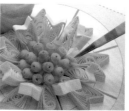

9 將*8*插入花芯底座間隙的8處。

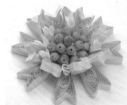

10 完成。

✓ 葉片(闊葉武竹)作法

1 以手指彎曲,作成S字或波浪狀。

2 預先作得略長一些。

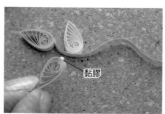

黏膠

3 製作淚滴捲葉片,並塗上黏膠黏貼於莖部。

4 進行黏貼,葉片間隙勿過大剪去多餘莖部即完成。

◆ P.57 *38*

喜帖

★ 製作重點

使用和婚禮看板相同的花朵,製作寄送給賓客的邀請通知。
郵寄時裝入塑膠製的枕形包裝盒內,以避免卡片破損。

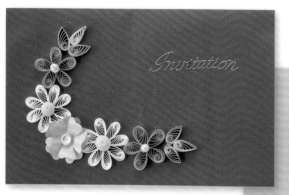

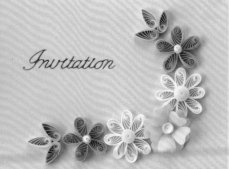

材料

〈粉紅彩冠花〉
2個→參照p.59

〈洋甘菊〉 2個→參照p.59

〈玫瑰〉 1個→參照p.59

〈葉〉 2組→參照p.59

〈其他〉 銀色浮雕貼紙

◎ 白&金 *White & Gold*

以捲紙製作的大理花和莓果，搭配上毬果與乾燥天然素材，呈現出聖誕節的氣氛（39）。

六角形雪花可藉由不同的部件組合，享受各種變化樂趣（40）。

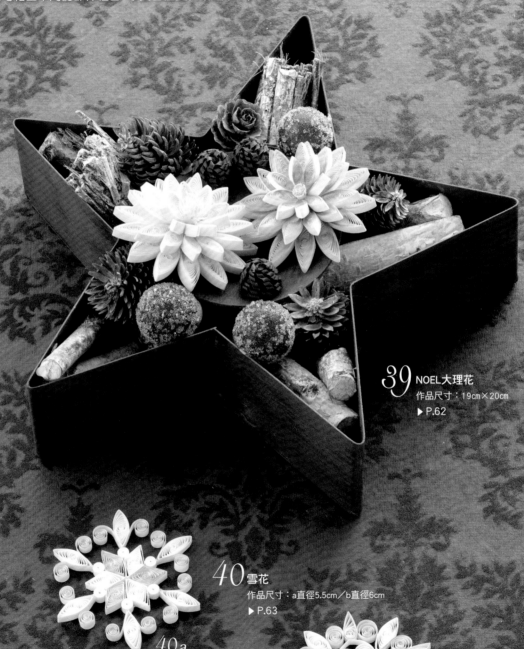

39 NOEL大理花
作品尺寸：19cm×20cm
▶P.62

40 雪花
作品尺寸：a直徑5.5cm／b直徑6cm
▶P.63

40a

40b

NOEL大理花 *Noel Dahlia*

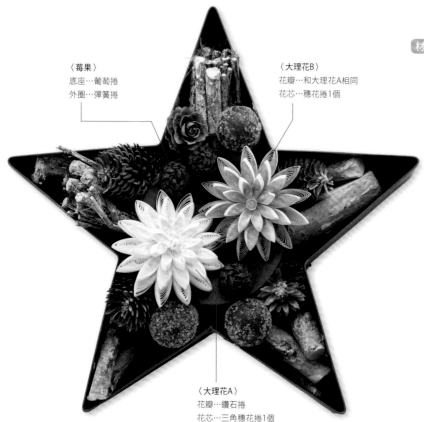

〈莓果〉
底座…葡萄捲
外圈…彈簧捲

〈大理花B〉
花瓣…和大理花A相同
花芯…穗花捲1個

〈大理花A〉
花瓣…鑽石捲
花芯…三角穗花捲1個

★製作重點

整體是具有豪華感的白金配色，使用邊緣炫光加工的捲紙條展現效果。

材料 顏色・紙條長度・部件的種類・數量
※紙寬3mm（只有大理花A的花芯為寬1cm）

〈大理花A〉 使用白色 □

底座…以60cm製作的葡萄捲1個

第1層…以12cm製作的鑽石捲（疏圓捲的直徑約7.5mm）8至9個

第2層…以20cm製作的鑽石捲（疏圓捲的直徑約10.5mm）12個

第3層…以30cm製作的鑽石捲（疏圓捲的直徑約13mm）12個

花芯…寬1cm・10cm左右的三角穗花捲

〈大理花B〉

使用邊緣炫光紙條（柔象牙金色）

底座・花瓣同大理花A

花芯…以7cm至10cm製作穗花捲1個

〈莓果〉 使用深紅色 ■

底座…以60cm製作葡萄捲1個

果實外圈…將寬3mm的紙縱向裁切成細長狀（成為寬1.5mm），取30cm作彈簧捲1條

〈其他〉
永生花用容器（星型）

✓大理花作法

1 以鑽石捲製作第1層至第3層花瓣。

2 塗上黏膠等待乾燥。在組合花朵時，上膠面作為背面。

3 若在2忘記上膠，鑽石捲的漩渦容易往內側下垂，因此需要特別注意。

4 製作底座用葡萄捲。

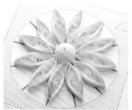

5 以底座為中心，黏貼12片第3層花瓣。

將9cm捲紙條作成環狀並上膠

6 製作方便第2層花瓣傾斜黏貼的紙圈。

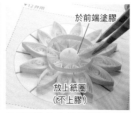

於前端塗膠

放上紙圈（不上膠）

7 在5的上方放置紙圈，將第2層花瓣傾斜黏貼1圈。

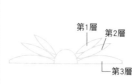

第1層　第2層　第3層

8 第1層則是不放紙圈，直接黏貼8片花瓣。

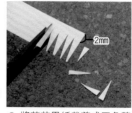

2mm

9 將花芯用紙裁剪成三角穗花捲。

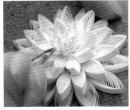
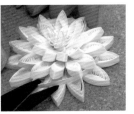

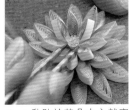

10 捲好9後，以手指稍微壓成洋蔥形。

11 將花芯黏貼於花朵中心。

12 花朵乾燥後，剪斷並移除紙圈。

13 大理花B的花芯用穗花捲，是配合第3層中央空間大小所製作。

14 黏貼於花朵中心就完成了。

✓ 莓果的作法

1 以60cm捲紙條製作高高隆起的葡萄捲，背面塗上黏膠等待乾燥。

2 製作彈簧捲，為了不須之後再補足長度，作得較長。

3 於1的邊緣一邊塗上黏膠，一邊從底座下方纏繞上彈簧捲。

4 剪成適當長度。

5 避免頂點部分彈起，以黏膠牢牢固定即完成。

◆P.61 40

雪花 *Snowflake*

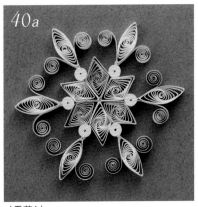

〈雪花A〉

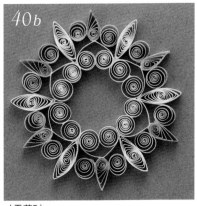

〈雪花B〉

★製作重點

各式形狀的雪花，使用6瓣用模板組合基礎部件。

材料 顏色・紙條長度・部件的種類・數量 ※紙寬3mm

〈雪花A〉
以邊緣炫光紙（柔象牙金色）15cm製作的鑽石6個・15m製作的V形捲6個・象牙色 10cm製作的密圓捲6個・白色 15cm製作的鑽石捲6個

〈雪花B〉
以白色 15cm製作的開心捲6個・15m製作的鑽石捲6個・邊緣炫光紙（柔象牙金色）15cm製作的V形捲6個・15cm製作淚滴捲6個

✓ 雪花作法

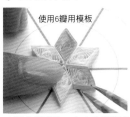
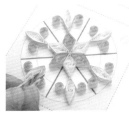
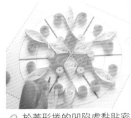
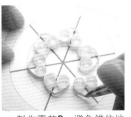

使用6瓣用模板

1 製作雪花A，在中心黏貼6個菱形捲。

2 黏合V形捲和鑽石捲，並黏貼在菱形捲尖端。

3 於菱形捲的凹陷處黏貼密圓捲。

4 製作雪花B，避免錯位地黏合6個開心捲。

5 於心型捲尖端交互黏貼V形捲和鑽石捲。

清爽的綠色系讓人聯想到森林和草木等大自然，也具有放鬆心靈的
效果。點綴著綠色的聖誕玫瑰和白色的亞馬遜百合、能為心靈帶來
平靜的花時鐘（41）以及多肉植物（42），無論何者皆適合輕鬆的室
內布置。

41 聖誕玫瑰愛心時鐘
作品尺寸：19×19cm
▶ P.65

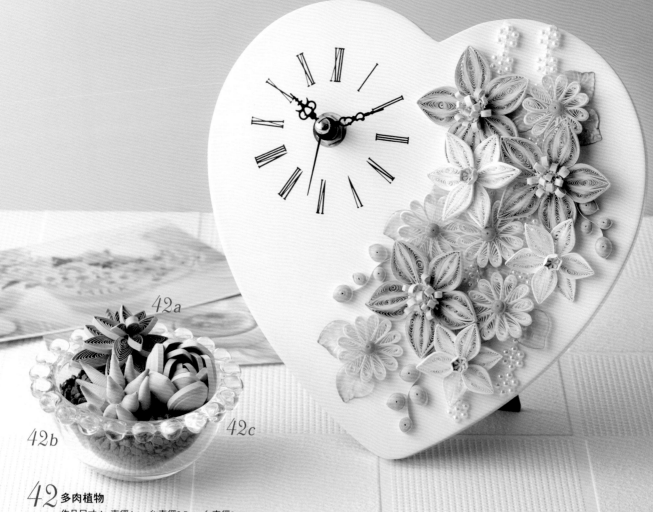

42a

42b

42c

42 多肉植物
作品尺寸：a直徑4cm／b直徑3.5cm／c直徑3cm
▶ P.68

聖誕玫瑰愛心時鐘
Christmas Rose & Amazon Lily

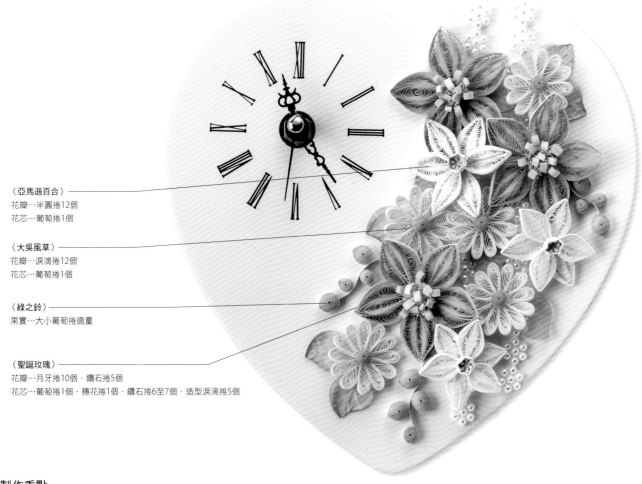

〈亞馬遜百合〉
花瓣…半圓捲12個
花芯…葡萄捲1個

〈大吳風草〉
花瓣…淚滴捲12個
花芯…葡萄捲1個

〈綠之鈴〉
果實…大小葡萄捲適量

〈聖誕玫瑰〉
花瓣…月牙捲10個・鑽石捲5個
花芯…葡萄捲1個・穗花捲1個・鑽石捲6至7個・造型淚滴捲5個

★製作重點

將主角聖誕玫瑰和副主角亞馬遜百合，以非等邊三角形進行配置，
作出自然感。

材料 **顏色・紙條長度・部件的種類・數量** ※紙寬3mm（只有聖誕玫瑰花芯為5mm）

〈亞馬遜百合共3朵〉
花瓣…以白色 □ 20cm製作的半圓捲2個，並以白色 □ 繞2
圈，共作36組
花芯…以漸層綠色 □ 30cm製作的葡萄捲3個
花芯…將丹迪紙黃色 □ 使用造型打洞機（星狀符號mini）
裁切3片

〈大吳風草〉
花瓣…以黃色 □ 14cm製作的淚滴捲60個
花芯…以深黃色 □ 20cm製作的葡萄捲5個・穗花捲1個・造
型淚滴捲5個・鑽石捲6至7個

〈綠之鈴〉
大果實…以苔綠色 □ 27cm製作的葡萄捲7個
小果實…以苔綠色 □ 13cm製作的葡萄捲5個
莖…苔綠色 □ 約5至7cm

〈聖誕玫瑰共3朵〉
花瓣…將黃綠色 □ 25cm製作的鑽石捲1個，和綠色 □ 25cm
製作的月牙捲2個，以淺苔綠色 □ 圍繞2圈，共作15組
花芯…以黃綠色 □ 30cm製作的葡萄捲3個・以寬5mm象牙色
□ 14cm製作的穗花捲3個・以淺綠色 □ 3.5cm製作，
尾端留下0.5cm不捲的鑽石捲19個・以黃綠色 □ 7.5cm
製作的造型淚滴捲15個

〈其他〉
木製愛心時鐘・塑膠葉片10片・珠鍊

裝飾時鐘

1 準備時鐘（可於手工藝材料店購入）和珠鍊。

2 在珠鍊塗上多用途強力膠。

3 依照時鐘寬度黏貼，再剪去多餘部分。

聖誕玫瑰作法

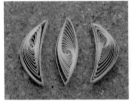

1 以25cm捲紙條製作鑽石捲1個，和25cm製作月牙捲2個。

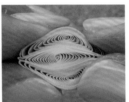

2 黏貼2個月牙捲，並於其間夾入鑽石捲。

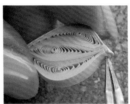

3 一邊於2的外圍塗上黏膠，一邊以紙條圍繞2圈。

4 準備以14cm製作的穗花捲，和30cm製作的葡萄捲。

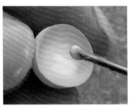

5 在4的葡萄捲凹面塗上黏膠。

6 於5的中心黏貼穗花捲。

7 以手指稍微撥開穗花捲。

8 於3.5cm捲紙條其中一端的5mm處，以珠針戳洞作出記號。

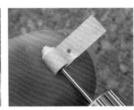

9 進行捲紙，留下5mm不捲。

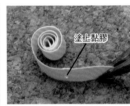

10 於戳洞處以黏膠固定。

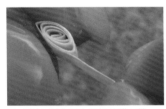

11 以10製作留有尾巴的鑽石捲。

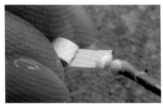

12 於紙張末端塗上黏膠。

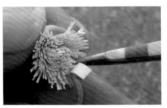

13 插入黏貼於穗花捲中。

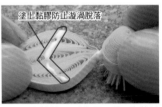

14 將花芯翻到背面，於3的花瓣前端塗上黏膠黏貼。

15 以7.5cm捲紙條製作變形淚滴捲，塗上黏膠。

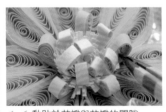

16 黏貼於花瓣與花瓣的間隙。

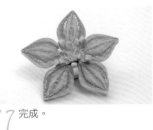

17 完成。

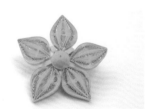

18 背面的樣子。

✓綠之鈴作法

1 大果實以27cm，小果實以13cm捲紙條製作葡萄捲，並稍微捏出尖角。

捏出尖角

2 以棉花棒等工具，於凹面整體薄薄地上一層膠。

黏膠

3 果實完成。

4 花莖以手指彎曲成S形。

5 於莖部隨意黏貼上大小果實。

✓亞馬遜百合作法

1 以漸層紙30cm，從深色端開始捲紙，製作密圓捲。

從深色的一端開始捲紙

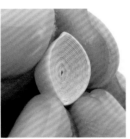

2 將*1*的密圓捲作成葡萄捲，再於2處作出尖角。

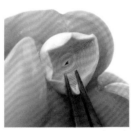

3 接著以鑷子在每1邊作出2個尖角，合計抓出6處皺褶。

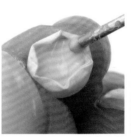

4 於背面上膠，並等待乾燥。

5 以星狀符號打洞機裁切紙張。

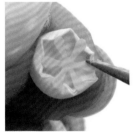

6 在*4*的中心黏貼上星狀符號。

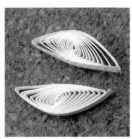

7 將以20cm捲紙條製作的疏圓捲（直徑11cm）作成細長的半圓捲。

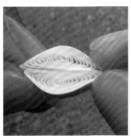

8 黏合2個半圓捲。

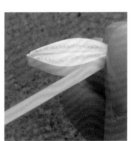

9 以紙條圍繞*8*的外圍共2圈，一邊塗膠一邊黏合。

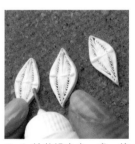

10 於花瓣中央一處，塗上黏膠防止部件鬆脫。

11 如圖，將3片花瓣塗上黏膠貼合。

12 將*11*放置在圓圈板的洞穴中，使花瓣稍微立起。

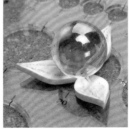

13 接著壓上彈珠，等待乾燥。此配件製作2組。

14 於其中一組的中心黏貼*6*的花芯。

15 於*14*下方再交錯黏貼上另一組花瓣即完成。

多肉植物 *Fleshy plants*

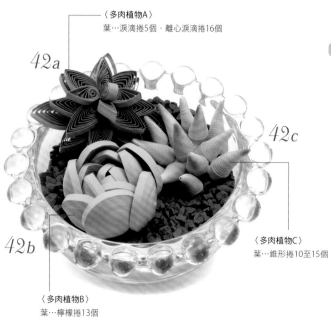

〈多肉植物A〉
葉…淚滴捲5個・離心淚滴捲16個

42a

42c

42b

〈多肉植物C〉
葉…錐形捲10至15個

〈多肉植物B〉
葉…檸檬捲13個

★製作重點

以捲紙製作多肉植物，享受其獨特形狀與色彩吧！
以Copic麥克筆將部件上色，能夠作得更加逼真，請務必挑戰看看。

材料 顏色・紙條長度・部件的種類・1組所需的數量
※紙寬使用3mm（多肉植物B是2mm）

〈多肉植物A〉
使用嫩草綠色 ■
第1層…以10cm製作的淚滴捲5個
第2層至第4層…以15cm製作的離心捲12個
第5層…以22cm製作的離心淚滴捲4個

〈多肉植物B〉
使用粉彩綠色 ■
小葉…以60cm製作的檸檬捲3個
中葉…以120cm製作的檸檬捲5個
大葉…以180cm製作的檸檬捲6個

〈多肉植物C〉
葉…以漸層綠色 □ 30cm製作的細長錐形捲（從白色端開始捲
紙），共作10至15個，並以Copic麥克筆色號R22上色
底座…以黃綠色 ■ 120cm製作的葡萄捲1個

✓ 多肉植物A的作法

1 製作離心淚滴捲葉片。

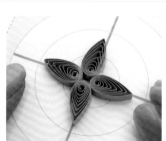

2 以十字形貼合第2層。

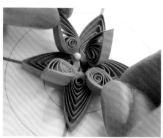

3 將第1層的4個淚滴捲，與第2層的葉片錯開，貼成十字形。

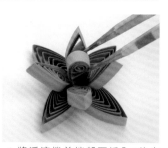

4 將淚滴捲前端朝下插入3的中心。

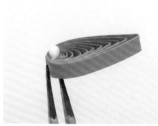

5 於第3層葉片（離心淚滴捲）塗上少量黏膠。

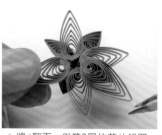

6 將4翻面，與第2層的葉片錯開，黏貼第3層的葉片。

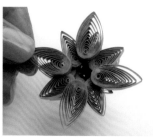

7 以相同方式，4至5層也於背面將葉片錯開，以90度黏貼。

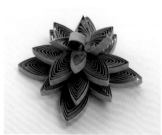

8 完成。

多肉植物B作法

大葉
6個　　中葉
5個　　小葉
3個

1 製作檸檬捲葉片。

2 於背面塗抹黏膠並等待乾燥。

3 將3片小葉黏合成三角形。

4 以5片中葉包圍3，依序黏貼。

5 以相同方式，黏貼上6片大葉，就完成了。

多肉植物C作法

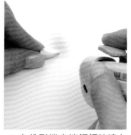
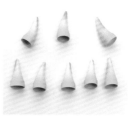

寬筆頭（筆芯較粗的一側）

1 製作錐形捲葉片，在內側塗抹黏膠之前，稍微彎曲作出動態感。

2 準備Copic麥克筆和專用壓力罐。

3 將寬筆頭側裝上壓力罐。

4 在錐形捲尖端輕輕地噴上粉紅色。

5 分別著色後，靜置乾燥。

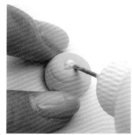
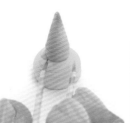

6 製作底座的葡萄捲。並於中心塗上黏膠。

7 從底座中心開始黏貼葉片。

8 想要作出動態感時，稍微壓扁或扭轉尖端處，再塗上黏膠。

9 黏合於底座的樣子。

10 於9的外圈，以作出動態感的葉片包圍黏貼。

盆栽組合

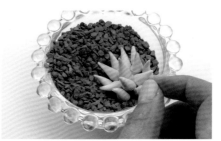
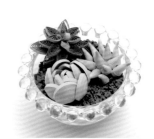

1 在容器中放入園藝用裝飾顆粒。

2 以稍微埋入顆粒的方式配置。

3 可依照喜好變換配置即完成。

◎ 挑戰進階技巧

熟悉捲紙技巧後，試著使用細紙條，
加入稍微困難的形狀，製作輕盈的花圈吧！

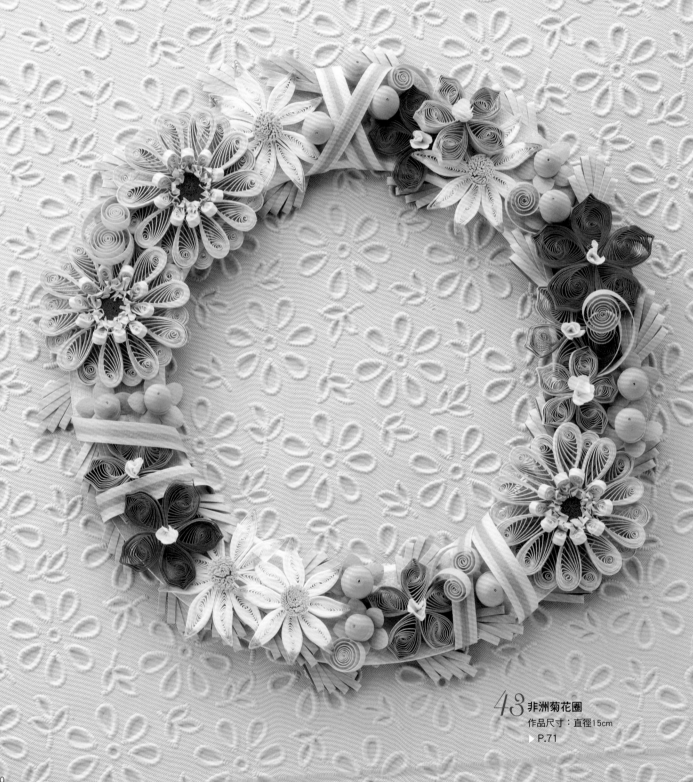

43 非洲菊花圈
作品尺寸：直徑15cm
▶ P.71

非洲菊花圈 *Wreath*

★製作重點

以製作花藝作品的感覺，進行花圈組合。準備較多的小花部件，一邊注意整體感一邊黏貼各個部件。盡情享受不會枯萎的紙花樂趣吧！

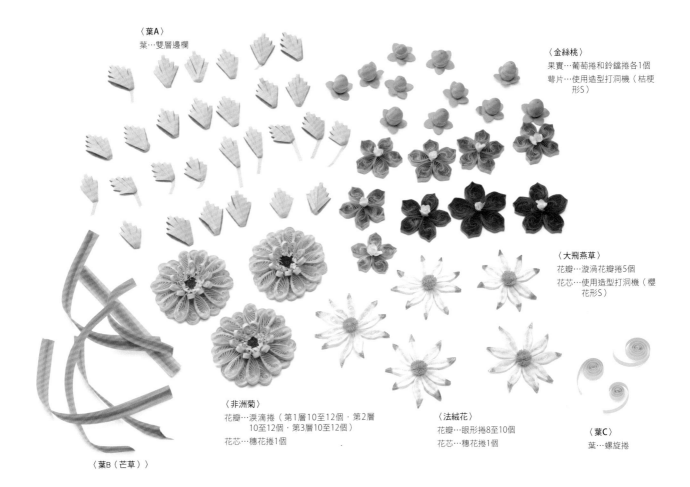

〈葉A〉
葉…雙層邊欄

〈金絲桃〉
果實…葡萄捲和鈴鐺捲各1個
萼片…使用造型打洞機（桔梗形S）

〈大飛燕草〉
花瓣…漩渦花瓣捲5個
花芯…使用造型打洞機（櫻花形S）

〈非洲菊〉
花瓣…淚滴捲（第1層10至12個．第2層10至12個．第3層10至12個）
花芯…穗花捲1個

〈法絨花〉
花瓣…眼形捲8至10個
花芯…穗花捲1個

〈葉C〉
葉…螺旋捲

〈葉B（芒草）〉

材料 顏色·紙條長度·部件的種類·數量 ※紙寬2mm（使用窄幅捲紙條）

〈非洲菊共3朵〉
　第1層…以粉彩粉紅色 ■ 6cm製作的淚滴捲30至36個
　第2至3層…以粉彩粉紅色 ■ 22cm製作的淚滴捲60至72個
　花芯…以寬3mm深粉紅色 ■ 30cm製作的穗狀密圓捲3個、將粉彩粉紅色 ■ 30cm製作的彈簧捲剪成細碎狀

〈金絲桃大9個·小3個〉
　萼片…將丹迪紙黃綠色 ■ 使用造型打洞機（桔梗形S）裁切
　大果實…將粉彩橘色 ■ 45cm製作的葡萄捲1個和45cm製作的鈴鐺捲1個黏合，共壮9個
　小果實…將粉彩橘色 ■ 30cm製作的葡萄捲1個和30cm製作的鈴鐺捲1個黏合，共計3個

〈大飛燕草大3個·中4個·小1個〉
　大花瓣…以藍紫色 ■ 40cm製作的漩渦花瓣捲15個
　中花瓣…以粉彩紫色 ■ 30cm製作的漩渦花瓣捲20個
　小花瓣…以淺紫色 ■ 17cm製作的漩渦花瓣捲5個
　花芯…將影印紙使用造型打洞機（櫻花形S）裁切

〈法絨花〉
　花瓣…以白色 □ 18cm至20cm製作的眼形捲45至50個（每朵花約使用8至10個組合），前端以Copic麥克筆G82上色（不統一大小和彎曲方向，呈現自然感）
　花芯…以寬3mm苔綠色 ■ 18cm製作的穗花捲5個

〈葉A〉
　葉…以苔綠色 ■ 製作的雙層邊欄（使用細紋捲紙梳）製作3至4層葉片，28個

〈葉B（芒草）〉
　葉…將丹迪紙粉彩綠色 ■ 剪成約寬5至6mm×10cm，以綠色系Copic上色，6個

〈葉C〉
　葉…以黃綠色 ■ 8至10cm製作漩渦捲

〈其他〉
　花圈底座（內徑10cm外徑15cm的圓環）

金絲桃作法

1 以造型打洞機（桔梗形S）裁切丹迪紙。

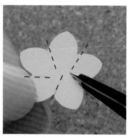

2 於圖中5處，朝向中央剪出2mm左右的切口。

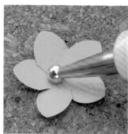

3 以浮雕筆刮壓，使萼片立起朝上。

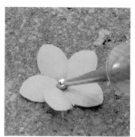

4 翻至背面，壓下中心使其凹陷。

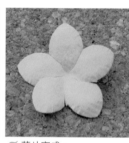

5 萼片完成。

6 大果實以45cm捲紙條2張、小果實以30cm捲紙條2張，分別製作密圓捲。

7 其中1個密圓捲以造型器隆起，製作成鈴鐺捲。

8 另1個則作成葡萄捲。

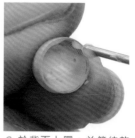

9 於背面上膠，並等待乾燥。

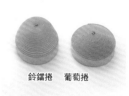

10 鈴鐺捲和葡萄捲為1組。

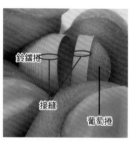

11 將捲紙條的接縫相互對齊黏合。

12 黏好的樣子。

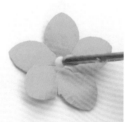

13 於萼片中央塗上黏膠。

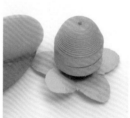

14 將葡萄捲側朝下黏貼。

15 大小共計12個。

大飛燕草作法

1 以造型打洞機（櫻花形S）裁切影印紙。

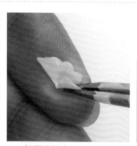

2 對摺後捲起。

3 捲成如可麗餅般。

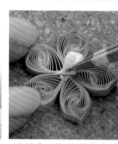

4 貼合5個漩渦捲花瓣，並於中心塗上黏膠。

5 插入3的花芯黏貼即完成。

72

✓ 法絨花作法

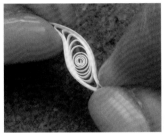

1 製作眼形捲。

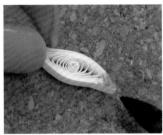

2 前端以Copic麥克筆（軟筆頭）上色。

3 花瓣側面也要上色。

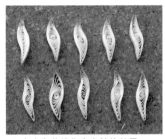

4 大小和曲線作出自然的差異。

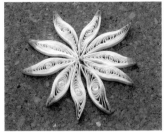

5 觀察平衡，黏合花瓣。

6 準備好寬3mm的苔綠色穗花捲（剪牙口的部份不展開亦可）。

7 於背面塗上黏膠。

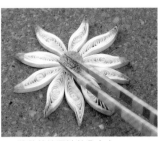

8 將花芯放置於花朵中央。

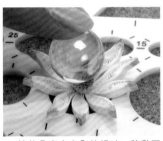

9 趁花朵尚未完全乾燥時，移動至圓圈板的洞中，並壓上彈珠等物品，讓花瓣立起。

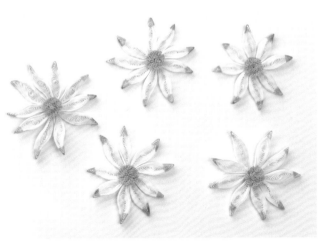

10 也可以在花瓣的數量上作出變化。

✓ 葉A作法

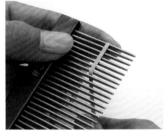

1 以雙層邊欄的作法製作葉片部分。

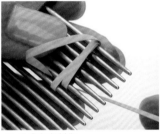

2 分成左右製作。

3 作出葉子後，留下莖部剪斷。

留下2至3cm
第4層
第3層
第2層
第1層

4 製作3層和4層的葉片備用，也製作無花莖的葉片。

1 以30cm捲紙條製作穗花密圓捲。

2 以淚滴捲製作花瓣。

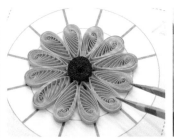

3 將花芯放置於中心，黏貼10至12片第3層（最下層）的花瓣。

4 在第2層花瓣塗上黏膠。

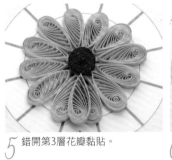

5 錯開第3層花瓣黏貼。

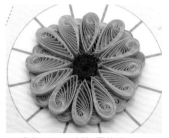

6 黏貼10至12片第2層花瓣。

7 以6cm捲紙條製作第1層的小漩渦捲。

8 小漩渦捲直徑約7mm。

9 小漩渦捲先不上膠固定，捏出尖角。

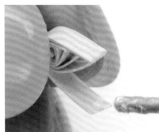

10 捏好後再一次全部上膠黏貼，完成小淚滴捲。

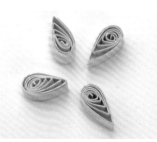

11 此作法適合6cm以下的小淚滴捲。

12 前端塗上較多黏膠。

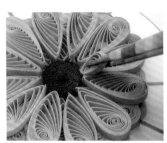

13 將12站立於第2層花瓣間隙中，黏合。

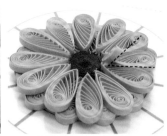

14 從側面觀察，調整花瓣的傾斜度。

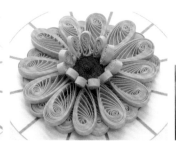

15 最多插入12片。

16 製作細彈簧捲。

13 如同切成碎末般，細細剪碎。

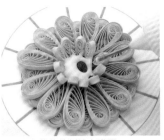

14 在花芯外側塗上黏膠。

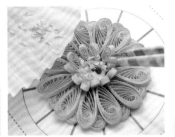

15 灑上切碎的紙片。

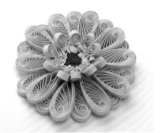

15 完成。

✓ 葉A（芒草）的作法

1 準備寬5至6mm×10cm的丹迪紙。

2 以尺壓住，以Copic麥克筆如圖A上色。

3 塗色完畢的樣子。若重疊2至3色，效果極佳。

4 以手指將紙張彎出弧形。

5 黏貼在花圈底座上。

圖A

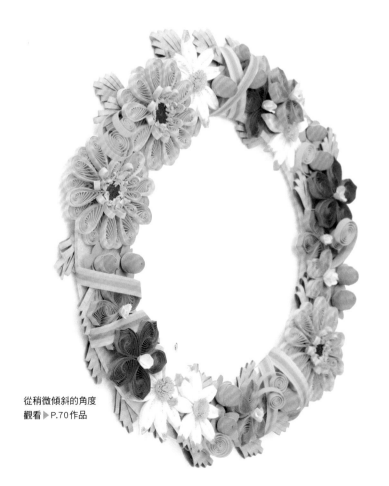

從稍微傾斜的角度
觀看 ▶ P.70作品

★ 黏貼部件時的重點

完成所有部件之後，一邊參考作品範本（p.70）一邊排列。

▶ 部件黏貼順序

① 決定非洲菊和芒草的位置。

② 排列上大飛燕草、法絨花、金絲桃等花材，並檢查整體協調性。

③ 在貼入部件前，將雙層邊欄葉片黏貼上花圈底座。

④ 在不破壞協調感的前提下，貼上8cm到10cm的漩渦捲，就完成了。

※ 範本中的葉片方向、漩渦捲方向皆以逆時針方式黏貼，可依照喜好變化。

Q&A

在此將漂亮地製作部件的訣竅和提示，以Q&A的形式彙整。

第一次就算無法作得很好，但只要注意重點，應該就能夠抓住竅門，慢慢地提昇程度吧！

Q1. 部件中心不知為何變成S形 ·············

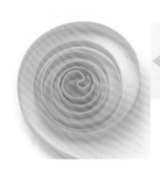

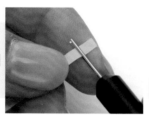

若捲紙時紙條超出捲紙筆，會如同左圖般，在部件中心形成S形，看起來不太美觀。

A1. 從紙張最邊緣處開始捲起 ·············

捲紙條夾入捲紙筆後，就從紙張最邊緣處開始捲起吧！

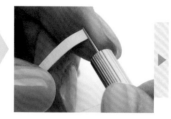

為避免紙張凸出，以手指抵住再開始捲吧。這樣就能夠捲得很漂亮。

Q2. 捲起來不平整 ·············

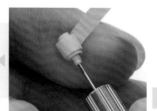

若使用捲紙筆捲紙時太過用力，就會如同左圖般，呈現不平整的狀態。

A2. 避免太過用力 ·············

以捲紙筆捲紙時，避免太過用力。

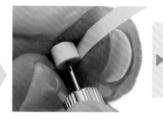

捲紙時注意避免過度用力，就能夠如右圖一般捲得很漂亮。

Q3. 從捲紙筆上取下時，部件鬆脫彈起··· ·········

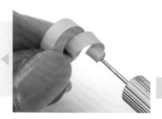

由於紙張還夾在捲紙筆的凹槽內，因此勉強扯下就會如左圖一般。

A3. 並非從捲紙筆上拔下，而是「滑落」··········

完成捲紙後，將壓著紙張的手指移開，使其自然脫落。

以滑落的方式取下部件。

Q4. 部件的漩渦散開了

左側圖為捲起後立即鬆手的部件，會如同彈簧般慢慢從漩渦擴散開。

A4. 捲完後，暫時維持不動

就算捲到了紙張末端，也不立即鬆開手指，依照原樣維持10秒鐘。

捲完後也不立即鬆手！

Q5. 無法掌握黏膠塗抹的分量

左圖是塗抹過多黏膠的例子。若黏膠塗抹過多，不但會溢出，乾燥後也會成為明顯的髒污。

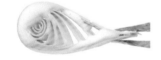

A5. 塗抹最少量黏膠，成品就會很漂亮！

左圖程度的黏膠就足以黏合，以會讓人覺得「這麼少，沒問題嗎？」這種程度的分量黏合即可。組裝大量部件時，不要焦急，一邊等待乾燥一邊進行製作。

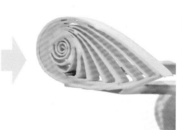

Q6. 鑽石捲變形了

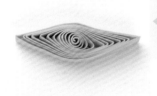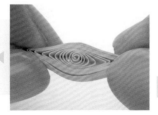

是因為兩手手指距離過遠，被手指捏出形狀而變形。

A6. 以蓬鬆的船形為目標

如同下圖所示，以兩手手指托住的方式拿著，僅於部件中央和兩端施力。

注意部件的拿法！右圖標示的╳記號部分幾乎不用力。

▼4瓣用

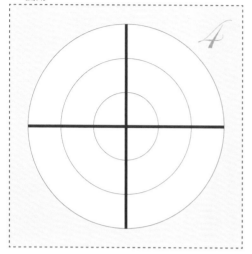

▼5瓣用・10瓣用

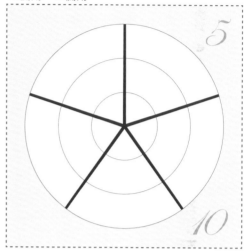

▼6瓣用

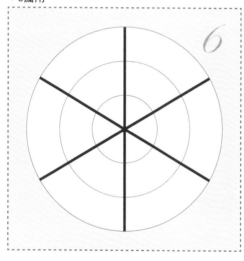

▼7瓣用

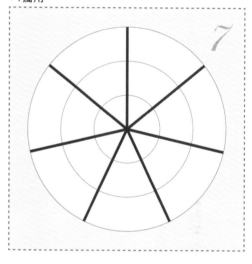

▼8瓣用

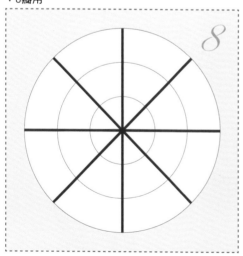

▼12瓣用

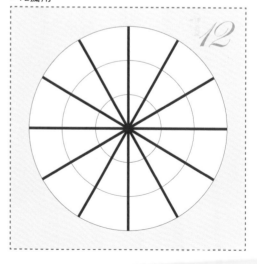

模板使用方法

在此附上6種以部件組合花朵等圖案時，方便作為黏貼參考的模板。
彩色影印（配合部件尺寸放大縮小）便可以使用無數次，多加活用吧！

✓ 放入透明資料夾使用

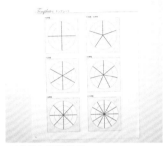

1 影印左頁的模板。

2 放入透明度高的資料夾中。

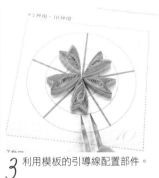

3 利用模板的引導線配置部件。

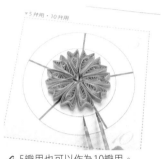

4 5瓣用也可以作為10瓣用。

✓ 剪下使用

遮蔽膠帶

1 準備半透明遮蔽膠帶。

注意避免封入空氣！

2 覆蓋黏貼於影印好的模板上。

3 黏貼好遮蔽膠帶的樣子。

4 事先將每片分開剪下，使用上就會很方便。

※使用模板時需要注意，若以多用途強力膠組合部件，由於黏性太強，乾燥後會難以將部件從模板上取下。

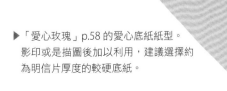

▶「愛心玫瑰」p.58 的愛心底紙紙型。
影印或是描圖後加以利用，建議選擇約
為明信片厚度的較硬底紙。

作品show

在此介紹作者帶著「以紙製作自然且栩栩如生的花卉」信念所完成的作品。除了莖部鐵絲以外，全部的花朵都以紙完成。

▶ 秋色婚禮

Autumn Wedding

使用充滿大人感的深色系，以大理花和玫瑰作為主角，再搭配金露花、巧克力波斯菊、地中海莢蒾。

▶ **YOU'RE MY STAR**
以熱愛園藝的母親為形象，將不華麗但相當可愛的小花作為主軸，所製成的星形花飾。

▶ **Love Life Laugh**
想要製作可以當成書籍封面或海報的設計，在半立體的部分混合使用了10種以上的白紙。

趣・手藝 97

大人的優雅捲紙花

輕鬆上手！基本技法&配色要點一次學會！

作　　者／なかたにもとこ
譯　　者／周欣芃
發 行 人／詹慶和
總 編 輯／蔡麗玲
執行編輯／陳昕儀
編　　輯／蔡毓玲・劉蕙寧・黃璟安・陳姿伶・李宛真
執行美編／韓欣恬
美術編輯／陳麗娜・周盈汝
內頁排版／造極
出 版 者／Elegant-Boutique新手作
發 行 者／悦智文化事業有限公司　郵政劃撥帳號／19452608
戶　　名／悦智文化事業有限公司
地　　址／220新北市板橋區板新路206號3樓
電　　話／(02)8952-4078　傳真／(02)8952-4084
網　　址／www.elegantbooks.com.tw
電子郵件／elegant.books@msa.hinet.net

2019年5月初版一刷　定價350元

Lady Boutique Series No.4388
NAKATANI MOTOKO NO HANA TO IRO O TANOSHIMU PAPER
QUILLING
©2017 Boutique-sha, Inc.
All rights reserved.
Original Japanese edition published in Japan by BOUTIQUE-SHA.
Chinese (in complex character) translation rights arranged with
BOUTIQUE-SHA
through Keio Cultural Enterprise Co., Ltd., New Taipei City, Taiean.

經銷／易可數位行銷股份有限公司
地址／新北市新店區寶橋路235巷6弄3號5樓
電話／(02)8911-0825　傳真／(02)8911-0801

國家圖書館出版品預行編目(CIP)資料

大人的優雅捲紙花：輕鬆上手！基本技法&配色要點
一次學會！/なかたにもとこ著；周欣芃譯.
-- 初版. -- 新北市：新手作出版：悦智文化發行，
2019.05
　　面；　公分. -- (趣.手藝；97)
譯自：なかたにもとこの花と色を しむペーパーク
イリング
ISBN 978-986-97138-9-4(平裝)

1.紙工藝術

972　　　　　　　　　　　　　　　108004294

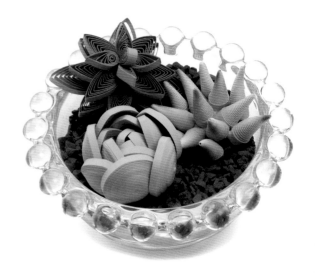

趣・手藝 34

動動手指就OK！三秒鐘・愛上
62枚可愛の摺紙小物
BOUTIQUE-SHA◎著
定價280元

趣・手藝 35

簡單好縫大成功！一次學會65
件超可愛皮小物×實用長夾
金澤明美◎著
定價320元

趣・手藝 36

超好玩＆超益智！趣味摺紙大
全集－完整收錄157件超人氣
摺紙動物＆紙玩具（暢銷版）
主婦之友社◎授權
定價380元

趣・手藝 37

大日子×小手作！365天都能
送的祝福系手作黏土禮物提案
FUN送BEST.60
幸福豆手創館（胡瑞娟 Regin）
師生合著
定價320元

趣・手藝 38

100%可愛の鏤雕裝飾！
手帳控＆卡片迷都想學的手繪
風文字圖繪750點
BOUTIQUE-SHA◎授權
定價280元

趣・手藝 39

不澆水！點土作的啦！超可愛
多肉植物小花園：仿真雜貨×
人氣配色×手作綠意－懶人在
家也能作的經典款多肉植物黏
土BEST 25
蔡青芬◎著
定價350元

趣・手藝 40

簡單・好作の不織布換裝娃娃
娃娃時尚微手作－4款風格娃娃
×80件魅力服裝＆配飾
BOUTIQUE-SHA◎授權
定價280元

趣・手藝 41

Q萌玩偶出沒注意！
輕鬆手作112隻療癒系の可愛不
織布動物
BOUTIQUE-SHA◎授權
定價280元

趣・手藝 42

[完整教學圖解]
摺×疊×剪×刻4步驟完成120
款美麗剪紙
BOUTIQUE-SHA◎授權
定價280元

趣・手藝 43

9 位人氣作家可愛發想大集合
每天都想使用的萬用橡皮章圖
案集
BOUTIQUE-SHA◎授權
定價280元

趣・手藝 44

動物系人氣手作！
DOGS ＆ CATS・可愛の掌心
貓狗動物偶
須佐沙知子◎著
定價300元

趣・手藝 45

初學者的第一本UV膠飾品教科書
從初學到進階！製作超人氣作
品の完美小祕訣All in one！
熊崎堅一◎監修
定價350元

趣・手藝 46

定食・麵包・拉麵・甜點・擬真
度100%！輕鬆作1/12の微型樹
脂土美食76品（暢銷新版）
ちょび才◎著
定價320元

趣・手藝 47

全齡OK！親子同樂腦力遊戲完
全版・趣味翻花繩大全集
野口廣◎監修
主婦之友社◎授權
定價399元

趣・手藝 48

牛奶盒作の！美麗盒設計60選
清爽收納×空間點綴の好點子
BOUTIQUE-SHA◎授權
定價280元

趣・手藝 50

CANDY COLOR TICKET
超可愛の糖果系透明樹脂×樹脂
土甜點飾品
CANDY COLOR TICKET◎著
定價320元

趣・手藝 49

原來是黏土！MARUGO的彩色
多肉植物日記：自然素材・風
格雜貨・造型盆器懶人在家
也能作的經典多肉植物黏土
ZAKKA 27
丸子（MARUGO）◎著
定價350元

趣・手藝 51

Rose window美麗＆透光：玫瑰
窗對稱剪紙
平田朝子◎著
定價280元

趣・手藝 52

玩黏土・作飾器！可愛北歐風
別針77選
BOUTIQUE-SHA◎授權
定價280元

趣・手藝 53

New Open・完レ玩レ！開一間超
人氣の不織布甜點屋
堀内さゆり◎著
定價280元

趣・手藝 54

Paper・Flower・Gift：小清新
生活美學・可愛の立體剪紙花
飾四季帖
くまだまり◎著
定價280元

趣・手藝 55

每日の趣味・剪開信封輕鬆作
紙雜貨你一定會作的N類可愛
版紙藝創作
宇田川一美◎著
定價280元

趣・手藝 56

可愛限定！KIM'S 3D不織布動
物遊樂園（暢銷精選版）
陳春金・KIM◎著
定價320元

趣・手藝 57

家家酒開店指南：不織布の幸
福料理日誌
BOUTIQUE-SHA◎授權
定價280元

趣・手藝 58

花・葉・果實の立體刺繡書
以鐵絲勾勒輪廓，繡製出漸層
色彩的立體花朵
アトリエ Fil◎著
定價280元

趣・手藝 59

黏土×環氧樹脂・袖珍食物＆
微型店舖230選
Plus 11間商店街店舖造學教學
大野幸子◎著
定價350元

趣・手藝 60

可愛到不行の不織布點心
寺西恵里子◎著
定價280元

趣・手藝 61

雜貨迷超愛的木器彩繪練習本
20位人氣作家×5大季節主
題－一本學會就上手
BOUTIQUE-SHA◎授權
定價350元

不織布Q手作：超萌狗狗總動員！
陳春金・KIM◎著
定價350元

晶瑩剔透話美的！繽紛熱縮片飾品創作集
一本OK！完整學會熱縮片的著色・造型・應用技巧……
NanaAkua◎著
定價350元

開心玩黏土！MARUGO彩色多肉植物日記2
個人派經典多肉植物＆盆栽小花園
丸子（MARUGO）◎著
定價350元

一學就會の立體浮雕刺繡可愛圖案集
Stumpwork基礎實作：填充物＋懸浮式技巧全圖解公開！
アトリエ Fil◎著
定價320元

家用烤箱OK！一試就會作的陶土胸針＆造型小物
BOUTIQUE-SHA◎授權
定價280元

從可愛小圖開始學縫十字繡
格子×玩色×特色圖案900+
大圖まこと◎著
定價280元

UV膠飾品 Best 37
超質感・繽紛又可愛的UV膠飾品Best37。開心玩×簡單作，手作女孩的加分飾品不NG初挑戰！
張家慧◎著
定價320元

清新・自然～刺繡人最愛的花草模樣手繡帖
點與線模樣製作所 岡理恵子◎著
定價320元

軟 "QQ" 襪子娃娃
好想抱一下の軟QQ襪子娃娃
陳春金・KIM◎著
定價350元

袖珍屋の料理廚房：黏土作の迷你人氣甜點＆美食best82
ちょび子◎著
定價320元

可愛北歐風の小巾刺繡：47個簡單好作的日常小物
BOUTIUQE-SHA◎授權
定價280元

袖珍模型麵包雜貨
不能吃の一袖珍模型麵包雜貨，聞得到麵包香喔！不玩黏土，接觸麵包！
ぱんころもち・カリーノぱん◎合著
定價280元

小小廚師の不織布料理教室
BOUTIQUE-SHA◎授權
定價300元

親手作寶貝的好可愛圍兜兜
基本款・外出款・時尚款・趣味款・功能款，穿搭變化一極棒！
BOUTIQUE-SHA◎授權
定價320元

手作俏皮の不織布動物造型小物
やまもと ゆか◎著
定價280元

超可愛的迷你size！袖珍甜點黏土手作課
関口真優◎著
定價350元

華麗の盛放！超大朵紙花設計集
空間＆櫥窗陳列・婚禮＆派對布置・特色攝影必備！
MEGU（PETAL Design）◎著
定價380元

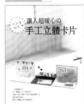

收到會微笑！讓人超暖心の手工立體卡片
鈴木孝美◎著
定價320元

手揉胖嘟嘟×圓滾滾の黏土小鳥
ヨシオミドリ◎著
定價350元

無限可愛の UV膠＆熱縮片飾品120選
キムラプレミアム◎著
定價320元

絕對簡單の UV膠飾品100選
キムラプレミアム◎著
定價320元

寶貝最愛的可愛造型趣味摺紙書：動動手指動動腦～一邊摺一邊玩
いしばし なおこ◎著
定價280元

超精選！有131隻喔！簡單手縫可愛的不織布動物玩偶
BOUTIQUE-SHA◎授權
定價300元

靈活指尖＆想像力！百變立體造型的三角摺紙趣味手作
岡田郁子◎著
定價300元

暖萌！玩偶の不織布手作遊戲
BOUTIQUE-SHA◎授權
定價300元

超可愛手作課！輕鬆手縫84隻不織布造型偶
たちばなみよこ◎著
定價320元

集合囉！超可愛の黏土動物同樂會
幸福豆手創館（胡瑞娟 Regin）◎著
定價350元

超可愛！換裝娃娃×動物摺紙58變
いしばし なおこ◎著
定價300元

捲捲紙芯變花樣
剪一剪＆捏一捏，紙捲玩開了！
阪本あや◎著
定價300元

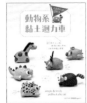

可愛瘋狂襲！超簡單！動物系黏土迴力車
幸福豆手創館（胡瑞娟 Regin）◎著
定價320元

Petty's手作旅人誌：超可愛網美風黏土娃娃
蔡青芬◎著
定價350元

手作植物風橡皮章應用圖帖
HUTTE◎著
定價350元

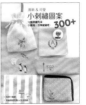

清新＆可愛小刺繡圖案300+一超單繡花朵・小動物・日常雜貨喔！
BOUTIQUE-SHA◎授權
定價320元

甜在心・剛剛好×精緻可愛！MARUGO教你作職人の手揉黏土和菓子
丸子（MARUGO）◎著
定價350元

有119隻喔！童話Q版の可愛動物不織布玩偶
BOUTIQUE-SHA◎授權
定價280元

Paper Quilling

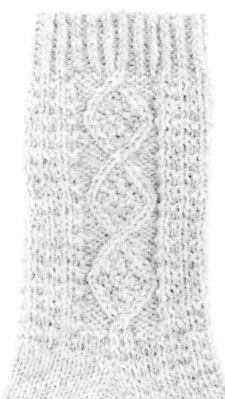

毛線襪編織基本功

BASIC

E

改變毛線襪G的顏色與素材，
以Aran島嶼式編織圖樣
清楚的凸顯出編織花樣。
HOW TO KNIT ⋯⋯ P.50

CONTENTS

BASIC 基本編織

A～I　　P.4 至 P.11　　HOW TO KNIT　　P.40 至 P.50

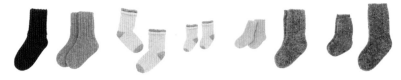

VARIATION 進階編織

J～W　　P.81 至 P.104　　HOW TO KNIT　　P.51 至 P.80

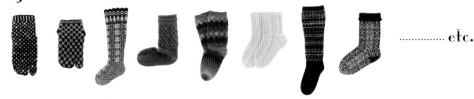

............... etc.

毛線襪編織法　　P.12 至 P.32

　　款式 A　●後腳跟　1・2・3　●腳趾尖　1・2・3・4
　　款式 B　●後腳跟　1・2・3　●腳趾尖

開始編織之前　　P.33

序

在編織歷史中，毛線襪可以說是非常古老的編織物品之一。

不管是在行走、防寒，還是作為飾品，

毛線襪一直都是人們生活中不可或缺的用品。

經過長時間的累積，世界上各個地區都發展出其獨特花樣與編織技巧，

現在我們已能夠看見許多具有世界各地特色的毛線襪樣式及編織法。

從腳趾尖開始的編織法到新奇的環針編織法等多種創新奇特的編法中，

可以發現喜歡編織毛線襪的人原來這麼多！

建議你可先從基本後腳跟與腳趾尖的編織法著手，體會毛線襪漸漸成型的樂趣及成就感，

並充分享受完成時穿上毛線襪的愉悅心情。

此外，書中不但介紹了以歐洲傳統編織為基礎的創新毛線襪編織方法，

更介紹了具個性且簡單大方的基礎襪款，以及由進階編織技巧所編織而成的進階襪款。

不論你是想要為自己編織一雙毛線襪，或是想要為某個親愛的人編織一雙毛線襪時，

只要能將本書作為你的參考，就是我最大的幸福。

嶋田俊之

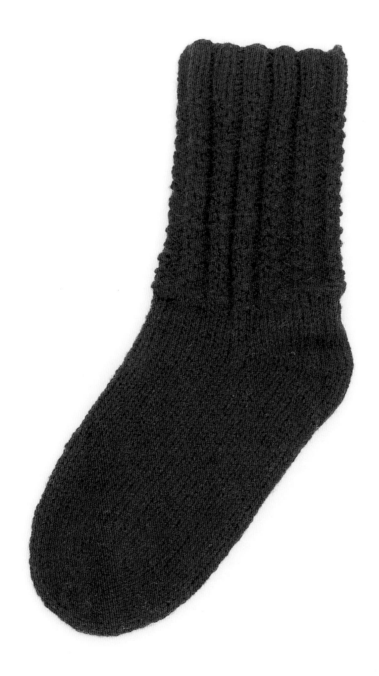

A

基本襪款。
以引返編織法編織後腳跟，
於兩側進行減針，
編織出腳趾尖。
HOW TO KNIT ⋯⋯ P.40

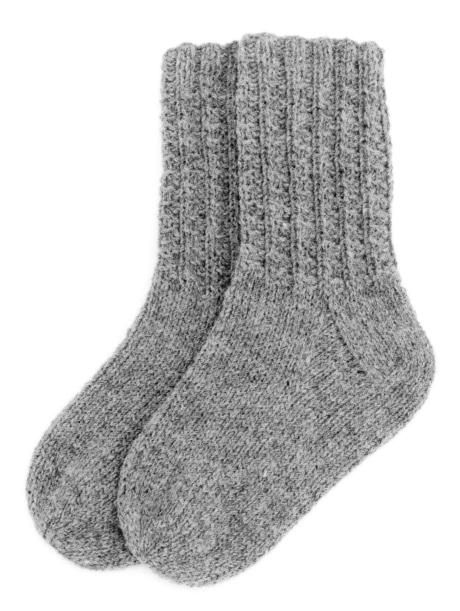

B

基本襪款：
以箱形編織法編織的後腳跟，
並以平均減針的方式，
編織出腳趾尖。

HOW TO KNIT ⋯⋯ P.42

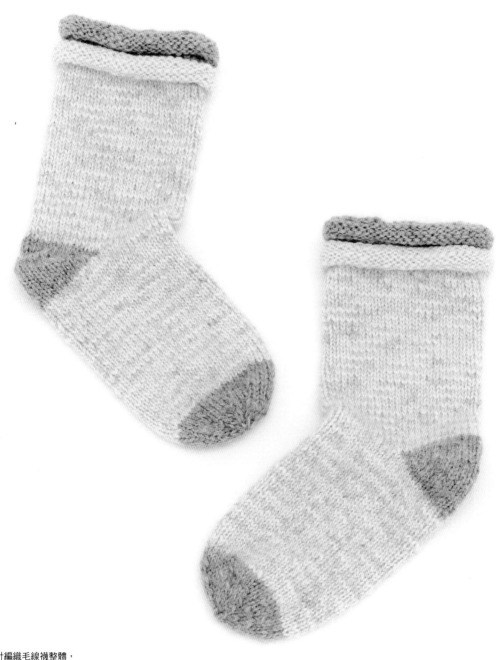

C

以平針編織毛線襪整體，
結合P.4毛線襪A的後腳跟部分
與P.5毛線襪B的腳趾尖部分。
可使用不同顏色的毛線
編織襪口、後腳跟與腳趾尖位置
作為重點配色。

HOW TO KNIT ⋯⋯ P.50

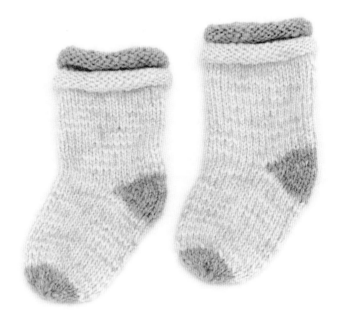

D

與毛線襪C為一組。
腳底尺寸約為11cm的兒童襪。
可改以不同毛線編織，
作為出生賀禮也很適合喔！
HOW TO KNIT …… P.50

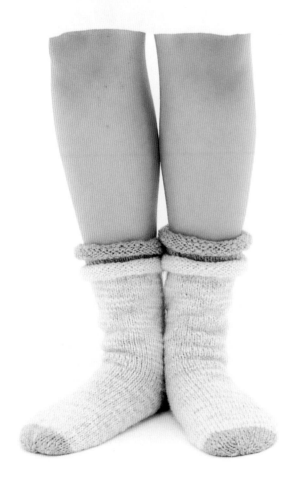

C
內摺一圈
的平針編織襪口，
作出雙層編織的效果。
HOW TO KNIT ⋯⋯ P.50

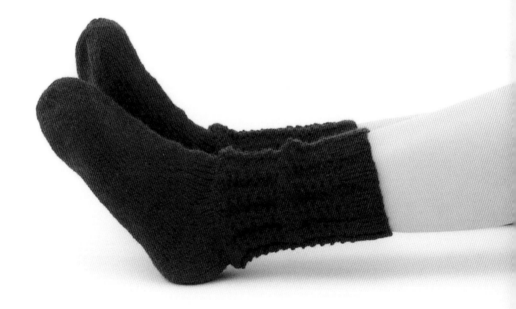

A

以使用下針與上針
所編織而成的花樣，
完成腳踝部分。
舒服地包覆著腳丫子。

HOW TO KNIT ⋯⋯ P.40

擁有相同編織花樣的家族毛線襪組。
以箱形編織作成的後腳跟,再接縫上以引返編織
所作成的後腳跟底。

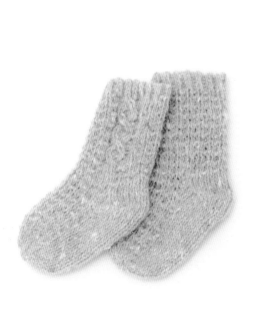

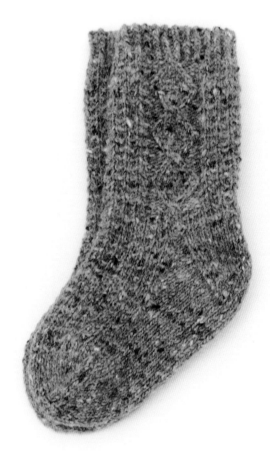

F

腳底尺寸約為12cm的
兒童襪。

HOW TO KNIT ⸺ P.48

G

女襪。

HOW TO KNIT ⸺ P.44

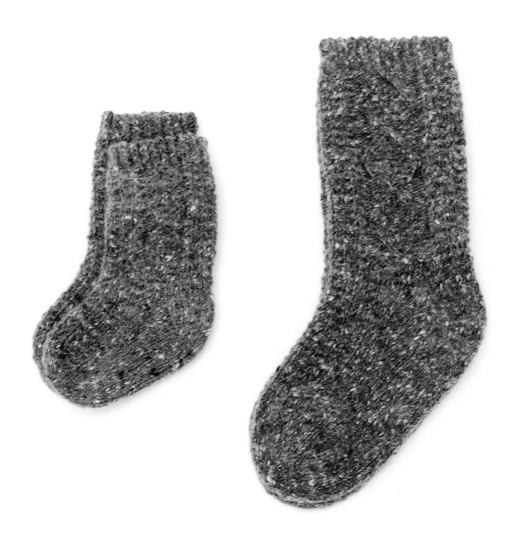

H

腳底尺寸約為15.5cm的
兒童襪。

HOW TO KNIT …… P.48

I

男襪。

HOW TO KNIT …… P.46

編織毛線襪

在毛線襪的編織法中，有多種不同的後腳跟與腳趾尖編織法。
在此介紹幾款較具代表性的編織法。每一種編織法的難易度，
及穿著舒適度均有所差異，可依喜好組合出自己喜歡的編織法進行編織。

款式

A

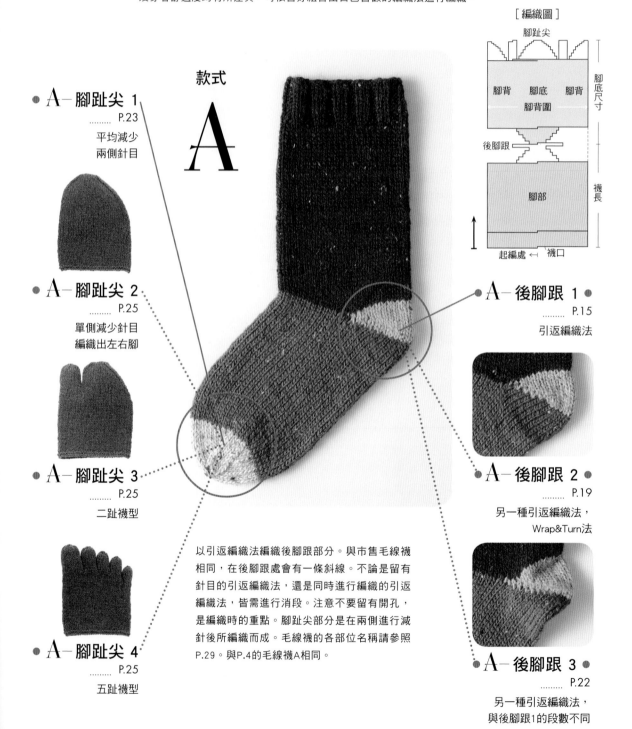

[編織圖]

腳趾尖

腳背　腳底　腳背
腳背圈

腳底尺寸

後腳跟

腳部

襪長

起編處 ← 襪口

● A－腳趾尖 1
......... P.23

平均減少
兩側針目

● A－腳趾尖 2 ●
......... P.25

單側減少針目
編織出左右腳

● A－腳趾尖 3 ●
......... P.25

二趾襪型

● A－腳趾尖 4 ●
......... P.25

五趾襪型

● A－後腳跟 1 ●
......... P.15

引返編織法

● A－後腳跟 2 ●
......... P.19

另一種引返編織法，
Wrap&Turn法

● A－後腳跟 3 ●
......... P.22

另一種引返編織法，
與後腳跟1的段數不同

以引返編織法編織後腳跟部分。與市售毛線襪
相同，在後腳跟處會有一條斜線。不論是留有
針目的引返編織法，還是同時進行編織的引返
編織法，皆需進行消段。注意不要留有開孔，
是編織時的重點。腳趾尖部分是在兩側進行減
針後所編織而成。毛線襪的各部位名稱請參照
P.29。與P.4的毛線襪A相同。

款式A與款式B的步驟介紹用襪

《材料》HOBBYRA HOBBYRE的SESAME 4ply（並太）：紅色線（01）、藍色線（02）、灰色線（05）、原色線（07）各色少許（一雙總用量：80g）。

《工具》8號棒針（起針）、4根組或5根組的5號棒針。

《密度》22針30段。

《完成尺寸》襪長約為22cm／腳底尺寸約為22cm／腳背圍約為22cm。

[編織圖]

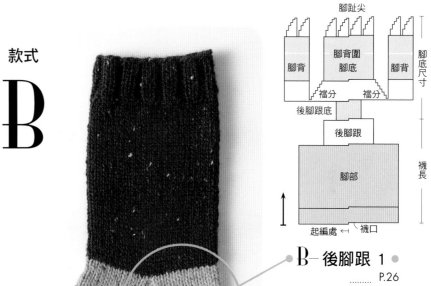

款式

B

● B－後腳跟 1 ●
......... P.26
箱形編織的後腳跟＋
方形編織的後腳跟底

● B－後腳跟 2 ●
......... P.30
箱形編織的後腳跟＋
引返編織的後腳跟底

● B－腳趾尖 ●
......... P.32
平均減針的形狀
（8等份）

先以全針數的1/2編織後腳跟之後，再繼續編織後腳跟底部。後腳跟是以箱形編織而成，並擁有多種箱形編織法，本書是介紹其中三種箱形編織法。腳趾尖則是平均分配完針數後，以減針的方式編織紡錘形（兩端細中間粗）。毛線襪的各部位名稱請參照P.29。與P.5的毛線襪B相同。

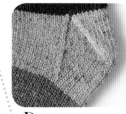

● B－後腳跟 3 ●
......... P.31
箱形編織的後腳跟
（梯形款）

【款示A編織法】

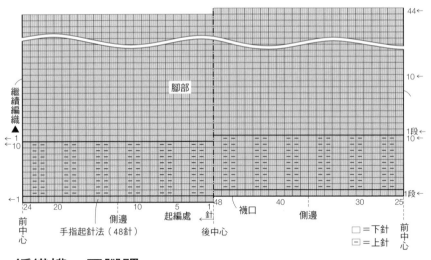

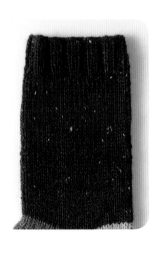

繼續編織
▲
←1
←10

腳部

44←

10←

1段←
10←

←1

24　20　　　10　5　48　　40　　30　25　1段
前中心

手指起針法（48針）

側邊

起編處　針
後中心

襪口

側邊

前中心

□＝下針
－＝上針

編織襪口至腳踝

1　起針。使用比編織本體的棒針再粗2至3號左右的長棒針，以手指起針法（參照P.34）起針48針。

2　將針目分別移至編織本體的棒針上。若是使用4根棒針組，則需分別在3根棒針上移入16針目；若使用5根組則分別在4根棒針上移入12針目即可。

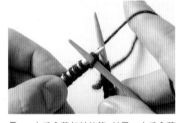

3　左手拿著起針的第1針目，右手拿著起針的最後1針目，進行環編。此位置為後中心。第1針目編織1針下針，為了避免出現縫隙，需拉緊毛線。由於棒針與棒針的交接處針目較容易鬆大，所以請拉緊毛線進行編織。

在編織較小的環編時，若使用2根輪針編織則可減少交接處的縫隙，同時也可減少更換棒針的次數，因此有人認為使用輪針較有效率且較簡單。

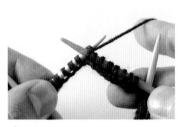

4　第2針目開始，重覆編織2針上針、2針下針，一圈一圈的編織兩針鬆緊針編織。

5　編織10段兩針鬆緊針後，再以平針編織（二下針編織），共編織44段。

●A— 後腳跟 1 ●　　引返編織法

一般後腳跟的深度約為3.5cm，將全針目數的1/2（＝24針）作為後腳跟部分的針數。以引返編織法編織其中1/3針目數（＝8針）置於後腳跟的頂點，織出勻稱美觀的外形。

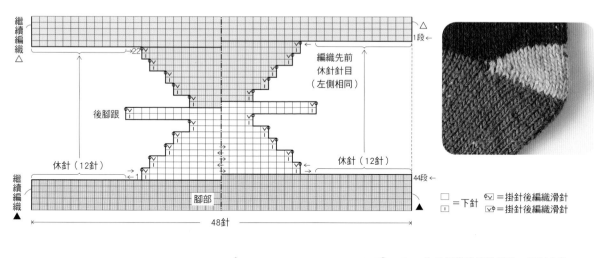

繼續編織 △

22

後腳跟

繼續編織 ▲

休針（12針）

←1

1段

編織先前
休針針目
（左側相同）

休針（12針）

44段←

腳部

△

▲

48針

□ ＝下針
□ ＝下針

⊙ ＝掛針後編織滑針
⊙ ＝掛針後編織滑針

留有針目的引返編織法

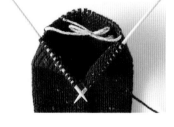

1　為了編織後腳跟部分，需平分針目，並休針腳背側的24針目（左12、右12）。雖然市面上售有休針專用工具，但只要使用縫針穿過別線後固定，就可方便編織剩餘部分。以線固定，不但不會造成交接針目的負擔，也能夠使針眼維持原本的緊密度。剩餘的後腳跟側的針目各分12針至棒針上。

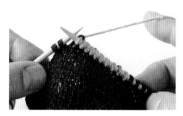

2　從後中心開始編織，以下針從左端開始編織10針，並留下最後2針目。

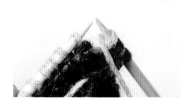

3　將留有2針目的棒針換至左手，看著背面，以上針往回編織。需先作1針掛針。

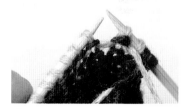

4　下一個針目直接移至右針（滑針）。

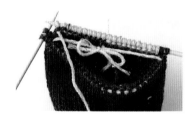

5　之後，編織上針至左端最後2針目為止。

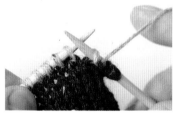

6　雖然將留有2針目的棒針換至右手後，應編織掛針與滑針，但由於邊緣無法編織掛針，所以需將毛線拉至織片前方後編織滑針。

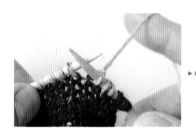

7　編織下一段的下針。

▶▶▶▶▶

▶▶▶▶▶

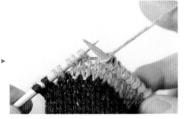

8　一面參照編織圖，一面編織掛針與滑針。圖為正面第5段的收編側。

9　背面第6段的收編側。

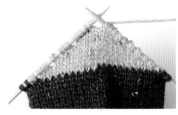

10　完成引返編織。

消段

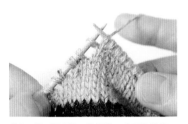

11　第1段消段。繼續前一步驟的織法，編織至滑針。

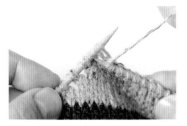

12　略過掛針，將棒針直接穿入下一個針目。

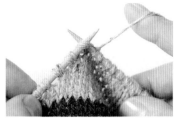

13　編織左上2併針合併掛針與此針目。

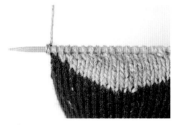

14　之後，在掛針處，都編織1針左上2併針合併下一個針目，重複此動作至左端。

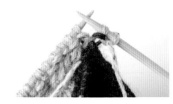

15　往回編織時，同樣進行掛針與滑針。需以上針往回編織。

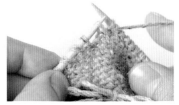

16　在上針的引返編織處上同樣進行消段。以上針編織至第一針掛針出現前。

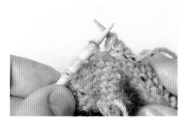

17　編織2併針合併掛針與下一個滑針，由於是上針的右上2併針，所以需改變針目方向後，將棒針從右邊2針目一起穿入，編織上針。圖為將針目改變方向後情形。

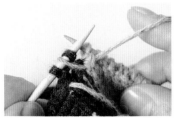

18　重覆此動作，與編織正面時相同，編織至背面的左端。

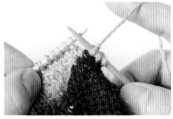

19　繼續進行引返編織，與步驟15相同，換面編織時需編織掛針與滑針，往回編織。

同時進行編織的引返編織法

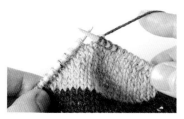

20　從後中心開始，編織4針下針。

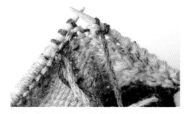

21　換手編織，以掛針與滑針往回編織。

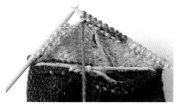

22　上針編織側也從後中心開始編織4針上針。

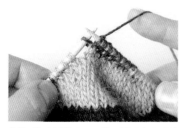

23　換手編織後，同樣以掛針與滑針織回下針編織側。從後中心開始編織6針，但在途中會有步驟21時所織的掛針與滑針，所以需先進行消段。先編織一般的滑針。

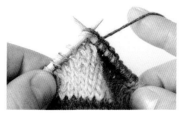

24　編織左上2併針合併掛針與下一個針目。

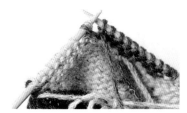

25　上針編織段也與其他消段相同，編織滑針，接著改變下2針目的方向後，編織上針的2併針。

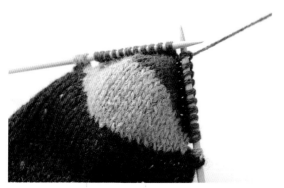

26　參照編織圖重複編織步驟21至25，即可製作出後腳跟的鼓起部分。在P.39中有引返編織法的圖解，可一邊編織一邊參考。

連接腳背與腳底

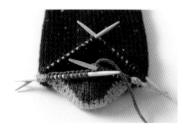

27 接下來是以環編連接腳背與腳底，將之前休針的針目穿回棒針。

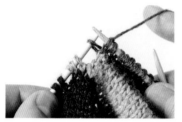

28 此處的第1段，會進行最後的消段以及後腳跟與腳背交接處的消段。若不進行消段，則會出現洞眼，需特別注意。從後腳跟編往腳背時，需先編織滑針。

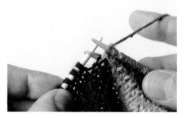

29 以左上2併針合併掛針與下一個針目後，再以編織1針下針。

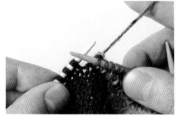

30 編織左上2併針合併留在後腳跟與腳背交接處的掛針與腳背側的第1針目。

31 將腳背的平針編織移至後腳跟時也需進行消段。編織右上2併針合併掛針與前一針目。

32 從背面拉緊掛針針目。

33 以編織消段來完成腳背與腳底連結處的第1段。之後繼續以平針編織法編至腳趾尖前。

●Ａ─ 後腳跟 2 ●　另一種引返編織法，Wrap&Turn法

此為國外的一種引返編織法。因為「留有針目的引返編織法」與「同時進行編織的引返編織法」，兩者的交接處會較明顯，所以建議使用以同樣針數進行引返編織的Wrap&Turn法。

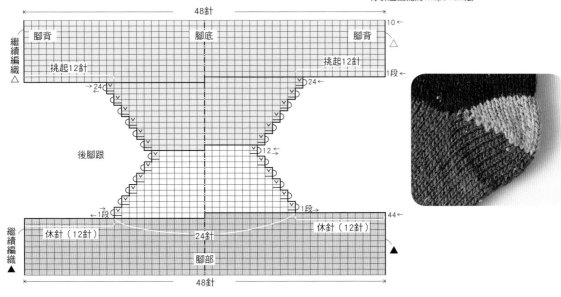

留有針目的引返編織法

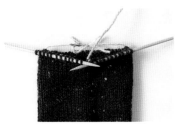

1 編織至後腳跟的位置後，休針腳背側的24針目。從後腳跟中央開始編織。

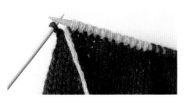

2 在後腳跟的左側，編織至最後1針目時，將毛線繞回織片前方。

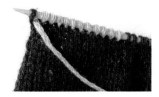

3 下一個針目直接編織滑針後，移至右棒針。

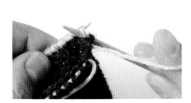

4 換手拿織片，第1個針目編織完滑針後，將毛線繞到滑針針腳，再編織1針上針。

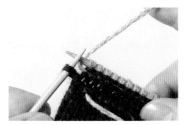

5 繼續編織上針至最後1針目時，將毛線繞至織片後方。

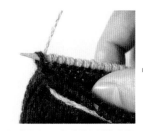

6 最後1針目（下一個針目）編織滑針。

20

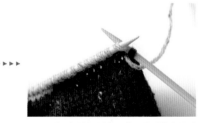

7 第2段的起編處，第1針編織完滑針後，將毛線繞到滑針的針腳，再編織1針下針。

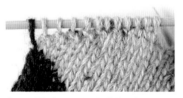

8 重複步驟76次。共捲繞6針，進行引返編織。從中央算起，左側會剩下6個針目。

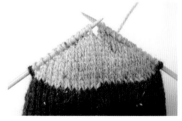

9 完成左右兩側的引返編織。

同時進行編織與引返編織法

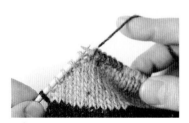

10 此為第1段。首先編織6針下針。

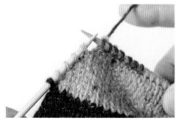

11 挑起下一個滑針與繞在針腳的毛線，編織左上2併針。為了防止繞於正面的毛線露出，需以棒針編織。

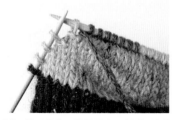

12 將毛線繞回織片前方。編織1針滑針。

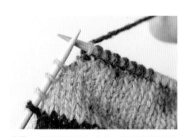

13 以捲繞滑針的方式，將毛線繞於針腳處。此針目上繞有2條毛線。

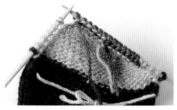

14 轉至後方，以滑針與上針往回編織至中央處後，再從中央開始編織6針下針。

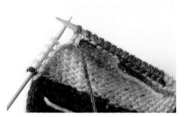

15 挑起繞於第7針目針腳的毛線後，於第7針目編織上針的2併針。以棒針編織，避免毛線露出。

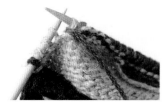

16　將毛線繞至織片後方，編織一針滑針後，再將毛線繞回織片前方。

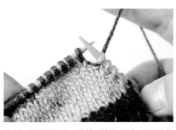

17　編織滑針，從第2針目開始以下針往回編織至中央處。

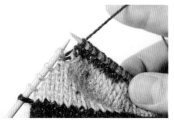

18　從中央處開始，編織7針下針。

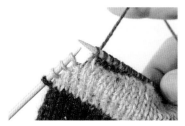

19　編織第8針時，挑起繞在針腳上的2條毛線，編織3併針。編織時需避免毛線露出。下一個針目編織滑針，捲繞後往回編織。

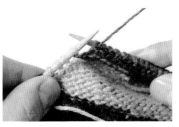

20　上針編織段與下針編織段相同，編織至滑針針目前。

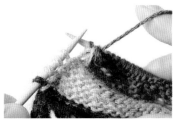

21　挑起捲繞於滑針針腳的2條毛線，以編織3併針的方式編織1針上針，編織時需避免毛線露出。

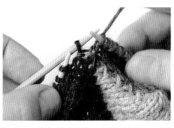

▶ ▶ ▶ ▶ ▶

23　在後腳跟的兩端，進行最後的引返編織時，需捲繞先前休針的針目。編織腳背與腳底的第1段時，挑起此針目，以編織2併針的方法繼續編織。

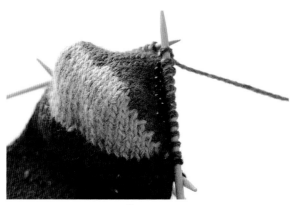

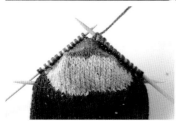

22　開始編織最後一段前，需將之前休針的針目挑回棒針上。圖為引返編織結束後的狀態。

挑起捲繞毛線的方法

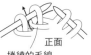
正面
捲繞的毛線

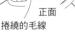
背面
捲繞的毛線

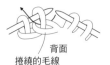

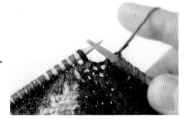

24 捲繞腳背的最後1針目。

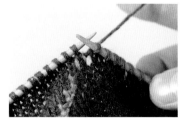

25 挑起此針目,編織2併針。

26 完成以Wrap&Turn法編織的後腳跟。

●A─後腳跟 3● 另一種引返編織法,與後腳跟1的段數不同

與款式A的後腳跟1相同,將腳踝的全針目數(48針)的1/2(24針)分至後腳跟,以引返編織法將1/3針數(8針)置於後腳跟頂點所織成的形狀,但由於引返編織的關係,會使得後腳跟的深度變得較深。

12針　30　　　　30　12針

後腳跟　　8針

12針　1段　　　1段　12針　44段←

腳部　24針

48針

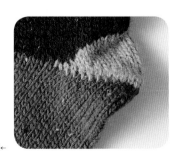

不同的引返編織法,會織出不同形狀的後腳跟部份

以引返編織法編織後腳跟時,以平均的針數重複進行引返編織法雖然較簡單,但會使得後腳跟的寬度過寬(後腳跟2),或深度太深(後腳跟3),穿起來會比較不合腳。

A─後腳跟 1

A─後腳跟 2

A─後腳跟 3

A — 腳趾尖 1 ● 平均減少兩側方法

將織好的針目分成2等份，編織成作為腳背側與腳底側，以左右對稱的方式進行減針。編織出平坦的腳趾尖。

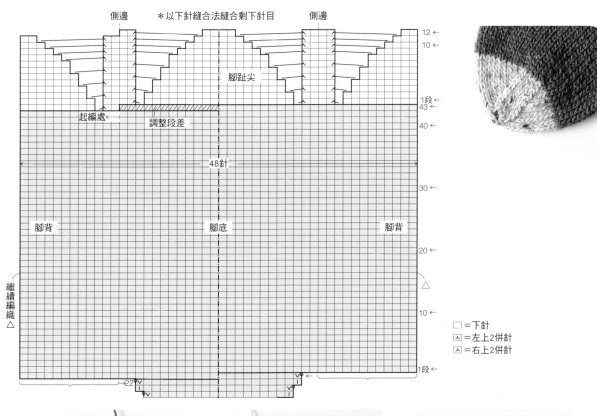

□ = 下針
ㅅ = 左上2併針
ㅅ = 右上2併針

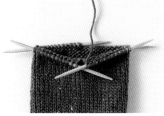

1 開始編織腳趾尖時，從腳底中央各分12針至4根棒針上。

2 雖然現在毛線是位於腳底中央，但由於需在兩側進行減針，所以需先編織12針進行段差調整。

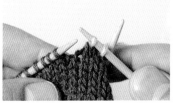

3 於腳背側的起編處，先編織1針下針。接著編織1針右上2併針合併第2與第3針目。

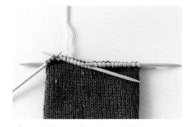

4 編織至腳背側左側的最後3針目為止。

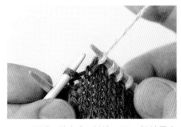

5 編織1針左上2併針。下一個針目直接編織下針。

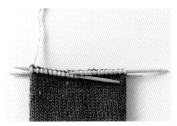

6 腳背側與腳底側的部份，皆於兩側處進行減針。

▶▶▶▶▶

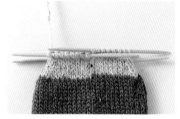

7　編織第2段時，不需加減針。在第3
　段之後開始於每段減針至第8段。

8　此為減針至剩下4針立針的狀態。

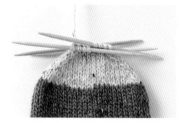

9　從第3段開始，於每段的4個位置平均
　地進行減針至總針數為16針目為止。

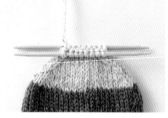

10　為了進行下針縫合，需將4根棒針改
　　為2根棒針（各8針目）。

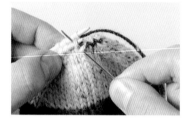

11　重疊針目，進行下針縫合。

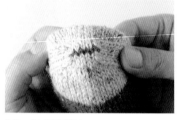

12　完成下針縫合。

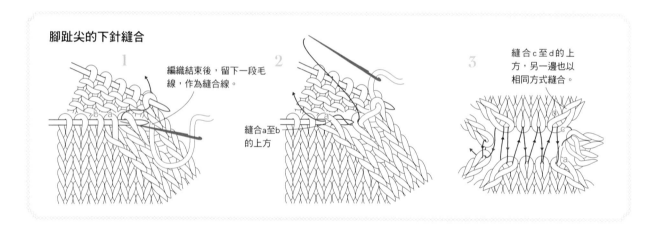

腳趾尖的下針縫合

1　編織結束後，留下一段毛
　線，作為縫合線。

2　縫合a至b
　的上方

3　縫合c至d的上
　方，另一邊也以
　相同方式縫合。

《不同密度的4款腳趾尖》

●Ａ- 腳趾尖 1' ●　　平均減少兩側針目（與 Ａ-腳趾尖 1 的密度不同）

＊以下針縫合法縫合剩下針目

側邊　　　　　　　　　　　側邊　　　　　　　　　側邊

16←
10←
△
1段←

繼續編織△

60針　　　　　　　　　　起編處

●Ａ─腳趾尖 2● 單側減少針目 編織出左右腳

配合腳趾輪廓，改變內外側弧度的編織法。

＊以下針縫合法縫合剩下的18針

側邊　側邊　側邊　23←
繼續編織△　1段←
腳底　腳背　起編處←
60針

●Ａ─腳趾尖 3● 二趾襪型

分開大姆趾與其他四趾的編織法。

側邊　＊束緊剩下的針目　繼續編織△　側邊　＊以下針縫合法縫合剩下的針目　23←

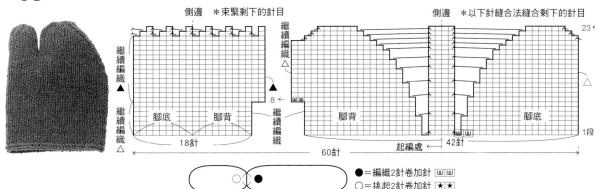

繼續編織▲　繼續編織▲　8←
繼續編織△　繼續編織△
腳底　腳背　腳背　腳底
18針　起編處　42針　1段←
60針

●＝編織2針卷加針 �W
○＝挑起2針卷加針 ★★

●Ａ─腳趾尖 4● 五趾襪型

以編織5指手套的方式編織，可完全包覆腳趾。

大姆趾21針　食趾18針　中趾14針　無名趾14針
6針　6針　5針
18針（9針＋9針）　在小姆趾挑起的2針（△）
6針　5針　5針　7段差
52針　10針（5針＋5針）
腳背 小姆趾12針（平針編織）
60針

●＝編織3針卷加針
○＝挑起3針卷加針
▲＝編織2針卷加針
△＝挑起2針卷加針

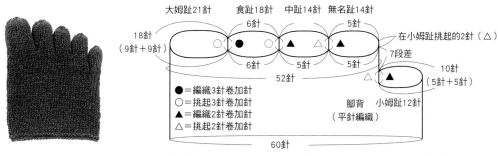

小姆趾→5＋5＋2＝12針，進行環編11段，在第12段編織6次2併針，使總針數為6針後束緊。
無名趾→5＋5＋2＋2＝14針，進行環編10段，在第11段編織7針2併針，使總針數為7針後束緊。

中趾→5＋5＋2＋2＝14針，進行環編13段，在第14段編織7針2併針，使總針數為7針後束緊。
食趾→6＋6＋3＋3＝18針，進行環編16段，在第17段編織9針2併針，使總針數為9針後束緊。
大姆趾→9＋9＋3＝21針，進行環狀編織17段，在第18段，交錯的編織1針下針與1針2併針，共7次，使總針數為14針，在第19段編織7針2併針，使總針數為7針後束緊。

Ａ─腳趾尖1'・2・3・4
《材料》手織屋的自製羊毛線（中細）：1'為蜜棕色（214）・2為棕色（429）・3為紫色（238）・4為深棕色（215），用量各為15g。
《工具》3號棒針4根組或5根組。　《密度》28針40段。
《完成尺寸》腳背圍約21.5cm。

【款示B編織法】

從襪口至腳踝

與款式A編織法相同，
請參照P.14的步驟1至5。

● B─ 後腳跟 1 ●

箱形編織的後腳跟＋
方形編織的後腳跟底

平分腳踝的針目數至腳背與腳底，先在腳底筆直地編織出後腳跟的高度之後，再分出一半針目數，編織後腳跟與腳底，此為後腳跟的箱形編織法。因為有編織襠分，穿起來較為舒適。

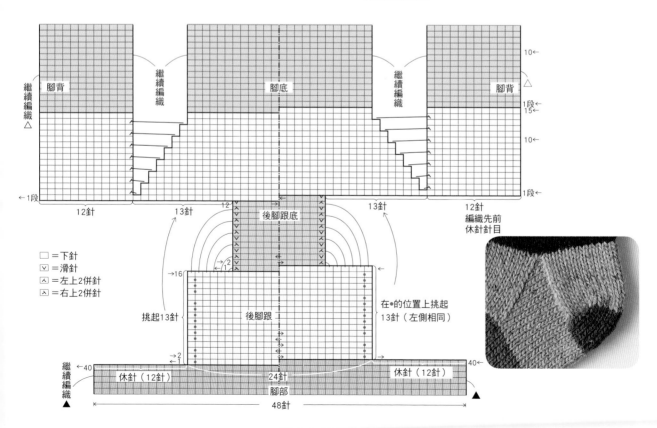

繼續編織 △

腳背

繼續編織

腳底

繼續編織

腳背

10←

1段←
15←

10←

1段←

12針

13針

後腳跟底

13針

12針
編織先前
休針針目

□ ＝下針
▽ ＝滑針
⋋ ＝左上2併針
⋌ ＝右上2併針

→16

挑起13針

後腳跟

→2
→1

在●的位置上挑起
13針（左側相同）

繼續編織

←40

休針（12針）

24針
腳部

休針（12針）

40←

48針

編織後腳跟

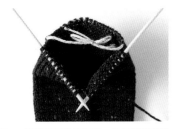

1 　先編織至後腳跟前。休針腳背側的24針目。

2 　編織16段24針目，作出腳底。

編織後腳跟底

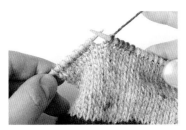

3 　從後腳跟中央開始，編織5針下針。

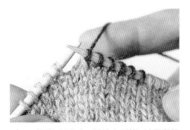

4 　編織1針右上2併針合併第6針目與第7針目。

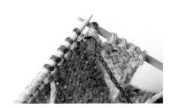

5 　於第1針目編織滑針後，再以上針往回編織至中央處。

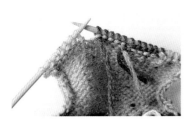

6 　從後腳跟中央開始，編織5針上針。

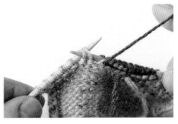

7 　將棒針穿入第6針目與第7針目。

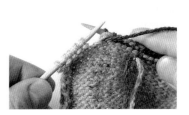

8 　編織1針上針的左上2併針。

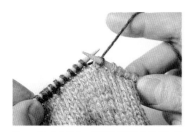

9 　換手拿織片，同樣以滑針作為第1針目。

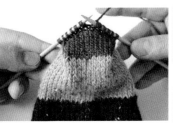

10 　以相同的方式，編織2併針合併第6針目與第7針目，並重複編織5針2併針。即完成後腳跟。

編織襠分

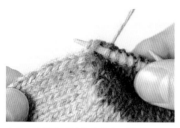

11 以編織下針的方式穿入棒針。穿入後腳跟兩側的第1針目內。

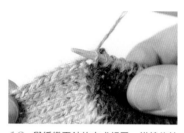

12 與編織下針的方式相同，掛線後拉出。

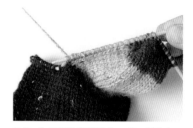

13 為了平均後腳跟的16段，需挑起側邊的13針目。

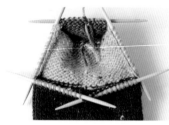

14 編織先前休針的腳背側針目，在後腳跟的另一側同樣挑起13針目。

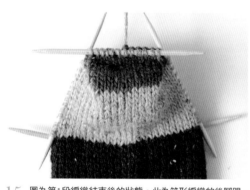 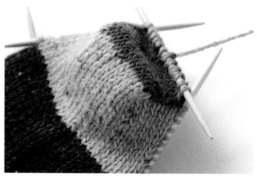

15 圖為第1段編織結束後的狀態。此為箱形編織的後腳跟。

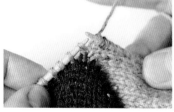

16 從第2段開始，在後腳跟的起編處與腳背交接處進行減針。

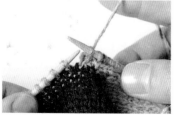

17 從後腳跟的起編處開始，編織左上2併針至腳背交接處。

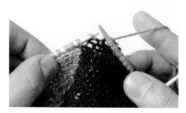

18 開始編織另一側腳背處，連續編織至後腳跟起編處（交接處）的前2針目為止。

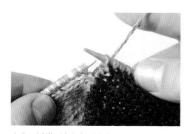

19 編織1針右上2併針合併先前留下的2針目。

20 為了減少腳底的針目，需每隔2段就進行1次減針。圖為右側。

21 為了減少後腳跟側邊的針目，需每隔2段就進行1次減針。圖為左側。

22 右側的襠分。

23 左側的襠分。

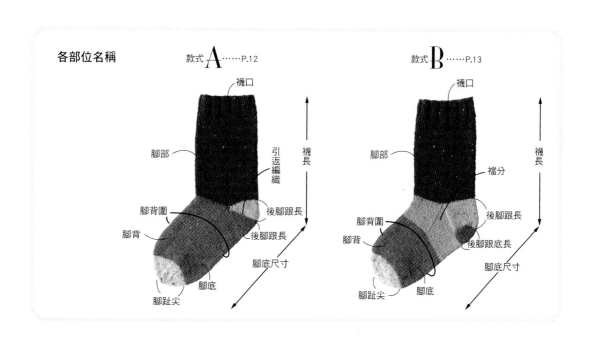

各部位名稱

款式A……P.12

襪口
腳部
引返編織
襪長
腳背圍
後腳跟長
腳背
後腳跟長
腳底尺寸
腳趾尖
腳底

款式B……P.13

襪口
腳部
襠分
襪長
腳背圍
後腳跟長
腳背
後腳跟底長
腳底尺寸
腳趾尖
腳底

•B– 後腳跟 2 •

箱形編織的後腳跟＋
引返編織的後腳跟底

此為款式B的後腳跟1的應用。由於是以
引返編織來編織後腳跟底部分，所以會
比方形編織的後腳跟底來得圓滑。

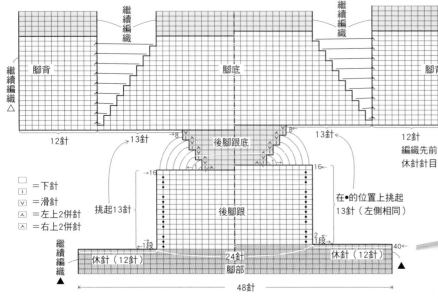

□ ＝下針
Ⅰ ＝滑針
∨ ＝滑針
⋏ ＝左上2併針
⋌ ＝右上2併針

繼續編織
△

繼續編織 △

腳背

腳底

腳背

繼續編織

繼續編織

1段←
19←

10←

1段←

12針

13針

8

後腳跟底

8

13針

12針
編織先前
休針針目

挑起13針

後腳跟

→16

16←

在●的位置上挑起
13針（左側相同）

1段←

2←
1段←

繼續編織
▲

休針（12針）

24針
腳部

休針（12針）

40←

▲

48針

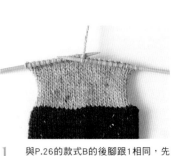

1 與P.26的款式B的後腳跟1相同，先
作出箱形編織的後腳跟。

編織後腳跟底

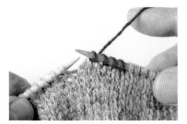

2 從後腳跟中央開始，編織3針下針。

3 編織1針右上2併針合併第4針目與第
5針目。

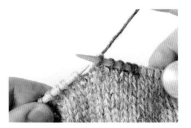

4 編織第6針目。

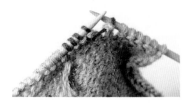

5 換手拿織片，先編織1針滑針後，再
以上針往回編織至後腳跟中央。

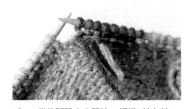

6 從後腳跟中央開始，編織3針上針。

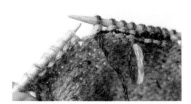

7 編織上針的左上2併針合併第4針目
與第5針目。

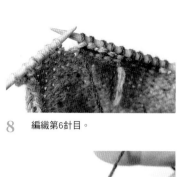
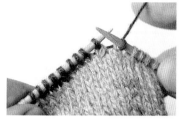

8　編織第6針目。

9　換手拿織片，編織1針滑針。

10　以下針編織至滑針的前一針目。

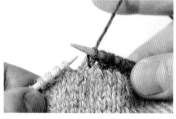
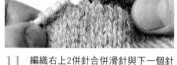
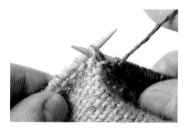

11　編織右上2併針合併滑針與下一個針目後，再編織下一個針目。

12　上針編織段也以相同方式編織。編織至滑針的前一針目。

13　將棒針穿入滑針與下一個針目。

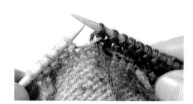

14　編織左上2併針。

15　繼續編織下一個針目。

16　以相同的方式進行引返編織，作出後腳跟底。之後的步驟與P.28相同，先挑起襠分的針目後進行編織。

●B─ 後腳跟 3 ●　箱形編織的後腳跟（梯形款）

將後腳跟編織成梯形。不需另外編織後腳跟底，直接挑針，編織襠分。

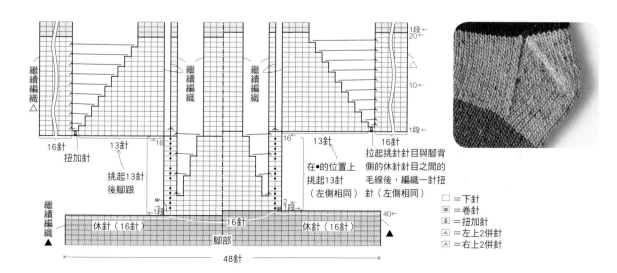

繼續編織△

1段　20←

10←

1段

16針　13針
扭加針

16針

13針

16針　拉起挑針針目與腳背側的休針針目之間的毛線後，編織一針扭針（左側相同）

挑起13針後腳跟

在●的位置上挑起13針（左側相同）

繼續編織

休針（16針）　16針　休針（16針）

腳部

40←

2段

1段

48針

□ ＝下針
Ⓦ＝卷針
Ｑ ＝扭加針
人 ＝左上2併針
入 ＝右上2併針

B— 腳趾尖 ● 平均減針的形狀（8等份）

平分腳趾尖的針目成8等份後，進行減針所作出的形狀。束緊剩下的針目。將分成4根棒針來進行編織。依針數的不同，也可分成6等份或10等份。

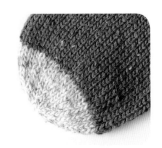

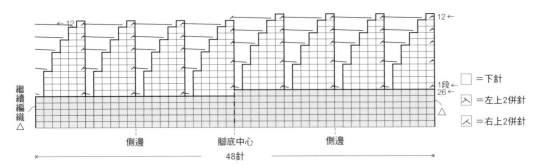

□ = 下針

⅄ = 左上2併針

⅄ = 右上2併針

繼續編織△

側邊　　　腳底中心　　　側邊

48針

1 在腳趾尖前方，平均分配針目至4根棒針。

2 從腳底中央開始，編織5針下針。

3 編織1針左上2併針合併第6針目與第7針目。

4 參照編織圖，平均進行減針。

5 減至總針數為8針目為止。

6 以穿有毛線的縫針穿過剩下針目並束緊。

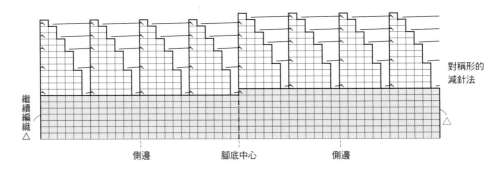

對稱形的減針法

繼續編織△

側邊　　　腳底中心　　　側邊

開始編織之前

【密度】

織片密度是表示10×10cm尺寸的織片中的針數與段數。首先使用書中指定的毛線與針號，以平針編織試織出一片約15×15cm的織片。整燙織片後，盡可能計算中央部分的10×10cm的針數與段數。若比標示的密度小，請改用更小號數的棒針編織；若密度較大，則改以較大號數的棒針重新編織。可重複試編至接近書中指定的織片密度為止。作品尺寸是換算書中標示的織片密度而得。

比起毛衣，毛線襪需編織得更為密實，穿起來才會合腳。

【尺寸調整】

書中所標示的完成尺寸均為大概的數值。由於考慮到穿著時的延展長度，所以均標示為縮小10%後的尺寸。請以此為前提，適時調整尺寸。襪長、腳背圍與腳底尺寸的測量皆是以測量圖中的位置為主。

襪長

腳背圍

腳底尺寸

●請改變襪長與腳底尺寸的段數來進行尺寸調整。若是具有編織圖案的情況，則需特別注意圖案嵌入的位置。

●腳背圍處請以加減針數或改變棒針的號數來進行調整。若是具有編織圖案的情況，則需注意針數增減與嵌入編織圖案的位置。

比較工廠所製造的毛線襪，手工編織的毛線襪較缺乏伸縮性，所以成品外觀與尺寸，在視覺上會有較大的感覺。

【工具】

由於毛線襪基本上是以環編法編織而成，所以需使用4根組或5根組等較短棒針（起針時需使用號數較大的棒針）。

【材料】

彩色頁中的單隻毛線襪，標示的使用材料皆為一雙的毛線用量。重量標示均為大概的數值。建議可準備多於標示數值的材料，以備不時之需。

【編織圖】

以右腳為主。左右腳不同的情況下，則會另外標示。

【顏色】

書中所呈現的作品顏色，基於印刷品及毛線本身顏色的關係（即使是同樣的毛線，也會因為批次不同而略有差異），可能會產生與實體毛線顏色不同的情況。

起針

【手指起針法】

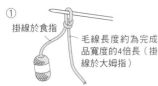

① 掛線於食指

毛線長度約為完成品寬度的4倍長（掛線於大姆指）

以手指作出第1針目，將棒針穿入線圈後拉緊毛線。

② 較短的毛線掛在大姆指上。此為第1針目。

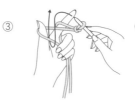

③ 在大姆指旁邊，依箭頭標示的方向穿入棒針。

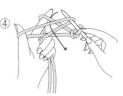

④ 挑起繞在食指上的毛線。

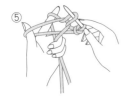

⑤ 拉出毛線。

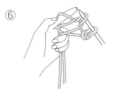

⑥ 放掉大姆指。

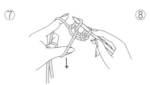

⑦ 往下拉扯掛於大姆指的毛線。完成第2針目。重複步驟③至⑦。

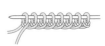

⑧ 完成所需針目數。將棒針換至左手，開始編織第2段。

【別線鎖針起針法】

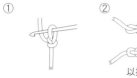

① 使用接近毛線粗細的棉線作為別線，進行鎖針編織。

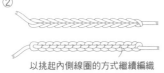

② 以挑起內側線圈的方式繼續編織

比所需針數，再多編織2至3針目，作為備用。

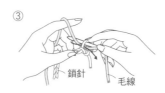

③ 鎖針　毛線

將棒針穿入鎖結，以所標示的毛線開始編織。

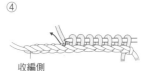

④ 收編側

編織所需針數。

〔別線的拆解方式〕

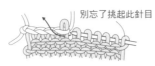

別忘了挑起此針目

一邊挑起針目，一邊抽出別線。

【蘇格蘭費爾島圖案（Fair Isle）起針法】

① 如圖示般，將毛線打結作成線圈。

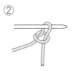

② 穿入左棒針至線圈中（第1針目）。

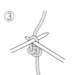

③ 穿入右棒針至左棒針上的針目中。

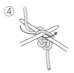

④ 編織下針。掛線拉出毛線。

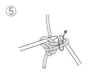

⑤ 扭轉針目，並移至左棒針上（第2針目）。

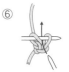

⑥ 穿入右棒針至第1針目與第2針目的中間。

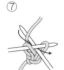

⑦ 掛線拉出。

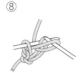

⑧ 扭轉針目後掛回左棒針上，即完成第3針目。重複步驟⑥至⑧。

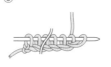

⑨ 將最後1針目掛在左棒針上。完成第1段。

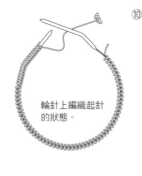

輪針上編織起針的狀態。

⑩ 環編編織下一段時，翻至後方，使毛線位於右側後再開始編織。

【1針鬆緊針起針法】

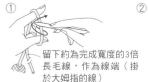

① 留下約為完成寬度的3倍長毛線，作為線端（掛於大姆指的線）

依箭頭方向穿入棒針，編織下針（第1針目）。

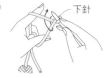

② 下針

依箭頭方向穿入棒針，編織上針（第2針目）。

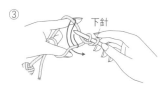

③ 下針

依箭頭方向穿入棒針，編織下針（第3針目）。重複步驟②與③至必需針數。最後一針需為上針。

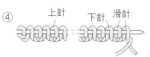

④ 上針　下針　滑針

翻至後方。編織前2針目，需將線放至棒針前方，直接編織滑針。

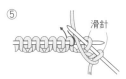

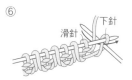

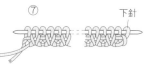

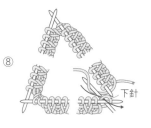

⑤ 滑針

於第3針目編織下針。之後只需重複編織滑針與下針即可。最後一針為滑針。

⑥ 滑針　下針

翻回正面。於第1針目編織下針，第2針目則將毛線放至織片前方，編織滑針。需在前一段的滑針處編織下針。

⑦ 下針

重複編織下針與滑針。最後兩針為下針與滑針。此為第2段。

⑧ 下針

平均分配針目至3根棒針或是輪針上。對齊位置時請勿扭轉針目，從第3段開始編織1針鬆緊針成環狀。

編織記號與編織方法

Ⅰ 下針

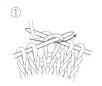

① 將毛線放至後方，由前方穿入棒針至左邊針目內，並置於左棒針的下方。掛線後，依箭頭方向拉出毛線。

② 一面拉出毛線，一面將針目移至右棒針上。

― 上針

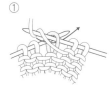

① 將毛線放至前方，由後方往前方穿入棒針至左邊針目內，並置於左棒針的上方。掛線後，依箭頭方向拉出毛線。

② 一面拉出毛線，一面將針目移至右棒針上。

入 右上2併針（下針）

① 從前方將棒針穿入左邊針目，不需編織，直接移至右棒針。

② 於左邊的下一個針目編織下針。

③ 將先前移至右棒針的針目覆蓋於步驟②的下針上。

④ 減少1針目。

人 左上2併針（下針）

① 依箭頭方向，將棒針從前方穿過左棒針的2個針目。

② 編織下針。

③ 減少1針目。

⅄ 右上2併針（上針）

① 不需編織，直接將左棒針上的2針目移至右棒針。

② 依箭頭方向，將棒針穿入2針目，改變方向後移回左棒針。

③ 依箭頭方向一次穿入2針目，編織上針。

④ 減少1針目。

⅄ 左上2併針（上針）

① 將右棒針從後方穿入左棒針上的2針目。

② 編織上針。

③ 減少1針目。

木 中上3併針

① 依箭頭方向，將右棒針從前方穿入左棒針的2針目，不需編織，直接移至右棒針。

② 於左棒針上的下一個針目編織下針。

③ 將先前移至右棒針的針目覆蓋於步驟②的下針。

④ 減少2針目。

木 右上3併針

① 不編織，直接移至右棒針。

② 滑針

於左棒針的下一個針目編織下針。

③ 將先前移至右棒針的針目覆蓋於步驟②的下針。

④ 減少2針目。

木 左上3併針

① 依箭頭方向，將右棒針從前方一起穿入左棒針的3針目。

② 合併針目後，編織下針。

③ 減少2針目。

ℓ 扭針

① 從後方穿入棒針。

② 掛線，編織下針。

O 掛針（空針）

① 掛線於右棒針後，將右棒針穿入左棒針的針目中。

② 編織好1針掛針的情況。

③
編織下一段時，掛針處會出現洞洞。

∨ 滑針

① 毛線放至後方，不需編織，直接移至右棒針。

② 編織下一個針目。

③

⌐ 右加針

① 將右棒針穿入位於左棒針的下1段針目中。

② 掛線後編織下針。
＊上針編織段時則是編織上針。

③ 在位於左棒針上的第1針目編織下針。

④ 增加1針目。

↘ 左加針

① 將左棒針穿入右棒針的下2段針目中。

② 將右棒針穿入左棒針的針目，掛線後編織下針。
＊上針編織段時則是編織上針。

③ 增加1針目。

✕ 右上1針交叉

① 繞過第1針目，將右棒針從後方穿入第2針目。

② 掛線後編織下針。

③ 編織第1針目。

④

✕ 左上1針交叉

① 繞過第1針目，將右棒針從前方穿入第2針目。

② 掛線後編織下針。

③ 編織第1針目。

④

⧓ 右上2針交叉

① 以別針固定第1與第2針目，並置於前方。

② 編織第3與第4針目。

③ 編織位於別針上的第1與第2針目。

⧓ 左上2針交叉

① 以別針固定第1與第2針目。

② 將第1與第2針目放至後方，編織第3與第4針目。

③ 編織位於別針上的第1與第2針目。

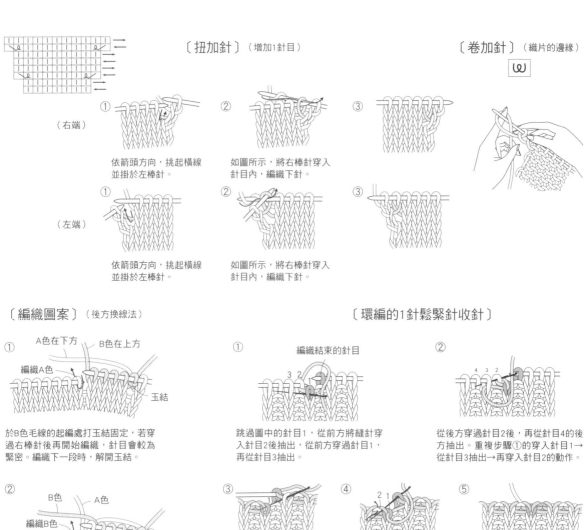

〔扭加針〕（增加1針目）

〔卷加針〕（織片的邊緣）

（右端）

① 依箭頭方向，挑起橫線並掛於左棒針。

② 如圖所示，將右棒針穿入針目內，編織下針。

③

（左端）

① 依箭頭方向，挑起橫線並掛於左棒針。

② 如圖所示，將右棒針穿入針目內，編織下針。

③

〔編織圖案〕（後方換線法）

① A色在下方　B色在上方
編織A色
玉結

於B色毛線的起編織處打玉結固定，若穿過右棒針後再開始編織，針目會較為緊密。編織下一段時，解開玉結。

② B色　A色
編織B色

後方換線法可使毛線自然的嵌入織片內。避免拉線拉得太緊。

〔環編的1針鬆緊針收針〕

① 編織結束的針目

跳過圖中的針目1，從前方將縫針穿入針目2後抽出，從前方穿過針目1，再從針目3抽出。

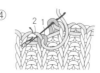

②

從後方穿過針目2後，再從針目4的後方抽出。重複步驟①的穿入針目1→從針目3抽出→再穿入針目2的動作。

③

從結束編織處的下針前方穿入縫針，並從針目1抽出。

④

從結束編織處的上針後方穿入縫針。如圖所示，將1針鬆緊針收針的毛線從下方穿過。依前頭方向，將針從針目2的上針抽出。

⑤

收針後的狀態。

〔上下針縫合〕

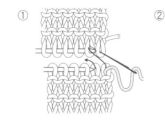

①

將線從下方織片最旁邊的針目穿出後，穿入上方織片，依照箭頭，將縫針從下方織片穿過。

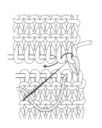

②

縫針從穿入上方織片後方最旁邊的針目，從下一個針目的前方穿入，並從後方抽出。

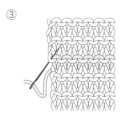

③

重複步驟①與步驟②。

引返編織法

請同時參照P.15之後的「引返編織法」。

【第1段】

從中心開始編織10針下針，不需編織左側的2個針目，換手拿織片，移至下一段。

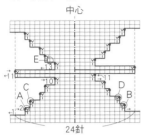

後腳跟側（腳底側）

【第2段】

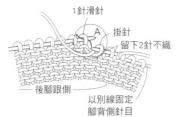

1針滑針
A
掛針
留下2針不織
後腳跟側
以別線固定
腳背側針目

於右棒針編織掛針，第1針目編織滑針，從第2針目開始編織上針，不需編織最旁邊的2針目。完成第2段之後，換手拿織片。

【第3段】

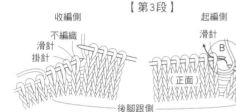

收編側
不編織
滑針
掛針
起編側
滑針
掛針
B
留下2針目不編織
（正面）
後腳跟側

編織掛針後，將毛線放於織片後方，編織滑針。完成了左右的第1次引返編織。從第2針目開始，編織下針。不需編織收編側的最後1針（滑針），直接移至第4段。

【第4段】

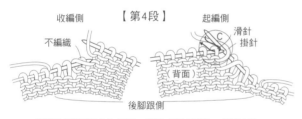

收編側
不編織
起編側
滑針
掛針
C
（背面）
後腳跟側

編織掛針與滑針作為起編，從第2個針目開始，編織上針。不需編織收編側的最後1針（滑針），直接移至第5段。

【第5段】

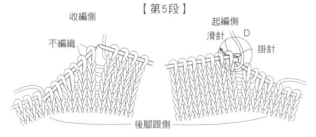

收編側
不編織
起編側
滑針
D
掛針
後腳跟側

【第11段】

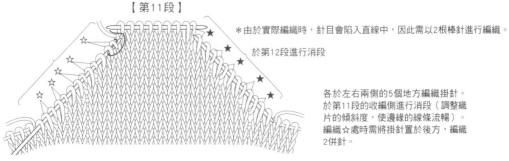

☆
★
於第12段進行消段

*由於實際編織時，針目會陷入直線中，因此需以2根棒針進行編織。

各於左右兩側的5個地方編織掛針。於第11段的收編側進行消段（調整織片的傾斜度，使邊緣的線條流暢）。編織☆處時需將掛針置於後方，編織2併針。

【第12段】

翻至後方，於另一側進行消段。下針的消段是改變掛針與下一個針目（第11段圖中的★）的方向後，編織2併針。

將掛針與下一個針目移至右棒針。

依箭頭方向穿入棒針，將2針目移回左棒針上。

將棒針穿過改變方向的2個針目，編織上針，使其合併。重複此步驟5次。

【第15段】

前段的滑針
E
2併針

編織掛針與滑針作為起編，編織至第15段的左端為止。直接編織下針至前段滑針處。編織2併針合併前段掛針與下一個針目，進行消段。編織1針下針，翻回後方。

【第16段】

編織掛針與滑針作為起編，編織至左端為止。於前段滑針處編織下針。編織2併針合併前段掛針與下一個針目，進行消段。與第12段相同，改變針目方向後，編織2併針合併針目。編織1針上針，翻回正面。

A

.. P.4

【材料】愛爾蘭製的ARAN編織用毛線
（太番手2PLY・並太）：紅色120g

【工具】8號（起針）・5號棒針

【密度】22針30段

【完成尺寸】襪長約22cm／腳底尺寸約
21.5cm／腳背圍約22cm

▶以手指起針法起針48針。除了花樣編
織之外，其餘的編織法均與P.14至P.18及
P.23至24的款式A相同。請同時參照以上
頁數與編織圖進行製作。
起針後，進行環編。從襪口開始，編織2
針鬆緊針編織，編織花樣與平面編織。
以引返編織法製作後腳跟後，再次進行
環編，並以平針編織法製作腳趾尖，最
後以下針縫合收尾即可。

..

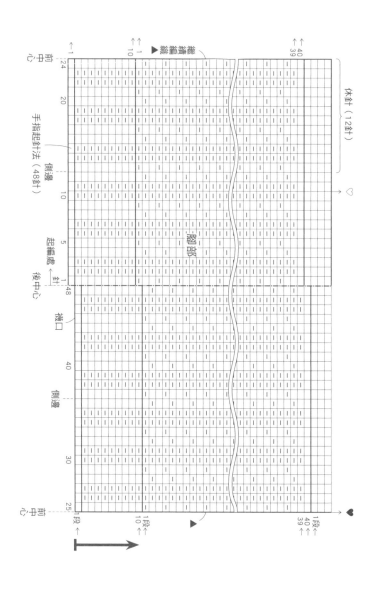

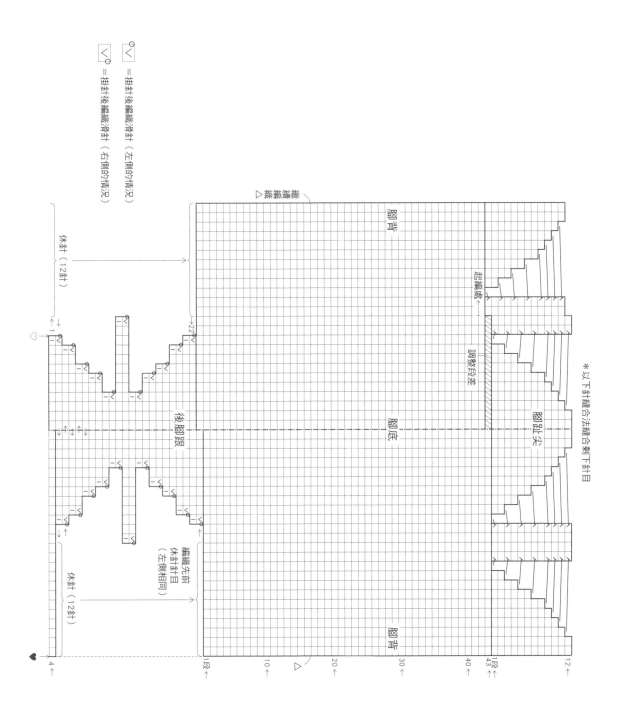

B

P.5

【**材料**】愛爾蘭製ARAN編織用毛線（細
番手2PLY・中細）：苔綠色75g

【**工具**】8號（起針）・5號棒針

【**密度**】22針30段

【**完成尺寸**】襪長約21cm／腳底尺寸約
21cm／腳背圍約21cm

▶以手指起針法起針48針後，進行環
編。編織10段2針鬆緊針（包含起針），
39段編織花樣（3段1花樣），1段平針
編織及後腳跟編織（參照P.26至P.29）。
休針腳背處的24針目，以引返編織製作
出後腳跟之後，繼續製作方形編織的後
腳跟底。挑起後腳跟的側邊針目以及腳
背側的針目，進行環編。於兩側進行減
針，作出襠份。

腳趾尖為P.32的形狀。平分針數成8等份
後一邊編織，一邊進行減針。束緊最後8
針目。以減針編織出對稱的腳趾尖（參
照P.32）。

\wedge = 右上2併針

\curlywedge = 左上2併針

$<$ = 滑針

$|$ = 上針

\square = 下針

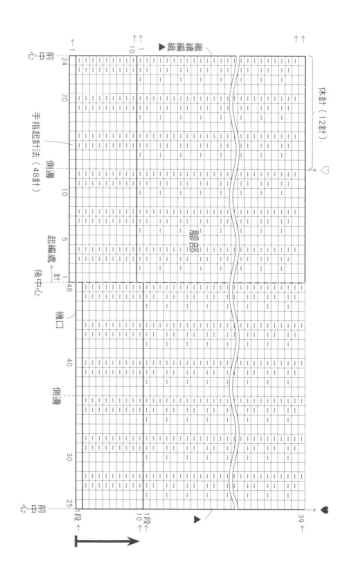

腳趾尖的最後處理

保留一小段毛線後
剪斷，穿過剩下的
針目2圈後束緊。

腳背

繼續
編織
△

←1段
←41

繼續編織

腳趾尖

←12

休針（12針）

挑起13針

13針

←1
←2

←16

←1
←2
←12

後腳跟

腳底

繼續
編織

繼續編織

在●的位置上
挑起13針
（左側相同）

13針

編織先前休針的針目
（左側相同）

休針（12針）

40←

←1段

腳背

10←

20←
△

30←

41←
40←

←1段
←41

12←

* 束緊剩下針目

G

P.10

【材料】手織屋的自製Honey Wool（合細）深粉紅色（2）：95g

【工具】5號棒針

【密度】22針30段

【完成尺寸】襪長約25cm／腳底尺寸約21.5cm／腳背圍約22cm

▶以2條毛線編織。

以1針鬆緊針起針法起針48針，進行環編。編織1針扭針鬆緊針，編織花樣編織至後腳跟前。以【箱形編織的後腳跟＋引返編織的後腳跟底（P.30）】編織後腳跟。編織完成後，挑起針目，製作襠分。腳趾尖部分是以【平均減少兩側針目（P.23）】編織。編織左腳時，為了與右腳的菱形圖案對稱，需改變位置編織。

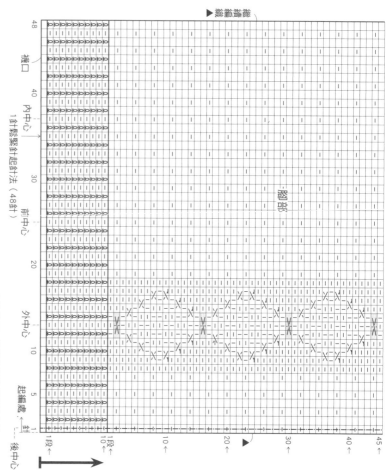

＊除了 □ 的部分需左右對稱之外，其餘部分的織法均相同。

交叉編織法

右上1針交叉（中心下針）

① 分別將針目1與2移至麻花針上。

② 先將針目1放至織片前方，針目2放至後方後，以下針編織針目3。

③ 於針目2編織下針後，再於針目1編織下針。

④

左上1針交叉（中心下針）

① 分別將右邊的2個針目穿入麻花針後，於針目3編織下針。

② 將針目2放至織片後方後編織下針，再於針目1編織下針。

③

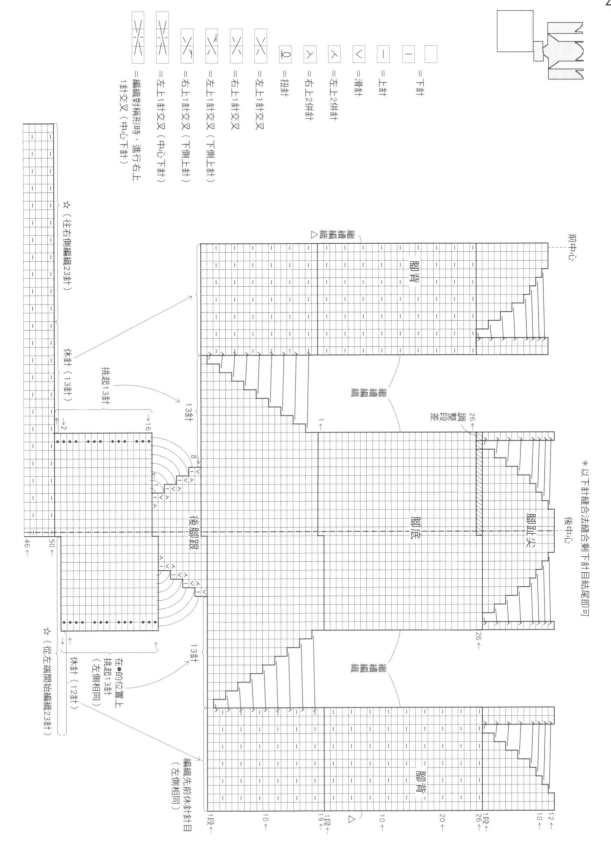

45

I

P.11

【材料】手織屋的自製毛線Honey Wool
（合細）棕色（13）：120g

【工具】5號棒針

【密度】22針30段

【完成尺寸】襪長約30cm／腳底尺寸約
23.5cm／腳背圍約24cm

▶以2條毛線編織。

以1針鬆緊針起針法起針52針，進行環
編。編織扭針1針鬆緊針，編織花樣編織
至後腳跟前，以【箱形編織的後腳跟＋
引返編織的後腳跟底（P.30）】編織後腳
跟。編織完後腳跟後，挑起針目，編織襪
分。以【平均減少兩側針目（P.23）】編
織腳趾尖。編織左腳時，為對稱右腳的菱
形圖案，需改變編織位置。

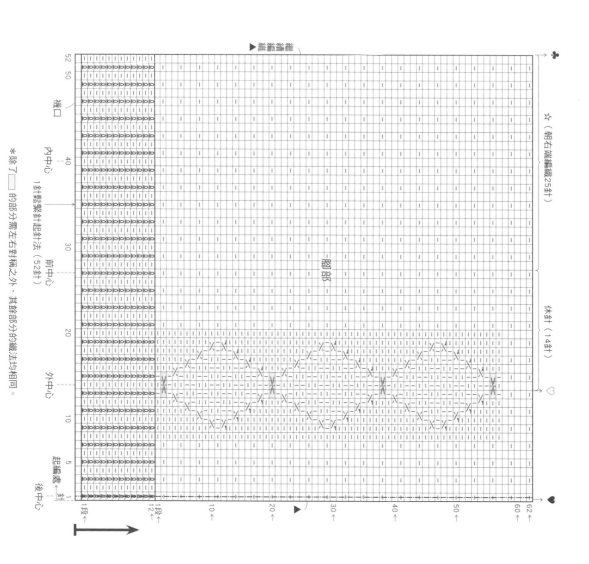

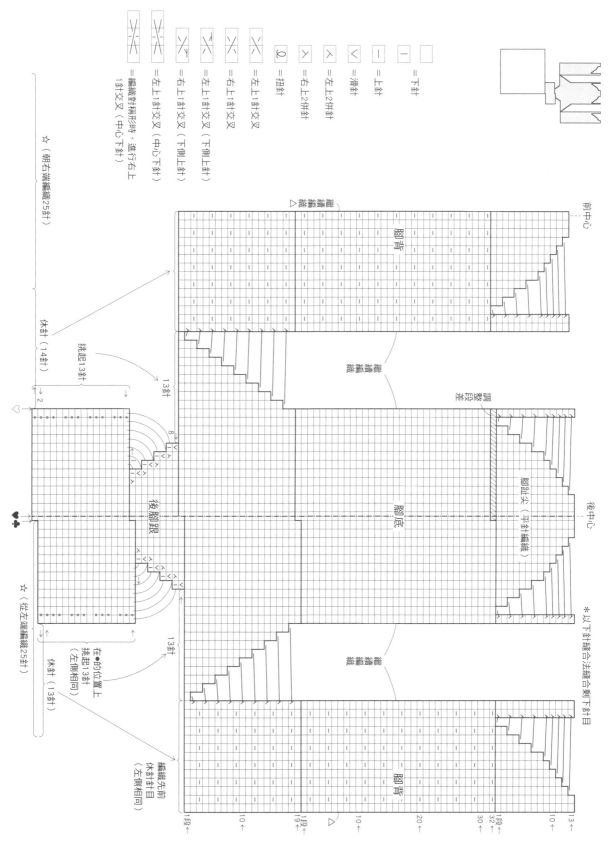

= 下針

= 上針

= 滑針

V = 滑針

一 = 上針

一 = 下針

Q = 扭針

人 = 右上2併針

人 = 左上2併針

= 左上1針交叉

= 右上1針交叉

= 右上1針交叉（下側上針）

= 左上1針交叉（下側上針）

= 右上1針交叉（中心上針）

= 左上1針交叉（中心下針）

= 編織對稱形時，進行右上1針交叉（中心下針）

☆（朝右端編織25針）

☆（從左端編織25針）

前中心

前中心

後中心

織編繼

織編繼

織編繼

織編繼

織編繼

織編繼

腳背

腳背

腳背

腳底

後腳跟

調整段差

腳趾尖（平針編織）

休針（14針）

挑起13針

13針

13針

休針（13針）

休針針目前編織先前（左側相同）

在●的位置上挑起13針（左側相同）

*以下針縫合法縫合剩下針目

1段

10

19段

20

30

1段←
32←

10←

13

10←

20←

30←

1段←
32←

13←

△

△

♡

♣

2

8

F
P.10

【材料】手織屋的自製毛線Honey Wool（合細）淺粉紅色（4）：30g

【工具】5號棒針

【密度】22針30段

【完成尺寸】襪長約13cm／腳底尺寸約12cm／腳背圍約14cm

▶以2條毛線編織。

以1針鬆緊針起針法起針32針，進行環編。編織1針扭針鬆緊針，編織花樣編織至後腳跟前。以【箱形編織的後腳跟＋引返編織的後腳跟底（P.30）】編織後腳跟。編織完後腳跟後，挑起針目，編織襠分。腳趾尖部分則是以【平均減針的形狀（8等份・P.32）】編織。

編織左腳時，為了對稱右腳的菱形圖案，需改變編織位置。腳趾尖部分則以減針作出左右對稱的形狀。

H
P.11

【材料】手織屋的自製毛線Honey Wool（合細）綠色（9）／55g

【工具】5號棒針

【密度】22針30段

【完成尺寸】襪長約19cm／腳底尺寸約15.5cm／腳背圍約18cm

▶以2條毛線編織。

以1針鬆緊針起針法起針40針，進行環編。編織1針扭針鬆緊針，編織花樣編織至後腳跟前，以【箱形編織的後腳跟＋引返編織的後腳跟底（P.30）】編織後腳跟。編織完成後，挑起針目，編織襠分。腳趾尖部分是以【平均減針的形狀（8等份・P.32）】編織。

編織左腳時，為了對稱右腳的菱形圖案，需改變編織位置。腳趾尖部份則是以減針作出左右對稱的形狀。

F

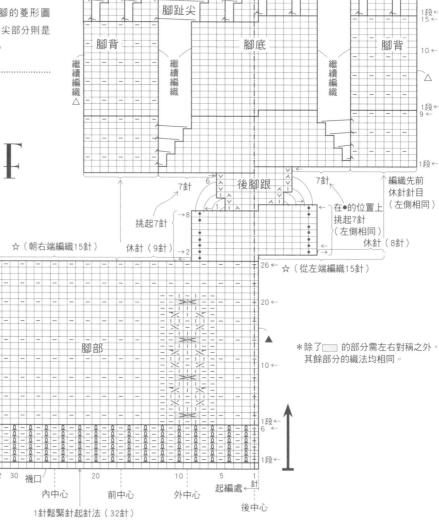

H

*除了 ▭ 的部分需左右對稱之外，
其餘部分的織法均同。

*束緊剩下針目

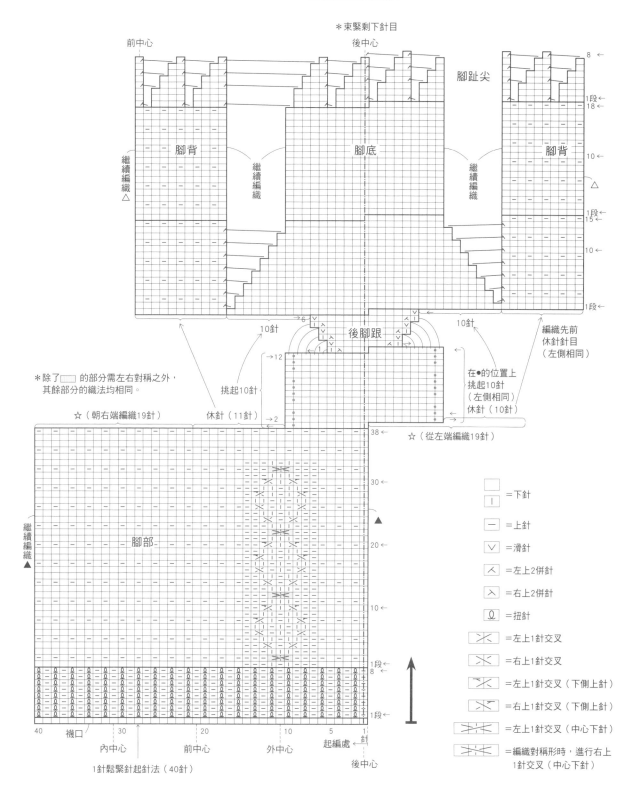

前中心　後中心

腳趾尖

腳背　腳底　腳背

繼續編織△　繼續編織　繼續編織　△

後腳跟

10針　10針　編織先前
休針針目
（左側相同）

10針　在●的位置上
挑起10針
（左側相同）
休針（10針）

*除了 ▭ 的部分需左右對稱之外，
其餘部分的織法均同。

挑起10針　休針（11針）

☆（朝右端編織19針）　休針（11針）

☆（從左端編織19針）

繼續編織▲　腳部　▲

襪口　內中心　前中心　外中心　起編處　後中心

1針鬆緊針起針法（40針）

▭ ＝下針

| ＝下針

— ＝上針

∨ ＝滑針

⋏ ＝左上2併針

⋏ ＝右上2併針

Ｑ ＝扭針

＝左上1針交叉

＝右上1針交叉

＝左上1針交叉（下側上針）

＝右上1針交叉（下側上針）

＝左上1針交叉（中心下針）

＝編織對稱形時，進行右上
1針交叉（中心下針）

D

P.7

【材料】Hamanaka的Sonomono Slub《並太》：白色（21）35g．淺灰色（22）15g／雪特蘭島製的蘇格蘭費爾島圖案用毛線（2ply Jumper Weight．中細）：原色（2006）15g．淺灰色（2008）少許
【工具】8號（起針）．5號棒針
【密度】22針30段
【完成尺寸】襪長約11cm／腳底尺寸約11cm／腳背圍約14cm

▶各取1條並太毛線與中細毛線合併後，以雙線編織。先編織淺灰色毛線。以手指起針法起針32針，進行環編。平針編織14段，暫時休目。再以白色毛線起針，平針編織10段。重疊2片織片。將淺灰色織片置於襪口內側，以左上2併針的方式重疊編織白色織片。之後的編織法與P.48毛線襪F的編織圖、針數與段數皆相同，均為平針編織法。後腳跟的部分，請參照右方編織圖。以淺灰色毛線編織後腳跟與腳趾尖部分。

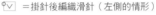
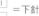

C

P.6

【材料】Hamanaka的Sonomono Slub《並太》：白色（21）85g．淺灰色（22）30g／雪特蘭島製的蘇格蘭費爾島圖案用毛線（2ply Jumper Weight．中細）：原色（2006）40g．淺灰色（2008）5g
【工具】8號（起針）．5號棒針（主體）
【密度】22針30段

【完成尺寸】襪長約20cm／腳底尺寸約21cm／腳背圍約22cm

▶各取1條並太毛線與中細毛線合併後，以雙線編織。先編織淺灰色毛線，以手指起針法起針48針，進行環編。平針編織20段後，暫時休目。再以白色毛線起針，平針編織14段。重疊2片環編織片，將淺灰色織片置於襪口內側，以左上2併針重疊編織白色織片。襪長與後腳跟的編織法與P.40毛線襪A相同，均為平針編織法。腳趾尖則與P.42毛線襪B的編織法相同。以淺灰色毛線編織後腳跟與腳趾尖部分。

E

P.1

【材料】雪特蘭島製的蘇格蘭費爾島圖案用毛線（2ply Jumper Weight．中細）：原色（2006）60g．奶油色（202）60g
【工具】5號棒針
【密度】22針30段
【完成尺寸】襪長約25cm／腳底尺寸約21.5cm／腳背圍約22cm

▶各取1條淺褐色與奶油色毛線，以雙線編織。
除了腳部的花樣編織之外，其餘編織法皆與P.44的毛線襪G相同，請參照其編織圖製作。

Q

P.91

【材料】瑞典製的東約特蘭（Östergötland）caramel（中細）：深焦糖色125g
【工具】2號・3號棒針
【密度】平針編織（3號棒針）：29針40段
【完成尺寸】襪長約22cm／腳底尺寸約21cm／腳背圍約21cm

▶ 編織順序：先編織腳部的方格編織花樣，再依序編織後腳跟、腳趾尖與襪口。方格編織花樣：先連續編織8片三角形編織花樣，作成1圈（第1列），接著挑起前一段針目，編織四方形花樣1圈，重複編織第2列至第10列。

【後腳跟→腳趾尖編織法】
請參照P.80的編織圖。以3號棒針從編織花樣C平均挑起60針後，以平針編織法編織後腳跟與腳趾尖前方。後腳跟是以【引返編織法（P.15）】編織，腳趾尖則是以【平均減少兩側針目（P.23）】編織。以下針縫合法縫合腳趾尖所剩餘針目。挑針時，盡可能以繼續編織花樣的方式穿入棒針，這樣成品會更加漂亮。

【襪口編織法】
以2號棒針編織。從起編處的編織花樣a的針目中平均挑起64針目後，編織1段上針。再編織12段兩面1針扭針鬆緊針後，最後以1針鬆緊針收針法收針。

方格編織
【11列・編織花樣c】
從編織花樣c的起編處開始，將編織花樣b的側面內側挑起6針目，如圖所示編織2併針（需翻面編織）。從第2片開始，由於第1個編織花樣的最後1針目會變成下一個編織花樣的第1針目，所以只需挑起前一片的5針目（總共為6針目），繼續編織。
編織完1圈後，在收編處的針目上剪斷毛線後抽出，連接起編處毛線後，即完成編織花樣。

【第3列・編織花樣b'】
在編織花樣b'的起編處上，更換新的毛線。從編織花樣b的側面內側挑起6針目。從後方挑針，從織片的正面穿過棒針，如編織上針般將針目掛線挑起。以2併針接合前一列花樣，共編織11段。以相同方式繼續編織出8片，作出1圈後剪斷毛線，再連接起編處毛線。
以相同步驟重複編織編織花樣b與編織花樣b'至第10列。

【第2列・編織花樣b】
在編織花樣b的起編處上，接上新的毛線，從編織花樣a的側面內側挑起6針目（於 處挑針。此挑針針目＝編織花樣b的第1段）。以2併針接合編織花樣a，共編織11段。第1片織片完成。以相同方式繼續編織出8片，作出1圈後剪斷毛線，再連接起編處毛線。

【第1列・編織花樣a】
（第1片）
第1段　以手指起針法起針2針
第2段　編織2針上針
第3段　編織1針卷加針及2針下針
第4段　編織3針上針
第5段　編織1針卷加針及3針下針
〳　　　重複以上步驟。
第12段　編織7針下針
（第2片）
第1段　編織1針卷加針及1針下針。將第1片剩下的6針保留在棒針上。
第2段　編織2針上針
第3段　編織1針卷加針及2針下針
重複以上步驟，編織出8片花樣編織。剪斷一部分的毛線，連接起編處毛線，作成環狀。

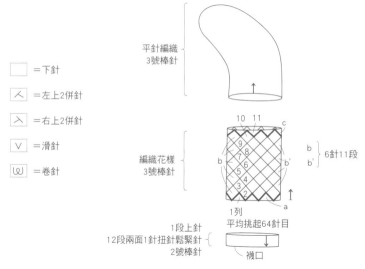

□＝下針
⅄＝左上2併針
⅃＝右上2併針
Ⅴ＝滑針
ⓦ＝卷針

平針編織
3號棒針

編織花樣
3號棒針

10 11
9
8 b'
7 b
6
5
4
3
2
1列 a

6針11段
b
b'
b'

平均挑起64針目
1段上針
12段兩面1針扭針鬆緊針
2號棒針
襪口

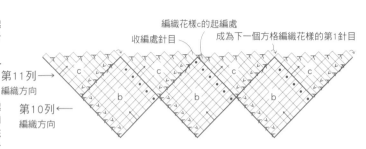

編織花樣c的起編處
收編處針目
成為下一個方格編織花樣的第1針目

第11列→
編織方向

第10列←
編織方向

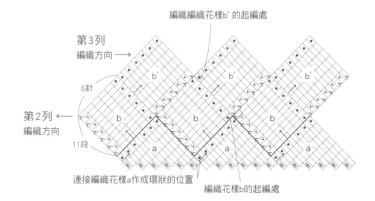

編織編織花樣b'的起編處

第3列
編織方向→

6針

第2列←
編織方向

11段

連接編織花樣a作成環狀的位置
編織花樣b的起編處

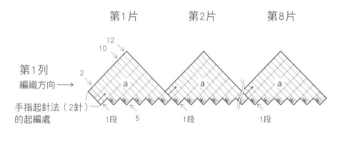

第1片　　第2片　　第8片

12
10
2
第1列
編織方向→

手指起針法（2針）
的起編處
1段　5　　1段　　　1段

□＝起編處與收編處的連接記號，連接毛線作成環狀。

J

【材料】雪特蘭島製的蘇格蘭費爾島圖案用毛線（2ply Jumper Weight．中細）：雪花黑（81）70g／其餘的毛線等各色計25g

【工具】2號棒針

【密度】編織花樣：36針36段

【完成尺寸】襪長約14cm／腳底尺寸約22cm／腳背圍約20cm

▶此作品的底線為雪花黑色，鬆緊針編織部分可使用喜歡的顏色，做出想要的段數，本體的編織花樣部分請以每隔3段就織入適當顏色。此外，本體的編織花樣形狀，是以3段為一組花樣，十字形為基本形狀，也可在喜歡位置隨意嵌入四方形。襪口是以蘇格蘭費爾島圖案起針法起針72針，進行環編。開始編織2針鬆

緊針的編織花樣。

以【箱形編織的後腳跟＋引返編織的後腳跟底（P.30）】編織後腳跟，腳趾尖部分則為二趾襪型。
左右腳的腳趾尖編織法不同。

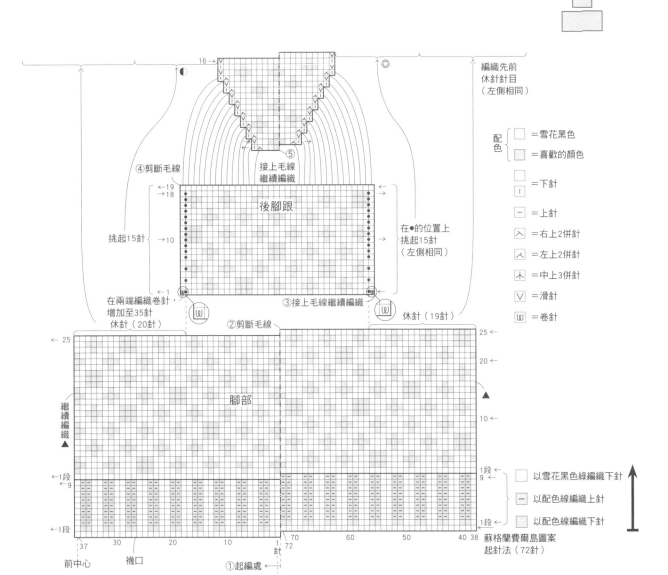

配色
- □ ＝雪花黑色
- ▨ ＝喜歡的顏色

- □ ＝下針
- Ⅰ ＝上針
- − ＝上針
- ⋏ ＝右上2併針
- ⋌ ＝左上2併針
- ⋀ ＝中上3併針
- Ⅴ ＝滑針
- �)W(＝卷針

□ 以雪花黑色線編織下針
− 以配色線編織上針
▨ 以配色線編織下針

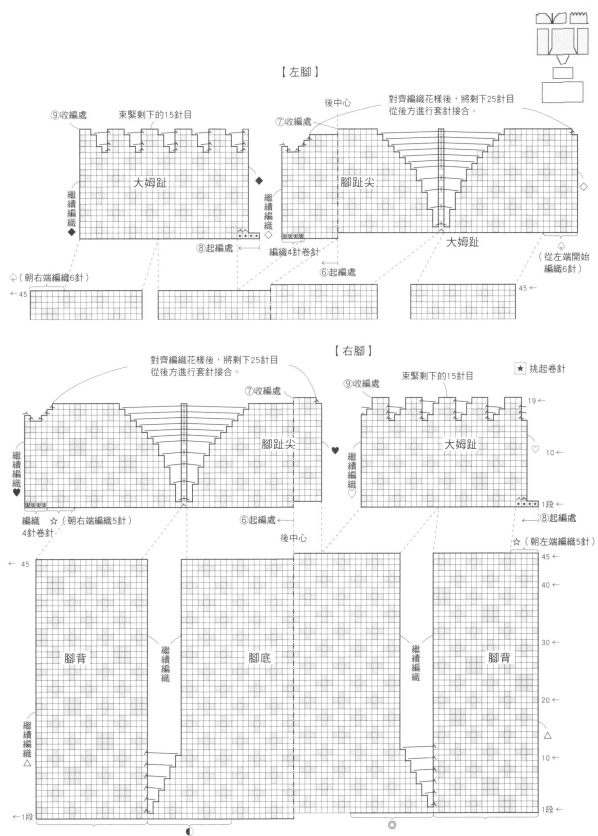

【左腳】

⑨收編處　束緊剩下的15針目　　　後中心　　對齊編織花樣後，將剩下25針目
　　　　　　　　　　　　　　　　⑦收編處　　從後方進行套針接合。

大姆趾　　　　　　　　　　　　　　　　　腳趾尖

繼續編織　　　　　　　　　　繼續編織　　　　　　　　　　　　大姆趾　　　　◇

◆　　　★★★★◇　　　　　　♀♀♀♀
　　　　　⑧起編處　　編織4針卷針　　　　　　　　　　　　　　　（從左端開始
　　　　　　　　　　　　　　　　　　　　　⑥起編處　　　　　　　　編織6針）

♀（朝右端編織6針）

←45　　　　　　　　　　　　　　　　　　　　　　　　　　　　　　　　45 ←

【右腳】

對齊編織花樣後，將剩下25針目　　　　　　　　　　　　★ 挑起卷針
從後方進行套針接合。

　　　　　　　　　　⑦收編處　　⑨收編處　束緊剩下的15針目
　　　　　　　　　　　　　　　　　　　　　　　　　　　　　　　19 ←

繼續編織　　　　　　　　腳趾尖　　　　　　　　　大姆趾　　　♡ 10 ←

♥　　　　　　　　　　　　　　　繼續編織♡

♀♀♀♀　　　　　　　　　　　　　　　　　　　　　★★★★ 1段 ←
編織　　☆（朝右端編織5針）　　　　　　　　　　　　　　⑧起編處
4針卷針　　　　　　⑥起編處 ←
　　　　　　　　　　　　後中心　　　　　　　　　　☆（朝左端編織5針）

← 45　　　　　　　　　　　　　　　　　　　　　　　　　　　45 ←

　　　　　　　　　　　　　　　　　　　　　　　　　　　　40 ←

　　　　　　　　　　　　　　　　　　　　　　　　　　　　30 ←

腳背　　繼續編織　　　　腳底　　　繼續編織　　　腳背

　　　　　　　　　　　　　　　　　　　　　　　　　　　　20 ←

　　　　　　　　　　　　　　　　　　　　　　　　　　　　△

繼續編織　　　　　　　　　　　　　　　　　　　　　　　　10 ←
△

← 1段　　　　　　　　　　◔　　　　◎　　　　　　　　1段 ←

K

P.82

【材料】雪特蘭島製的蘇格蘭費爾島圖案用毛線（2ply Jumper Weight・中細）：藍色（21）40g・藍灰色（FC61）30g

【工具】2號・3號棒針

【密度】編織花樣（3號棒針）：35針35段

【完成尺寸】襪長約10.5cm／腳底尺寸約22cm／腳背圍約23cm

▶在襪口處，以蘇格蘭費爾島圖案起針

法起針72針後，再以2號棒針進行環編。開始編織2針鬆緊針。從編織花樣開始加針，增加至80針，並以3號棒針編織後腳跟。

以【箱形編織的後腳跟＋引返編織的後腳跟底（P.30）】編織後腳跟，腳趾尖部分則為二趾襪型。

為了能夠織出漂亮的圖案，需參照編織圖進行微調配置。左右腳的腳趾尖部分的編織法不同。

配色 {
□ ＝藍色
▨ ＝藍灰色
}

□ ＝下針
| ＝下針
− ＝上針
⋏ ＝右上2併針
⋌ ＝左上2併針
⋏ ＝中上3併針
∨ ＝滑針
ω ＝卷針
Q ＝扭加針

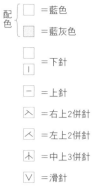

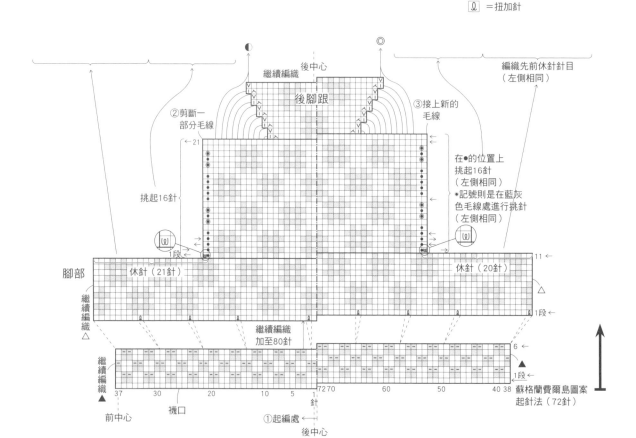

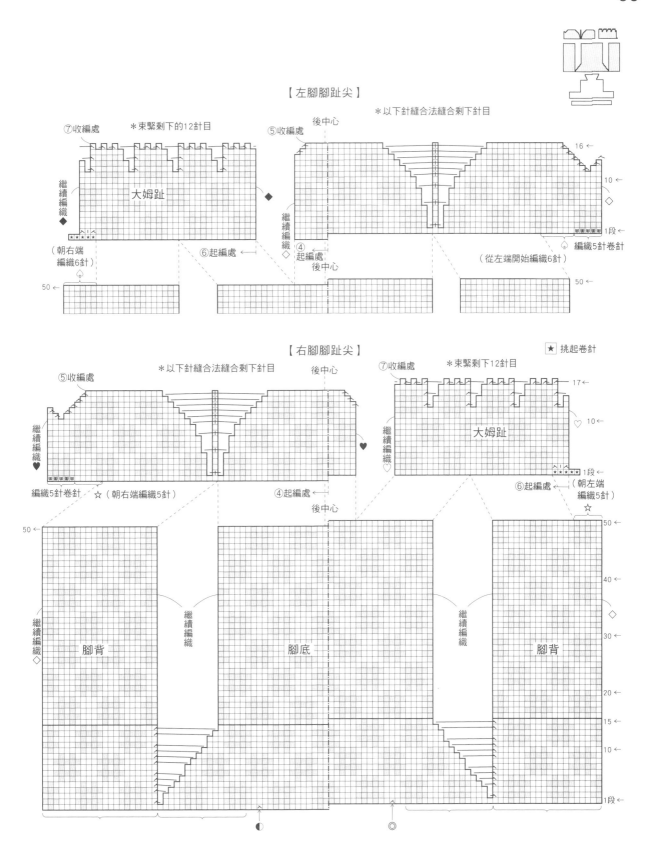

【左腳腳趾尖】

⑦收編處　＊束緊剩下的12針目　⑤收編處　後中心　＊以下針縫合法縫合剩下針目

繼續編織　大姆趾　◆　繼續編織　④起編處　◇　後中心　編織5針卷針　（從左端開始編織6針）　16←

10←　◇　1段←

（朝右端編織6針）　⑥起編處　←

50←　50←

【右腳腳趾尖】

★ 挑起卷針

⑤收編處　＊以下針縫合法縫合剩下針目　後中心　⑦收編處　＊束緊剩下12針目

繼續編織　♥　④起編處　大姆趾　17←

編織5針卷針　☆（朝右端編織5針）　後中心　10←　♥　1段←

⑥起編處　←（朝左端編織5針）　☆

50←　繼續編織　◇　腳背　繼續編織　腳底　繼續編織　腳背　◇　50←

40←

30←

20←

10←

1段←

L

P.84

【材料】愛爾蘭製的艾蘭用毛線（細番手2PLY‧中細）：淺灰色100g

【工具】6號（起針）‧4號棒針

【密度】23針37段

【完成尺寸】襪長約21.5cm／腳底尺寸約22cm／腳背約21.5cm

▶以6號棒針進行手指起針法，起針64針

後，換成4號棒針進行環編。雖然後腳跟是以【箱形編織的後腳跟＋方形編織的後腳跟底（P.26）】編織而成，但在進行後腳跟編織至腳背的挑針作業時，均需於左右後腳跟側面的滑針處進行扭半針並同時挑起8針。腳趾尖部分則是以【平均減少兩側針目（P.23）】編織而成，以下針縫合法縫合收編處。

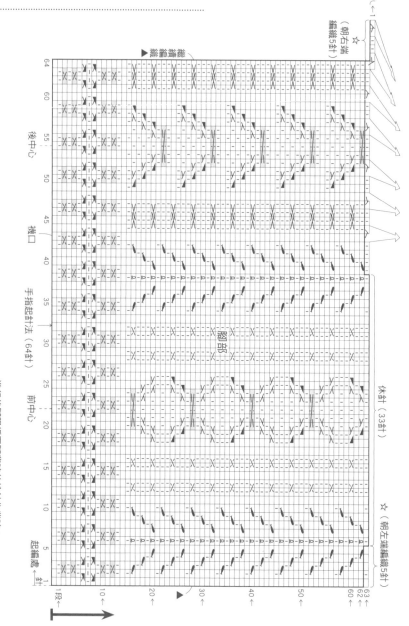

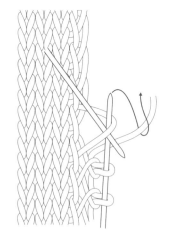

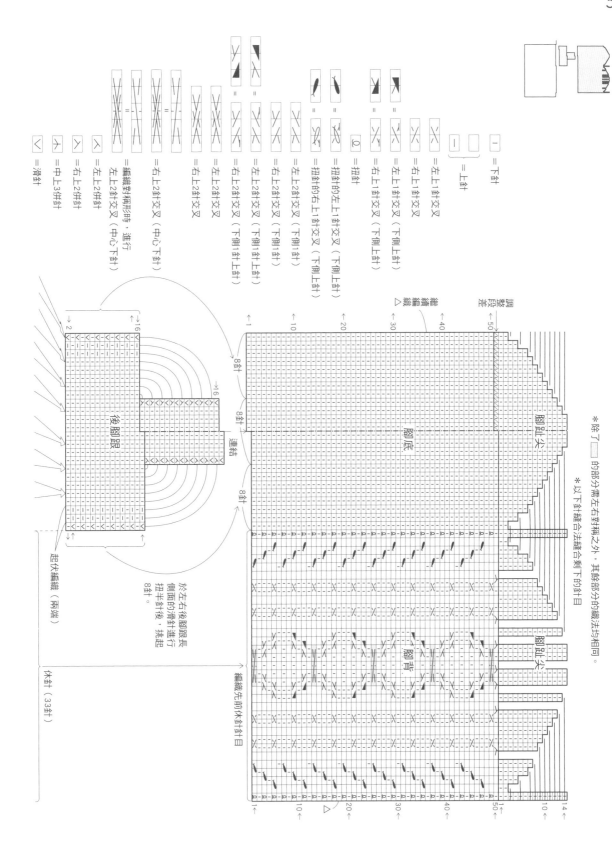

58

M

P.86

【材料】雪特蘭島製的蘇格蘭費爾島圖案用毛線（2ply Jumper Weight・中細）：深紫（87）70g・奶油色（202）60g

【工具】8號（起針）・5號・4號・3號棒針

【密度】編織花樣（4號棒針）：32針32段／編織花樣（3號棒針）：35針35段

【完成尺寸】襪長約40cm／腳底尺寸約22cm／腳背圍約21cm

▶以深紫色毛線進行手指起針法，起針96針後，換成5號棒針進行環編。於襪口編織出14段鏤空編織後，換成4號棒針，以2色毛線編織花樣（孩童・雪花・菱形圖案），需在過程中進行減針，作出小腿肚。最後換成3號棒針編織至結尾。以【箱形編織的後腳跟＋方形編織的後腳跟底（P.26）】編織後腳跟。腳趾尖部分則是將針目平分6等分後進行減針，最後束緊剩下的12針目即完成。

配色 { □ =深紫色 / □ =奶油色

□ =下針
－ =上針
ㅅ =右上3併針
ㅅ =右上2併針
ㅅ =左上2併針
○ =掛針
ㅅ =中上3併針
ℚ =扭加針

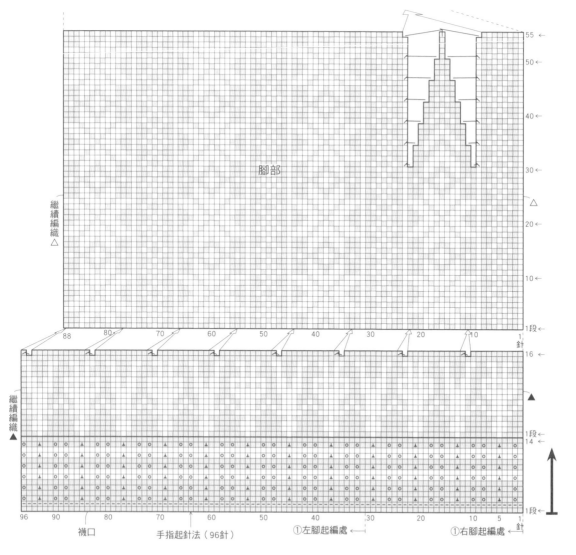

腳部

繼續編織 △

繼續編織 ▲

襪口　　手指起針法（96針）　　①左腳起編處 ←　　①右腳起編處 ←

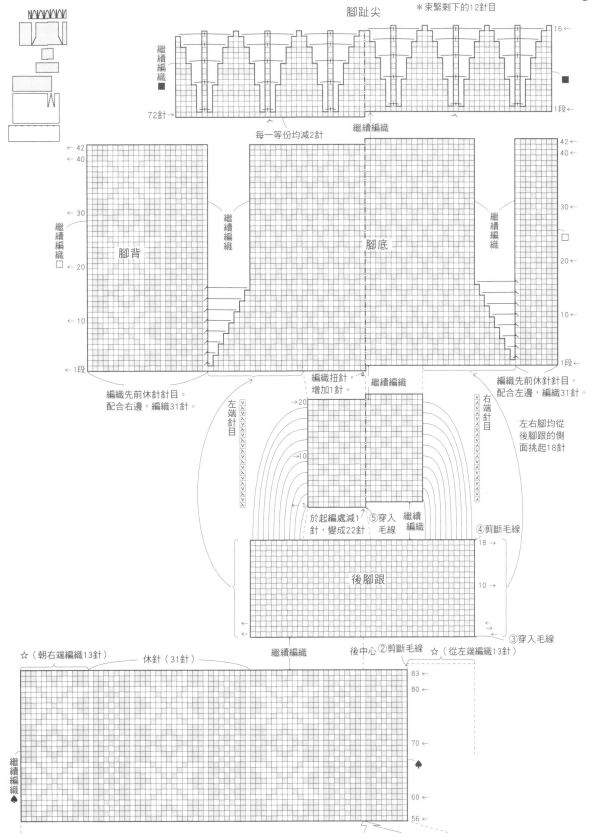

腳趾尖　　　＊束緊剩下的12針目

16 ←

繼續編織 ■

72針 →　　　　　　　　　　　　　　　　　　　繼續編織　　　　　　■　1段 ←

每一等份均減2針　　　　繼續編織

42 ←
← 40
40 ←　　　　　　　　　　　　　　　　　　　　　　　　　　42 ←

← 30　　　　　　　　　　　　　　　　　　　　　　　　　30 ←
繼續編織
繼續編織
腳背 □ ← 20　　腳底　　　　　　　　繼續編織　□
← 20

← 10　　　　　　　　　　　　　　　　　　　　　　　　10 ←

← 1段　　　　　　　　　　　　　　　　　　　　　　　1段 ←

編織先前休針針目。　　　編織扭針，　繼續編織　　　　編織先前休針針目。
配合右邊，編織31針。　　增加1針。　　　　　　　　　配合左邊，編織31針。

左右腳均從
後腳跟的側
面挑起18針

左端針目　　　　　　　　　　　　　　　　右端針目

→20

→10

1 ←

於起編處減1　　⑤穿入　繼續
針，變成22針。　毛線　編織

④剪斷毛線
18 →

後腳跟　　　10 →

③穿入毛線

繼續編織　　後中心②剪斷毛線　☆（從左端編織13針）

☆（朝右端編織13針）　───休針（31針）───

83 ←
80 ←

70 ←

繼續
編織
♠　　　　　　　　　　　　　　　　　　　　　　　60 ←

56 ←

【材料】Puppy Queen Anny（並太）軍綠色（945）：140g

【工具】5號棒針

【密度】平針編織（上針）：23針30段

【完成尺寸】襪長約23cm／腳底尺寸約21.5cm／腳背圍約22cm

▶襪口是以別線鎖針起針法起針18針，編織72段花樣編織後，解開別線，編織下針與上針使其縫合成環狀。

從第1針目與第2針目的中間進行挑針，平均挑起48針，編織出位於腳部的凱爾特（Celt）花樣。繼續編織圖中空白部分，不需中斷。

從腳跟至腳趾尖，以上針的平針編織法編織。以【箱形編織的後腳跟＋引返編織的後腳跟底（P.30）】編織後腳跟，腳趾尖部則是以【平均減少兩側針目（P.23）】編織。

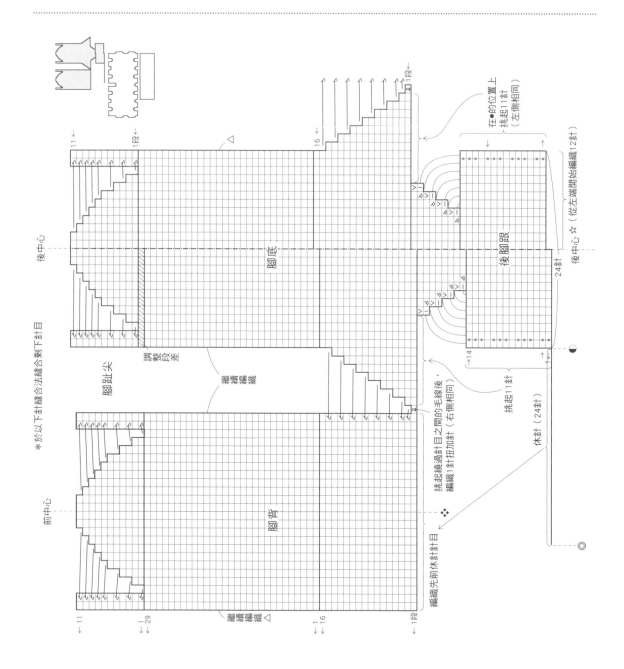

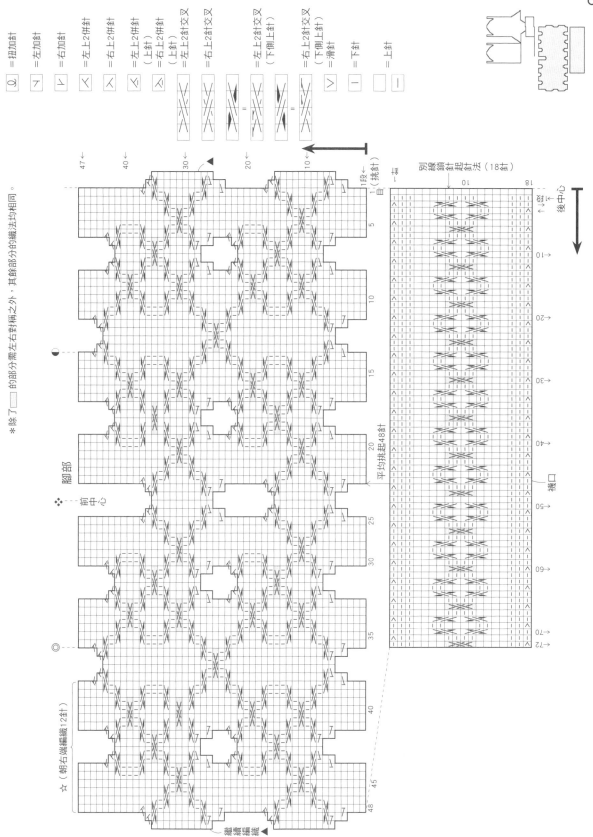

【材料】雪特蘭島製的蘇格蘭費爾島圖案用毛線（2ply Jumper Weight·中細）：白色（2001）55g·黑（2005）60g
【工具】3號棒針
【密度】編織花樣：35針35段
【完成尺寸】襪長約25cm／腳底尺寸約22cm／腳背圍約23cm
▶使用黑色毛線，以蘇格蘭費爾島圖案

起針法起針80針，進行環編。以下針編織2條不同顏色的毛線作為第1段。從第2段開始，編織2針鬆緊針。接下來的白色區塊則可隨意織入自己喜歡的英文字母。

以【箱形編織的後腳跟＋引返編織的後腳跟底（P.30）】編織後腳跟，腳趾尖部分則是分成10等份後，進行平均減針

（P.32的應用）。

雖然腳趾尖部分只使用黑色毛線編織，但作為補強，需分別織入2條黑色的毛線，使腳趾尖的厚度與其他部分的厚度相同。

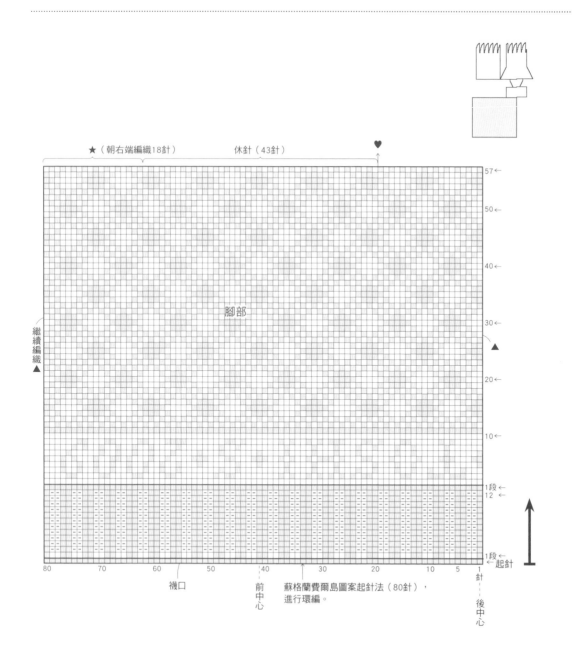

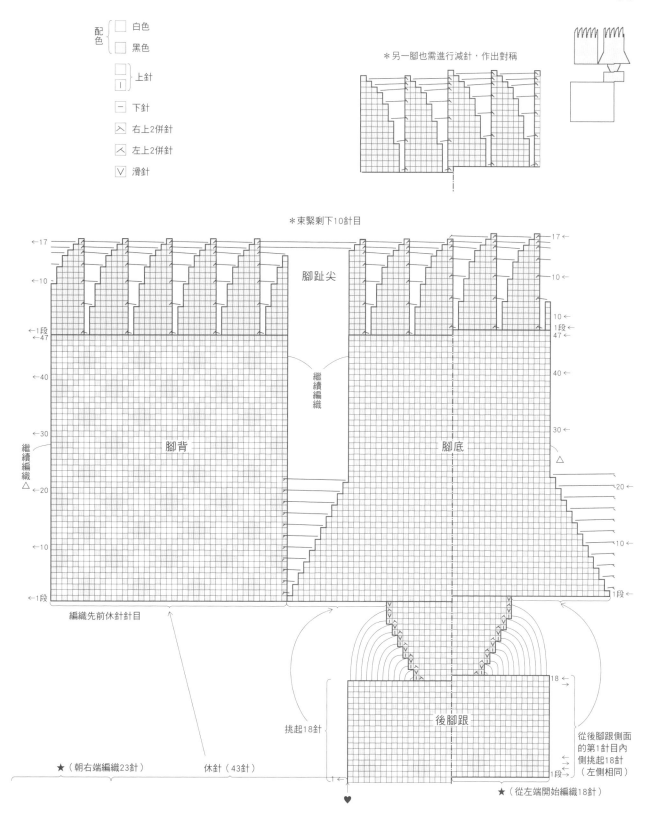

配色
白色
黑色

上針

下針

右上2併針

左上2併針

滑針

＊另一腳也需進行減針，作出對稱

＊束緊剩下10針目

腳趾尖

繼續編織

腳背

腳底

繼續編織 △

繼續編織 △

編織先前休針針目

挑起18針

後腳跟

從後腳跟側面的第1針目內側挑起18針（左側相同）

★（朝右端編織23針）

休針（43針）

★（從左端開始編織18針）

R

P.94

【材料】Puppy NEW3PLY（合細）：胭脂色（328）55g

【工具】1號棒針

【密度】平針編織：34針43段

【完成尺寸】襪長約15cm／腳底尺寸約21.5cm／腳背圍約20cm

▶①以別線鎖針起針法起針8針。緣編是以8段為1花樣的方式，重複編織12次（共96段），解開別線，以起伏編織法進行環編。

②在①的緣編邊緣，有著每隔2段，就以掛針作成的線圈（洞），依圖示於第1個線圈開始編織1針下針與1針上針，以相同方式編織第2個線圈，在第3個線圈時，則編織1針下針。每6段（掛針＋3個線圈）編織出5針，重複此步驟，從96段內編織出80針。

以80針來編織出2針鬆緊針40段。在編織花樣時，需看著緣編與2針鬆緊針的後方編織。由於織片反轉的關係，為了避免形成洞眼，需以引返編織的方式編織掛針與滑針，並在下一段編織2併針。菱形圖案的部分則是將前一段的14針減至11針。

開始編織後腳跟時，先在兩端編織卷加針。以【箱形編織的後腳跟＋引返編織的後腳跟底（P.30）】編織後腳跟。

編織襠分時，需拉起繞過腳背交接處的線，編織扭加針。腳趾尖部分則是以【平均減少兩側針目（P.23）】編織，並以下針縫合法縫合剩下的24針。

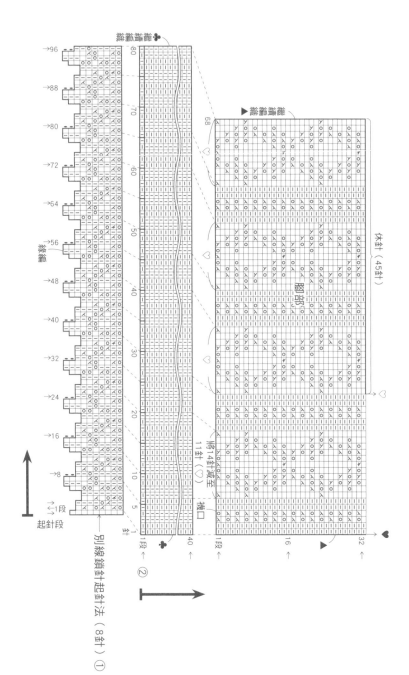

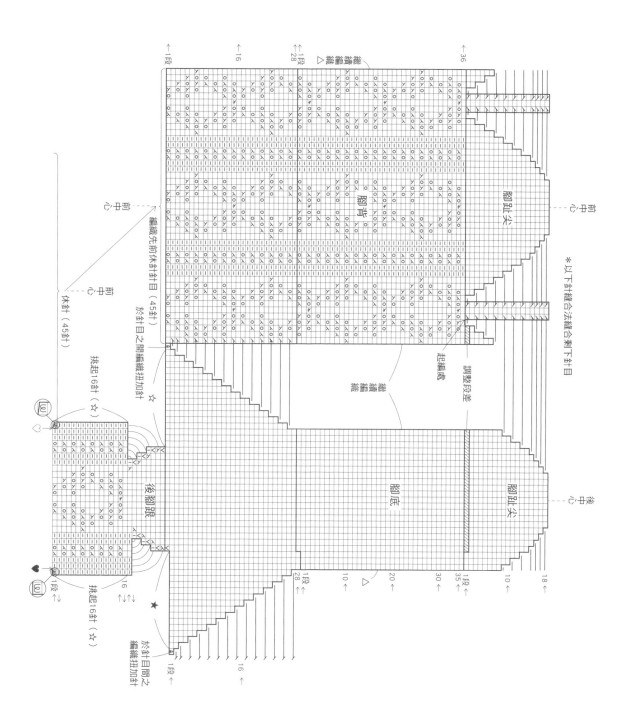

S

P.96

【材料】Hamanaka的Tweed Bazar（中細）：黑色（10）55g・奶油色（1）50g

【工具】3號・5號棒針

【密度】織入花線（5號棒針）：28針28段

【完成尺寸】襪長約22cm／腳底尺寸約21cm／腳背圍約22cm

▶以別線鎖針起針法起針60針後，換成3號棒針進行環編。以黑色毛線編織7段平針編織後，編織1段上針（作為翻摺）。換成5號棒針與奶油色的毛線，從花樣編織的第1段開始，編織蘇格蘭費爾島圖案。

於①的腳背側處加針……在腳背兩側各加上1針（挑起側邊針目與內側針目間的黑色繞線，編織扭加針），左右腳的扭轉方向需相反。花樣編織圖是加完針後的狀態。

以引返編織法編織②的後腳跟……在兩側（面）的每段與收編側各留1針後，翻回織片。此時，在右棒針上編織掛針，織回黑色與奶油色2條毛線（2色）。於消段處，編織2併針合併2色掛針與之前所保留的針目（使兩側剩下針目均在表面）。

於③的腳背側處減針……於腳背側的兩側各減1針（編織2併針來立起側邊針目）。花樣編織圖為減完針後的狀態。

腳趾尖是在兩側立起1針後，編織中上3併針，作出形狀。並以下針縫合法縫合剩下的12針目。

襪口則是解開別線（起針用）後，將上針段作為摺線，往後方翻摺縫合。

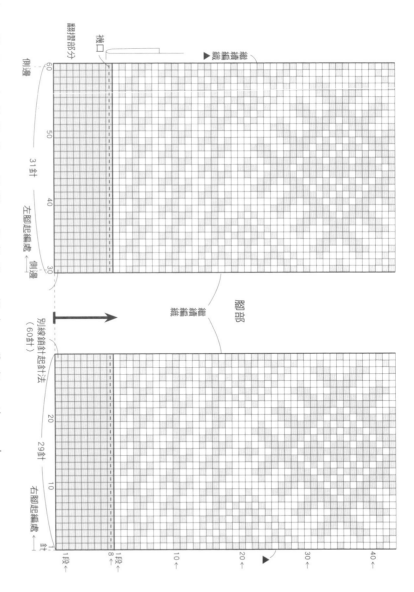

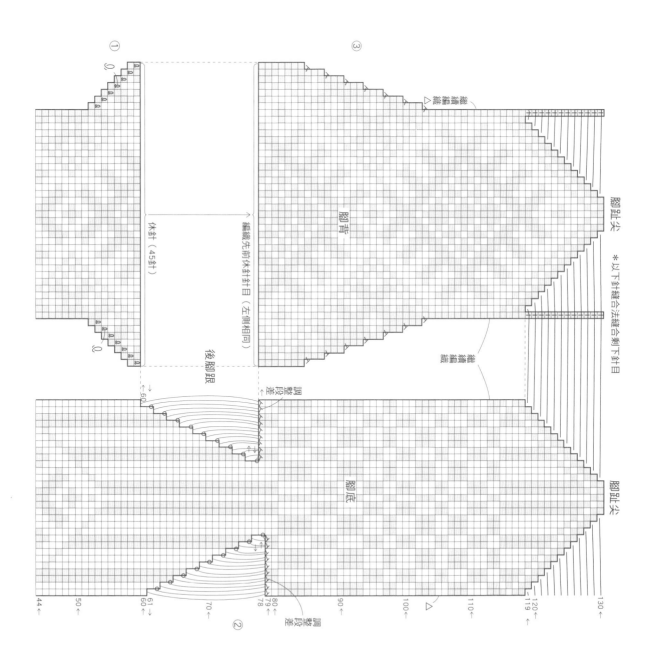

T

P.98

【材料】Hamanaka的Tweed Bazar（中細）：淺褐色（71）80g

【工具】3號棒針

【密度】編織花樣：31針38段／平針編織：26針38段

【完成尺寸】襪長約18cm／腳底尺寸約21cm／腳背圍約21cm

▶以別線鎖針起針法起針65針。結尾時解開別線，使正面變成上針，一邊編織

上針，一邊進行收針。

襪口至後腳跟前皆為花樣編織，後腳跟、腳底及腳趾尖部分以平針編織法編織，腳背部分則是繼續進行花樣編織。

以【箱形編織的後腳跟＋引返編織的後腳跟底（P.30）】編織後腳跟，腳趾尖則為【平均減針的形狀（8等份・P.32）】的應用。

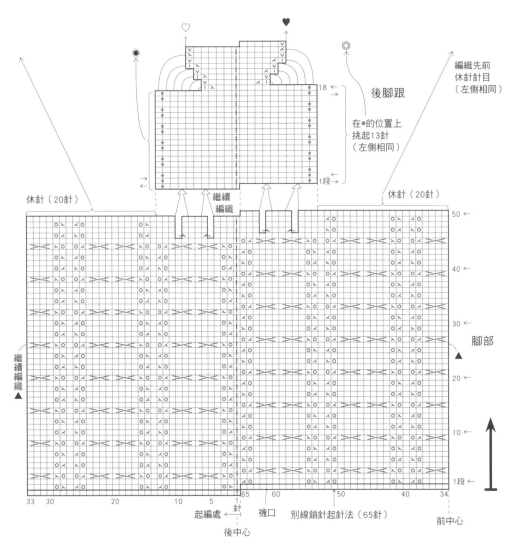

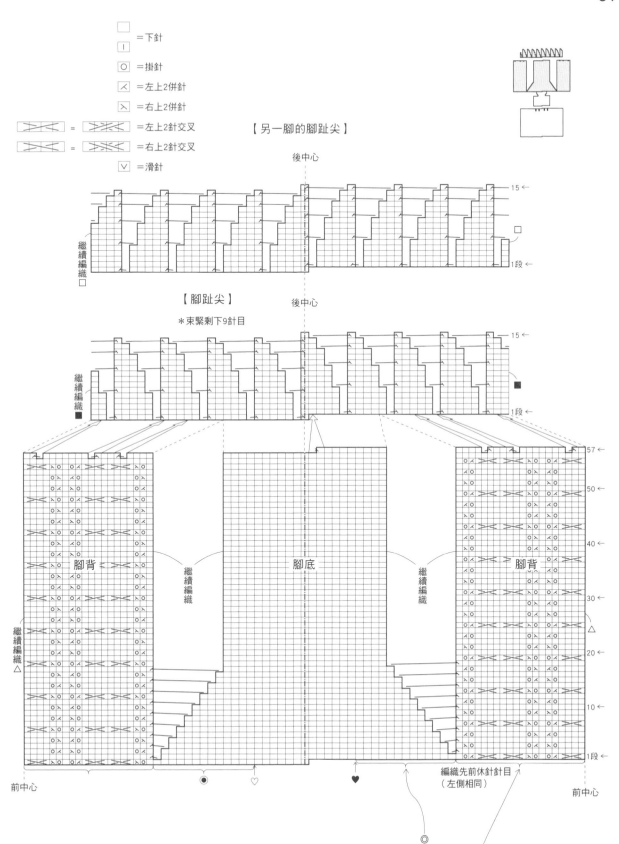

□ ＝下針
Ｉ ＝上針
回 ＝掛針
☑ ＝左上2併針
☒ ＝右上2併針
＝ ＝左上2針交叉
＝ ＝右上2針交叉
Ⅴ ＝滑針

【另一腳的腳趾尖】

後中心

15←

繼續編織
□

1段←

□

【腳趾尖】

後中心

＊束緊剩下9針目

15←

繼續編織
■

1段←

■

57←

50←

40←

腳背

繼續編織

腳底

繼續編織

腳背

30←

繼續編織
△

△

20←

10←

1段←

前中心

◉

♡

♥

編織先前休針針目
（左側相同）

前中心

◎

【材料】雪特蘭島製的蘇格蘭費爾島圖案用毛線（2ply Jumper Weight・中細）：炭棕色（FC58）40g・混色綠（FC12）35g・淺黃色（EC43）25g・淺粉紅色（FC50）10g・淺綠色（FC62）10g

【工具】1號・2號棒針・2/0號鉤針

【密度】編織花樣（2號棒針）：37針37段

【完成尺寸】襪長約22cm／腳底尺寸約23cm／腳背圍約21cm

▶以隨意起針法或別線鎖針起針法起針78針，換成2號棒針後進行環狀，編織蘇格蘭費爾島風格圖案。

蘇格蘭費爾島風格的編織花樣上，後方繞線較長的部分是將暫時不織的毛線在途中交叉於後方編織的毛線上。

以【箱形編織的後腳跟＋引返編織的後腳跟底（P.30）】的應用法編織後腳跟。腳趾尖部分則是以【平均減少兩側針目（P.23）】編織而成。對齊圖案與顏色後，從後方以套針接合法連接剩下的

20針目。

襪口則是從起針處以混合綠毛線挑起78針，以1號棒針編織13段1針鬆緊針後，編織2段下針。將毛線換成炭棕色毛線，編織1段下針，並於針目間編織6針扭加針（每13針為一組，共6次）。在84針目上，編織15段1針鬆緊針，作為翻摺，最後依圖示，以鉤針鉤織出小環編。

編織另一腳時，需參照編織圖，編織對稱的編織圖案（可參照P.100、P.104的圖片）。

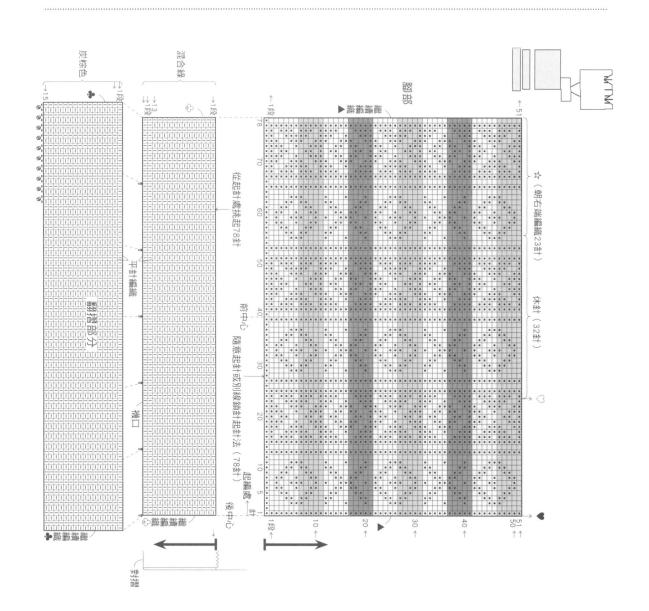

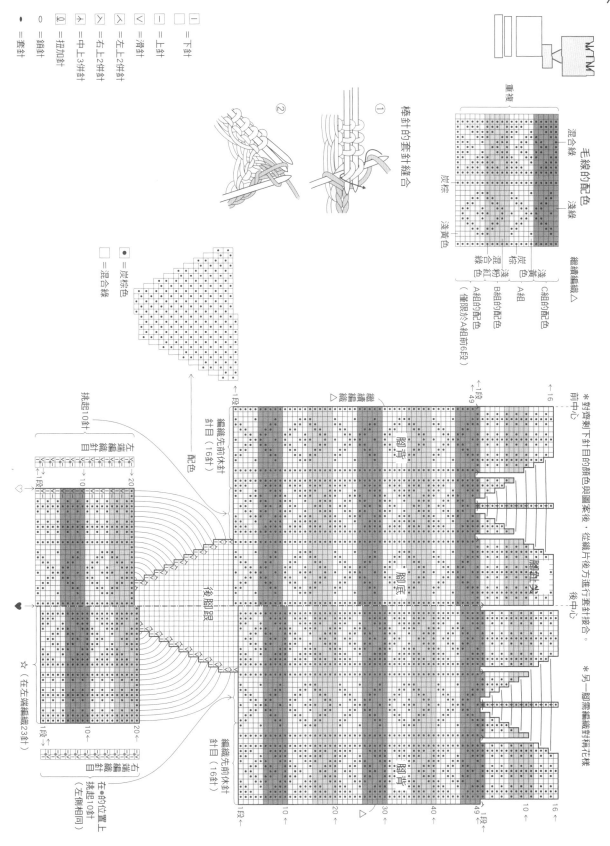

P.101

【材料】雪特蘭島製的蘇格蘭費爾島圖案用毛線（2ply Jumper Weight・中細）：黑色（2005）90g・多彩混紡毛海線（非賣品・中細）50g

【工具】4號・2號・1號棒針

【密度】編織花樣（4號棒針）：32針37段／平針編織（2號棒針）：27針40段

【完成尺寸】襪長約41cm／腳底尺寸約21.5cm／腳背圍約21cm

▶襪口以別線鎖針起針法起針96針，換成1號棒針進行環織，並編織20段1針鬆緊針。解開別線後，穿入別針，重疊在用於編織的棒針內側，以左上2併針的方式合併前方與內側針目，編織出雙層織片。

以4號棒針進行花樣編織。採用一邊編織蘇格蘭費爾島風格圖案，一邊在標示處加入上針的編織法。編織過程中，可在不會破壞花樣的位置上分散的進行減針。

結束花樣編織後，換成2號棒針以平針編織法編織至最後。以【箱形編織後腳跟（梯形・P.31）】編織後腳跟，腳趾尖則是以【平均減少兩側針目（P.23）】進行編織。翻面，將剩下針目進行套針接合。

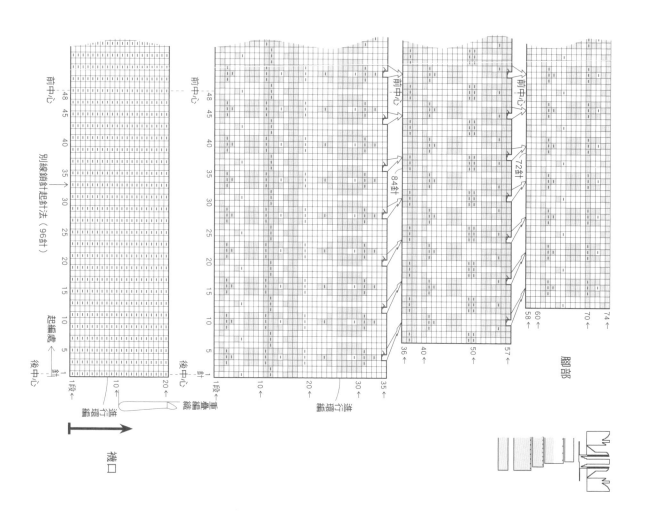

73

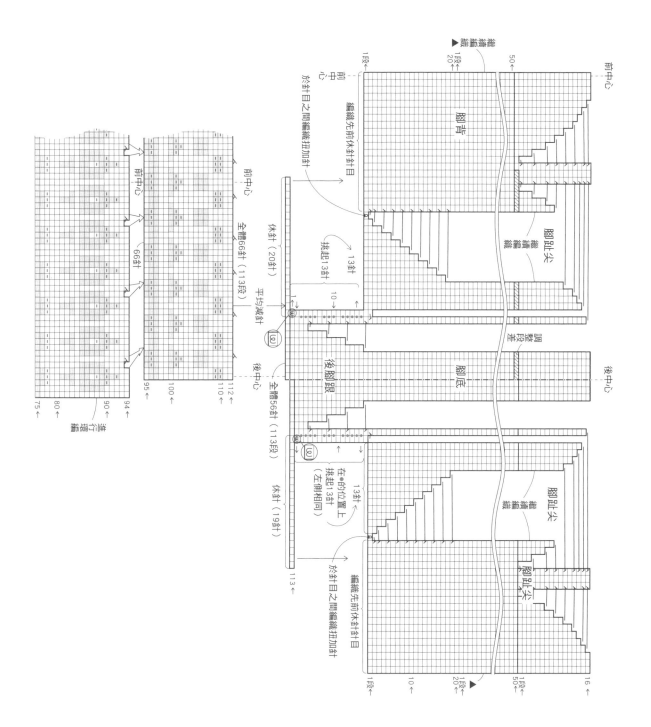

W

P.102

【材料】Puppy NEW4PLY（中細）：淺粉紅色（412）150g

【工具】4號（起針）‧1號棒針

【密度】平針編織：32針40段

【完成尺寸】襪長約40cm／腳底尺寸約22cm／腳背圍約21cm

▶襪口側以手指起針法起針92針目，換成1號棒針進行環編。編織8段平針編織，於第9段重複編織掛針與2併針後，再編織9段平針編織。將此部分摺入後方內側縫合。平均在92針目中加上4針目，使總針數變為96針後，開始進行花樣編織。

由於此款毛線襪需在後中心作出弧度（小腿肚），所以需編織襠分。參照編織圖，於樹葉形襠分的中央處編織加針與減針。只有後腳跟、腳底與腳趾尖部分是以平針編織法編織，其餘的部分均需進行花樣編織。

以【箱形編織的後腳跟＋方形編織的後腳跟底（P.26）】編織後腳跟，腳趾尖則是以【平均減少兩側針目（P.23）】編織而成。

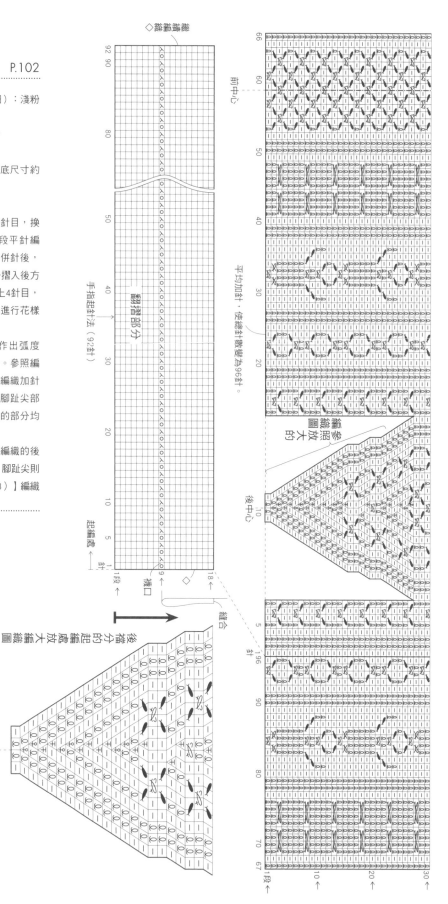

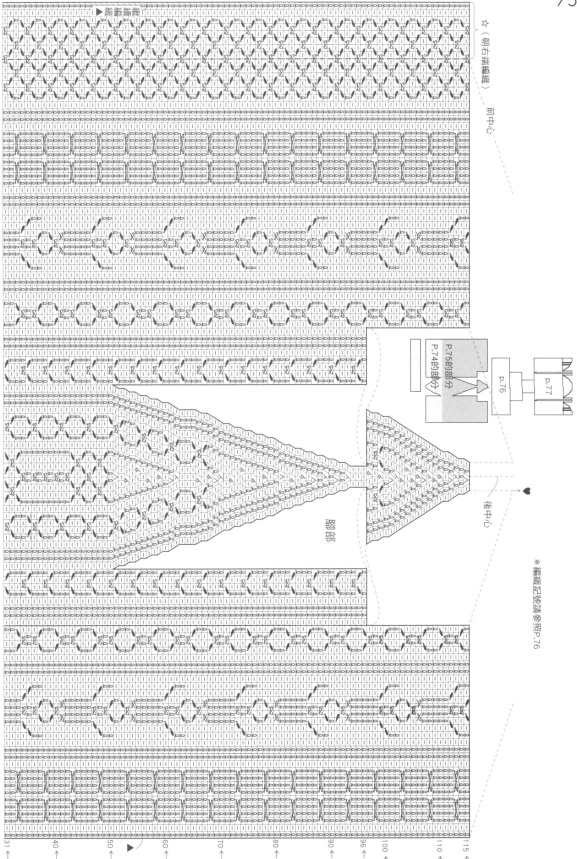

75

☆（朝右端編織）

前中心

織
編
織
編
織
編
織
編

P.75的部分

P.74的部分

p.76

p.77

後中心

腳部

❤

＊編織記號請參照P.76

31
40
50
▶
60
70
80
90
96
100
110
115

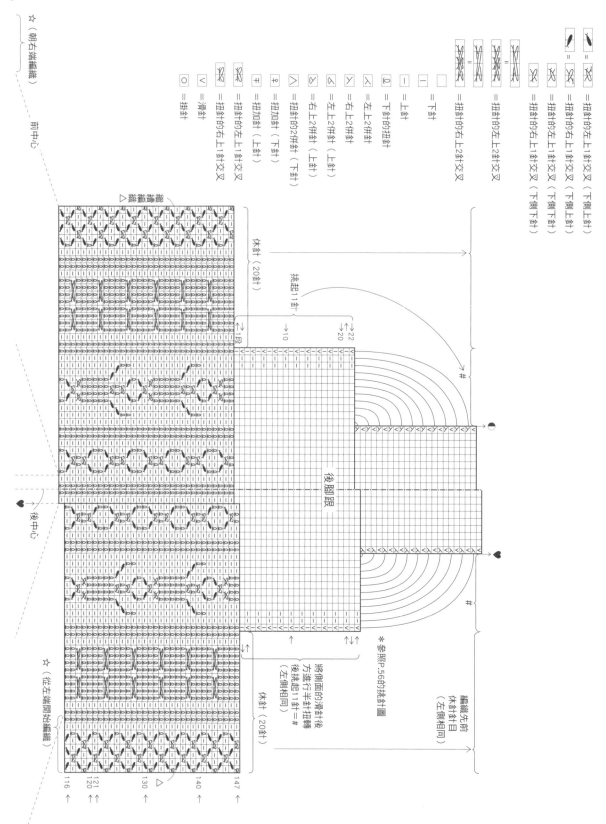

☆（朝右端編織）

前中心

＝扭針的左上1針1針交叉（下側上針）

＝扭針的右上1針1針交叉（下側上針）

＝扭針的左上1針1針交叉（下側下針）

＝扭針的右上1針1針交叉（下側下針）

＝扭針的左上1針1針交叉（下側下針）

＝扭針的右上1針1針交叉（下側下針）

＝扭針的右上2針1針交叉

＝扭針的左上2針1針交叉

＝扭針的扭扭

＝下針的扭針

＝上針

＝下針

＝下針

＝扭針的右上2針併針交叉

＝右上2併針

＝左上2併針

＝左上2併針

＝右上2併針

＝右上3併針（下針）

＝扭加針的2併針（下針）

＝扭加針（下針）

＝扭加針（上針）

＝扭針的右上1針1針交叉

＝滑針

＝掛針

休針（20針）

挑起11針

→1段

→10

→22
→20

後腳跟

#

＊參照P.56的挑針圖

將側面的滑針轉
方進行半針扭轉
後挑起11針＝#
（左側相同）

休針（20針）

116
←
121
120
↑↑
130
←
140
↑
147
←

☆（從左端開始編織）

後中心

編織先前
休針針目
（左側相同）

△織織織織

＞織織織織

＞織織織織

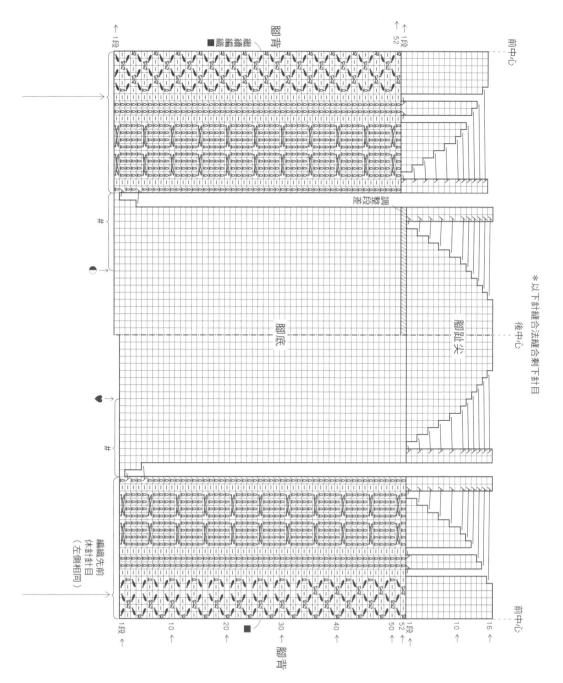

P

P.90

【材料】瑞典製的東約特蘭（Östergötland）
（中細）：黑色110g／Ombrer（中
細）：紅色70g
【工具】2號、3號棒針
【密度】平針編織（3號棒針）：29針
40段
【完成尺寸】襪長約39cm／腳底尺寸約
21cm／腳背圍約21cm

▶編織順序：先作出腳部的方格編織花
樣，接著再依序編織後腳跟、腳趾尖與
襪口。方格編織：先連續編織8片三角
形編織花樣，作成1圈（第1列），接
著挑起前列的編織花樣的針目，編織
四角形編織花樣，作成1圈（第2至20
列），重複此動作。

【後腳跟→腳趾尖的編織方法】
參照P.80的編織圖。從編織花樣e的側
邊以黑色毛線平均挑起60針（挑針盡
可能進行花樣編織的方式穿入棒針，
如此一來成品會更加漂亮）。依圖示以
平針編織法編織後腳跟到腳趾尖前。
以【引返編織法（P.15）】編織後腳
跟，腳趾尖則是以【平均減少兩側針目
（P.23）】編織。以下針縫合法縫合腳
趾尖上的保留針目。

【襪口的編織方法】
從編織花樣a中平均挑出64針，編織1
段上針，12段兩面扭針1針鬆緊針，並
以1針鬆緊針收針法進行收針。

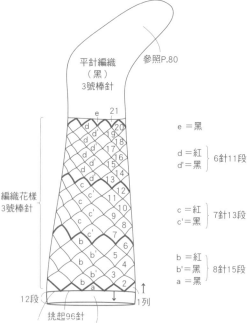

平針編織
（黑）
3號棒針

參照P.80

e＝黑

d＝紅
d'＝黑 } 6針11段

編織花樣
3號棒針

c＝紅
c'＝黑 } 7針13段

b＝紅
b'＝黑 } 8針15段
a＝黑

12段

挑起96針

1段上針

1列

於兩面編織扭針鬆緊針（黑）

方格編織

【第3列・編織花樣b'（黑）】
改變毛線顏色，從編織花樣b'的起編處，將編織花樣b
側面的第1針目內側各挑起8針。由於是從後方挑針，
需將棒針從織片的正面穿入，如編織上針般挑針掛線。
編織2併針來連接前段編織花樣，共編織15段。以相同
方式編織出8片，作成1圈後剪斷毛線，並連接起編處
的毛線。
之後，重複編織8針×15段的b（紅）和b'（黑）至第6
列。

【第2列・編織花樣b（紅）】
用另一色毛線，從編織花樣b的起編處，將編織花樣a側
面內側各挑起8針（於，記號挑針）。此挑針針目＝編織
花樣b的第1段）。編織2併針來連接編織花樣a，共編
織15段。第1片編織完成。以相同方式編織出8片，作
成1圈後剪斷毛線，並連結起編處的毛線。

【第1列・編織花樣a（黑）】
（第1片）
第1段　手指起針2針
第2段　編織2針上針
第3段　編織1針卷加針、2針下針
第4段　編織3針上針
第5段　編織1針卷加針、3針下針
〳　　重複以上步驟。
第16段　編織9針下針
（第2片）
第1段　編織1針卷加針、1針下針。將第1片剩下的8針
保留在棒針上。
第2段　編織2針上針
第3段　編織1針卷加針、2針下針
重複以上步驟，編織出8片編織花樣。剪斷部分毛線，
連接起編處的毛線，作成環狀。

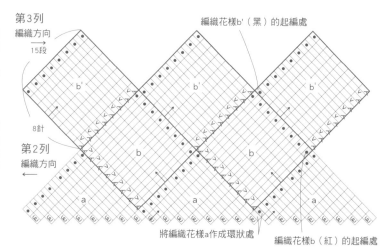

第3列
編織方向
15段

b'

b'

b'

8針

第2列
編織方向

b

b

a

a

a

將編織花樣a作成環狀處

編織花樣b'（黑）的起編處

編織花樣b（紅）的起編處

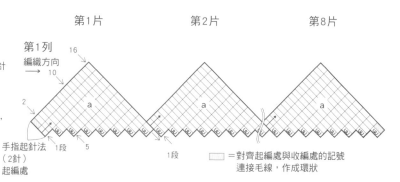

第1片　　第2片　　第8片

第1列
編織方向
16
10
2
a　　a　　a

手指起針法　1段　5
（2針）
起編處
1段

□＝對齊起編處與收編處的記號
連接毛線，作成環狀

【第21列‧編織花樣e（黑）】
從編織花樣e的起編處，於編織花樣d的側面挑起8針目，參照圖示，一面翻面，一面編織2併針。從第2片開始，第1個編織花樣的最後1針目會變成下一個編織花樣的第1針目，所以只需挑起5針目（總針數6針目）後繼續編織即可。編織好1圈後，從收編處剪斷毛線後抽出，並連接起編處毛線，即完成編織花樣部分。

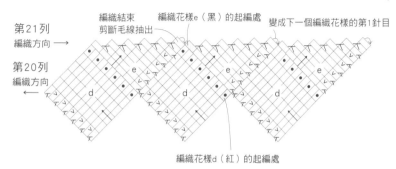

第21列 編織方向 →
第20列 編織方向 ←

編織結束 剪斷毛線抽出　編織花樣e（黑）的起編處　變成下一個編織花樣的第1針目
編織花樣d（紅）的起編處

【第14列‧編織花樣d（紅）】
從編織花樣b的起編處，將編織花樣a的側面內側挑起6針。編織2併針連接編織花樣d'，共編織11段。第1片編織花樣完成。以相同方式編織出8片，作成1圈後剪斷毛線，連結起編處的毛線。之後只需重複編織6針×11段的d'（黑）和d（紅）至第20列即可。

【第13列‧編織花樣d'（黑）】
由於會改變編織花樣尺寸，所以需注意減針位置。
從編織花樣d'的起編處，將編織花樣c的側面內側挑起6針。編織2併針連接編織花樣c，共編織8段，第9段以編織3併針（○的部分）的方式進行連接，共編織11段。第1片編織花樣完成。以相同方式編織出8片，作成1圈後剪斷毛線，連接起編處的毛線。

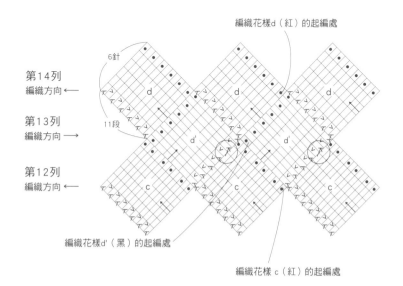

編織花樣d（紅）的起編處
第14列 編織方向 ←
6針
第13列 編織方向 →
11段
第12列 編織方向 ←
編織花樣d'（黑）的起編處
編織花樣c（紅）的起編處

【第8列‧編織花樣c（紅）】
從編織花樣c的起編處，將編織花樣c'的側面內側挑起7針目。編織2併針連接編織花樣c'，共編織13段。第1片編織花樣完成。以相同方式編織出8片，作好1圈後剪斷毛線，連接起編處的毛線。
之後，重複編織7針×13段的c'（黑）和c（紅）至第12列為止。

【第7列‧編織花樣c（黑）】
由於會改變編織花樣尺寸，所以需注意減針位置。
從編織花樣c'的起編處，將編織花樣b的側面內側挑起7針目。編織2併針連接編織花樣b，共編織10段。於第11段編織3併針（○的部分）連接，共編織13段。第1片編織花樣完成。以相同方式編織出8片，作好1圈後剪斷毛線，並連結起編處的毛線。

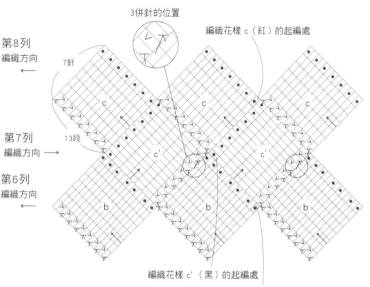

3併針的位置
編織花樣c（紅）的起編處
第8列 編織方向 ←
7針
第7列 編織方向 →
13段
第6列 編織方向 ←
編織花樣c'（黑）的起編處
編織花樣b'（黑）的起編處

P,Q 後腳跟與腳趾尖處

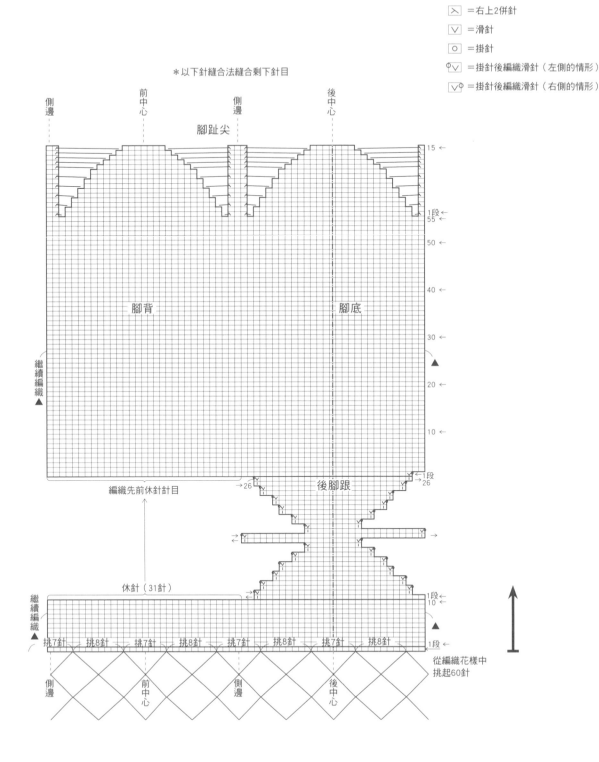

＊以下針縫合法縫合剩下針目

| =下針 |
| | =下針 |
| ⩊ =卷針 |
| ⋏ =左上2併針 |
| ⋋ =右上2併針 |
| ∨ =滑針 |
| ○ =掛針 |
| ⚈∨ =掛針後編織滑針（左側的情形） |
| ∨⚈ =掛針後編織滑針（右側的情形） |

側邊
前中心
側邊
後中心

腳趾尖

15 ←

1段 55 ←

50 ←

40 ←

腳背

腳底

30 ←

繼續編織 ▲

20 ←

10 ←

1段 26 →26

後腳跟

編織先前休針針目

休針（31針）

繼續編織 ▲

1段 10 ←

挑7針 挑8針 挑7針 挑8針 挑7針 挑8針 挑7針 挑8針

1段 ←

側邊
前中心
側邊
後中心

從編織花樣中挑起60針

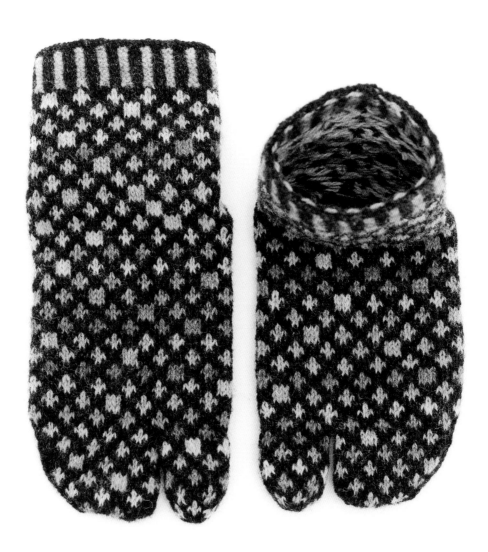

J

將腳趾尖部分
編織成二趾襪型。
可自由搭配
編織花樣的配色。
HOW TO KNIT ⋯⋯ P.52

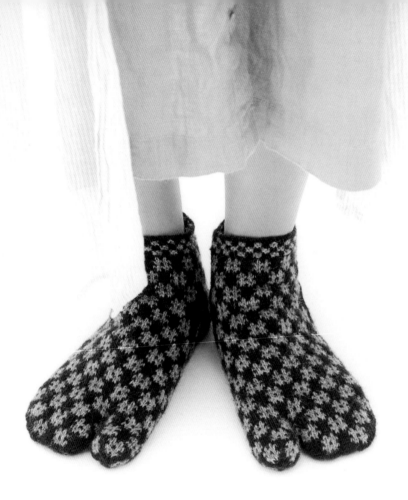

K

日式風格滿載的二趾襪型
選擇可展現出和風氣息的
井字形編織花樣。
HOW TO KNIT ⋯⋯ P.54

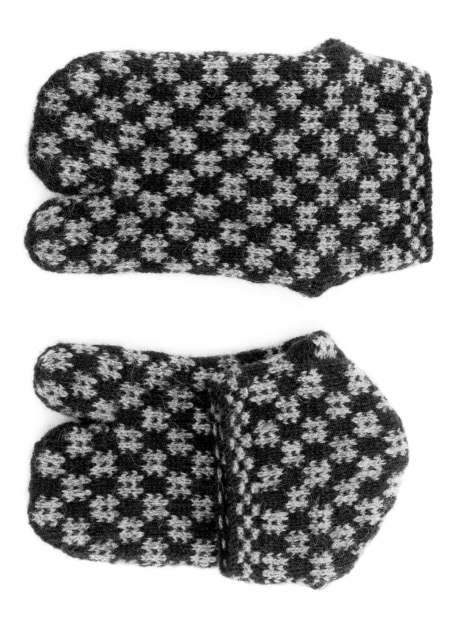

不只可以搭配和服，
也可作為休閒穿搭的二趾襪。
是一款嶄新襪型。

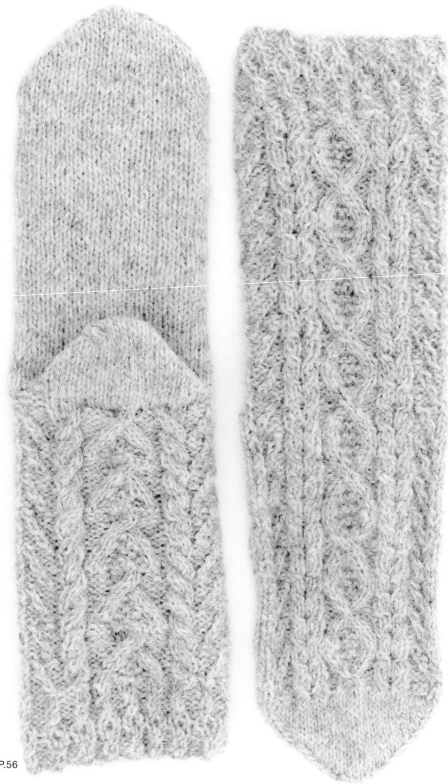

L

由菱形的麻花
組合而成的
ARAN編織花樣。

HOW TO KNIT ····· P.56

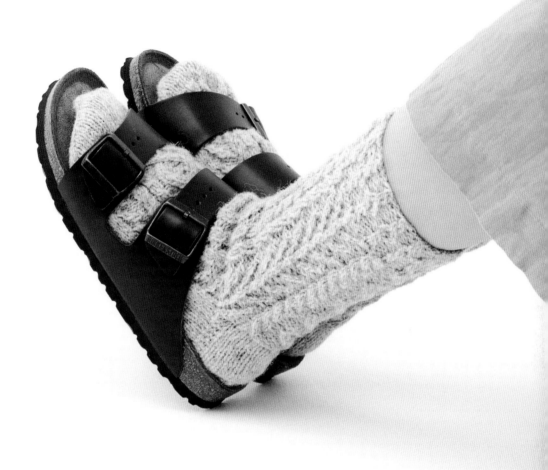

太想跟大家展示
自己親手編織的毛線襪，
所以，冬天也要穿涼鞋。

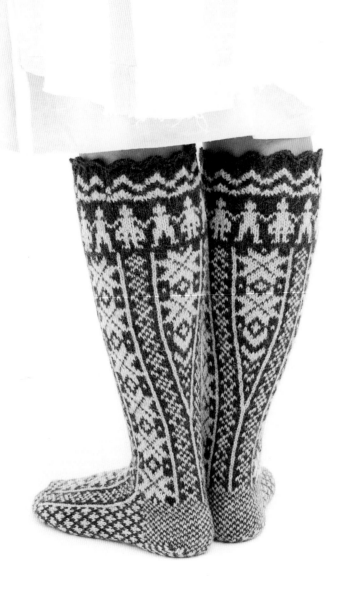

M

組合數款北歐風圖案製作而成。
以兩色毛線
展現出蘇格蘭費爾島編織圖案。

HOW TO KNIT ⋯⋯ P.58

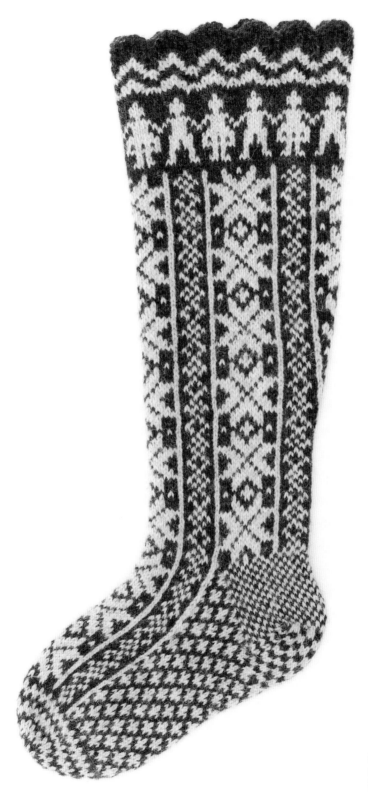

編織長襪時，
會在後中心處
編織襠分。

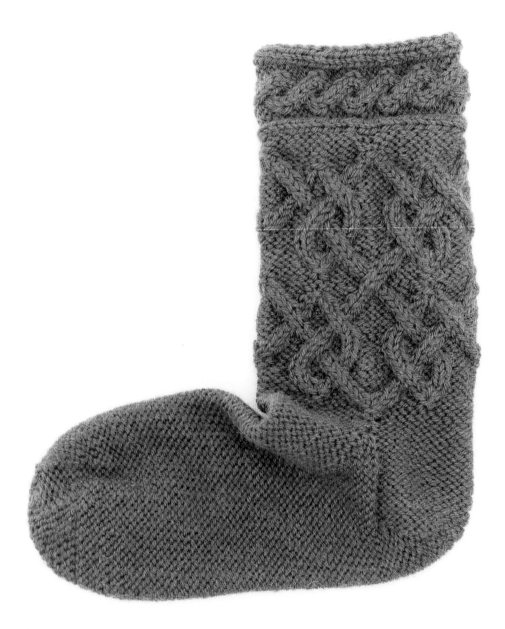

N

在上針的平針編織區塊內，
編織出宛如繩子交錯般的
複雜花樣。

HOW TO KNIT ⋯⋯ P.60

O

以黑白色調
編織出細緻的
斜格紋襪款。
HOW TO KNIT ⋯⋯ P.62

P

以紅、黑兩色毛線
編織出的方格花樣
及膝長襪。
HOW TO KNIT ⋯⋯ P.78

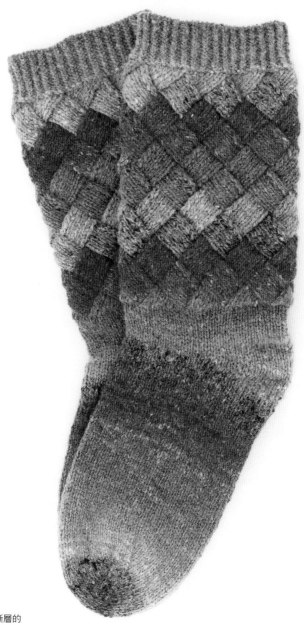

Q

以染製成漸層的
多彩毛線
編織出方格花樣。

HOW TO KNIT ⋯⋯ P.51

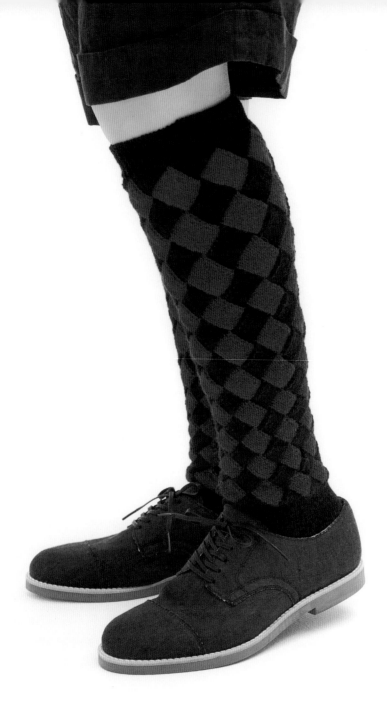

P

編織出三種
不同尺寸的方格花樣，
可有效修飾小腿線條。
HOW TO KNIT ⋯⋯ P.78

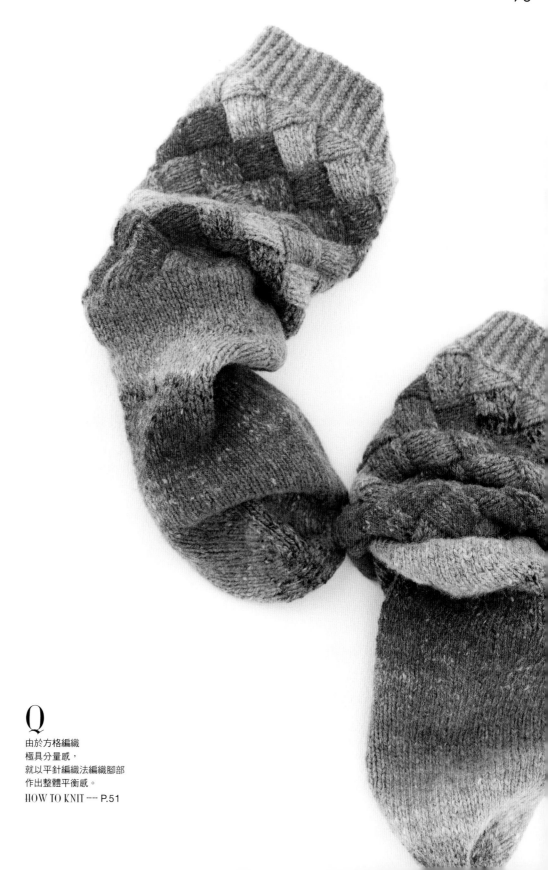

Q
由於方格編織
極具分量感，
就以平針編織法編織腳部
作出整體平衡感。
HOW TO KNIT …… P.51

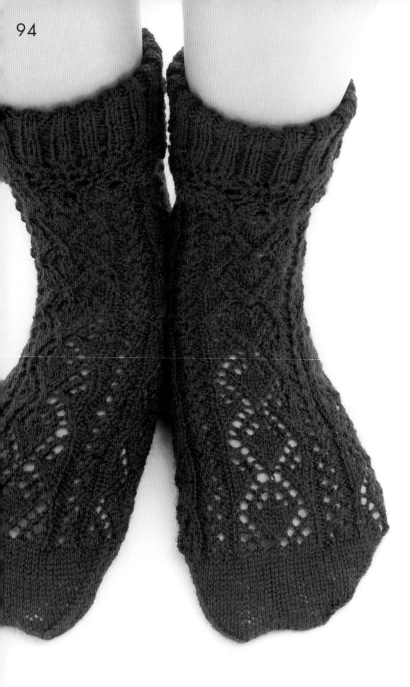

R

以細毛線編織出
精緻典雅蕾絲花樣。
HOW TO KNIT ⋯⋯ P.64

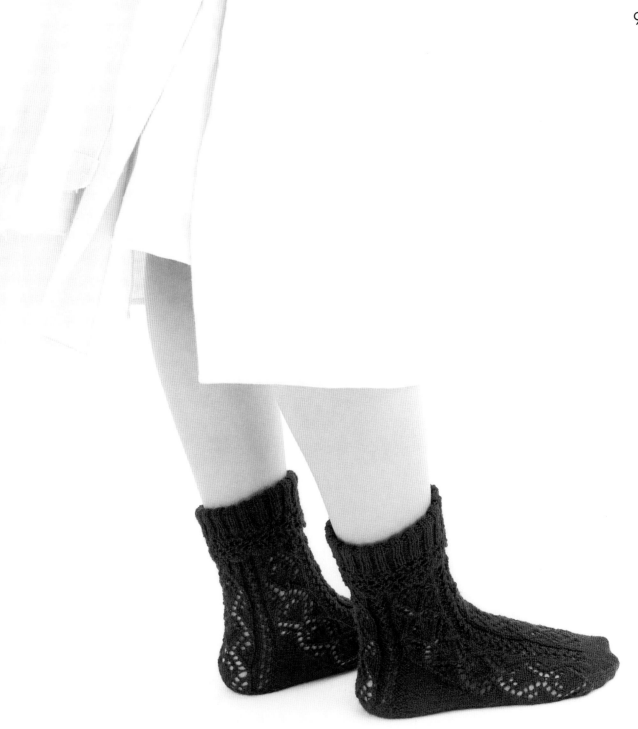

作出有滾邊效果
的襪口，
加上蕾絲編織花樣，
呈現優雅氣質。

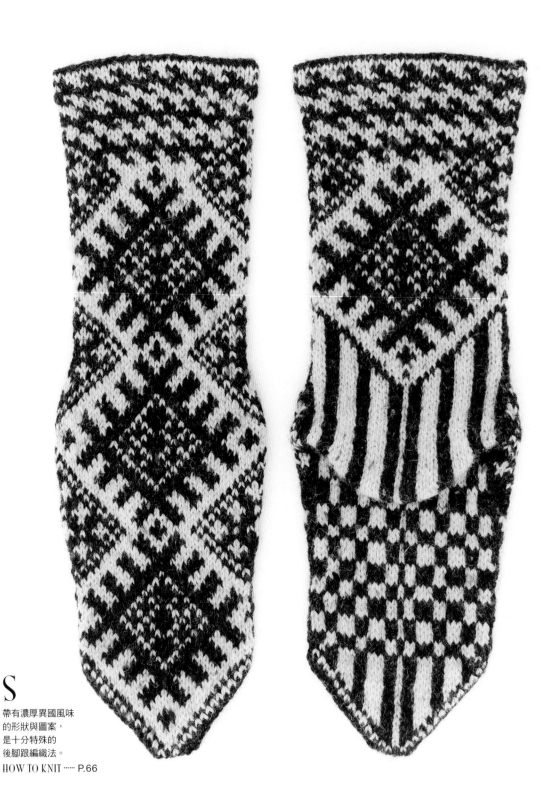

S

帯有濃厚異國風味
的形狀與圖案，
是十分特殊的
後腳跟編織法。

HOW TO KNIT ⋯⋯ P.66

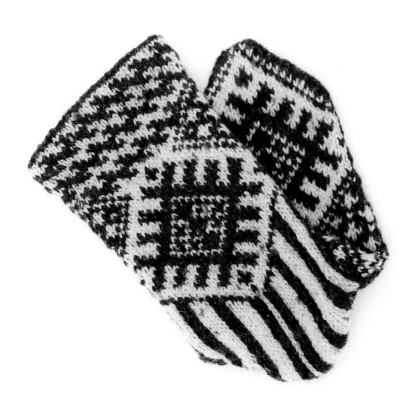

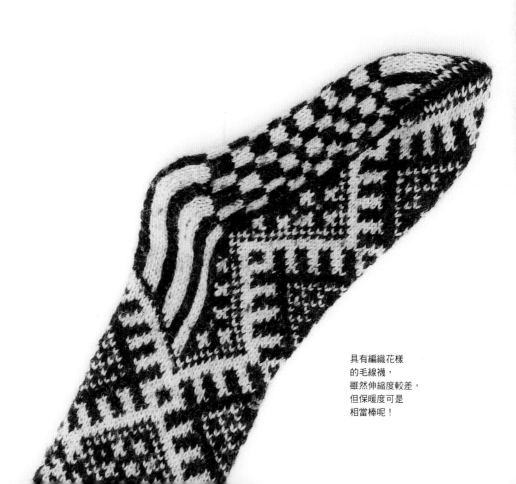

具有編織花樣
的毛線襪,
雖然伸縮度較差,
但保暖度可是
相當棒呢!

T
由麻花編與
鏤空花紋所
交織而成的花樣。
HOW TO KNIT ⋯⋯ P.68

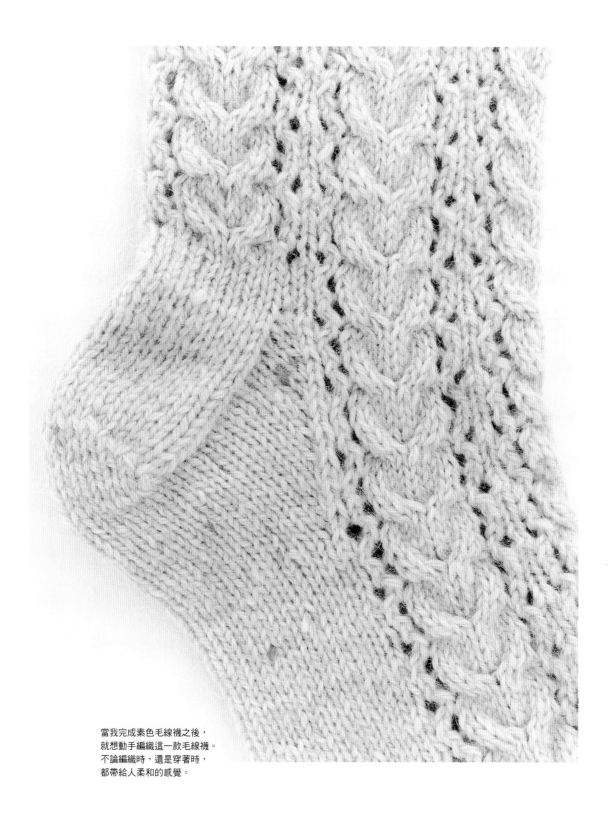

當我完成素色毛線襪之後，
就想動手編織這一款毛線襪。
不論編織時，還是穿著時，
都帶給人柔和的感覺。

U

編織花樣為
蘇格蘭費爾島風格圖案。
襪口部分則是以翻折
以一針鬆緊針所編織的織片。

HOW TO KNIT ····· P.70

V

使用多彩的
混紡毛海線，
以上針
作出編織花樣。
展現多變風情。
HOW TO KNIT …… P.72

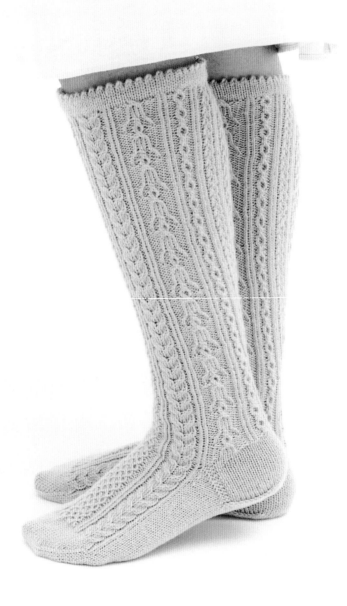

W
利用扭針凸顯出
浮雕花紋般的
編織花樣及膝長襪。
HOW TO KNIT …… P.74

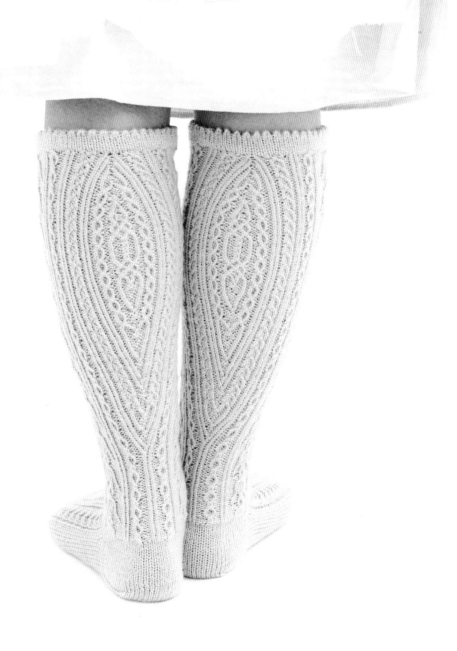

位於小腿肚的
襠分花樣特別醒目。
這可是只有手織
才能創造出的美麗喔！

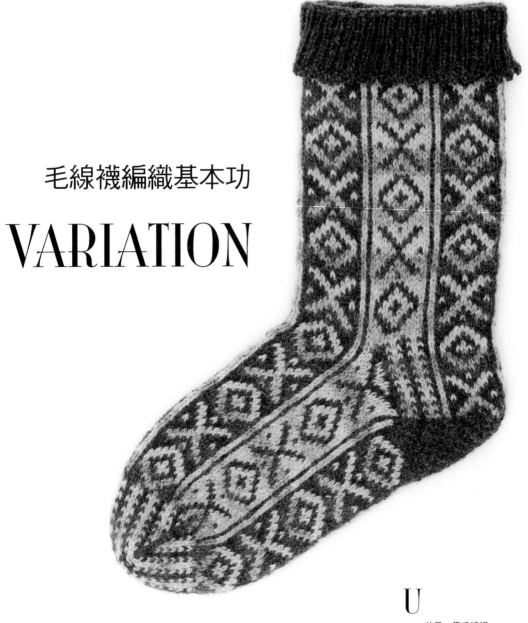

毛線襪編織基本功

VARIATION

U

P.100的另一隻毛線襪。
穿著時，可在毛線襪上
呈現出編織花樣的對稱美感。
HOW TO KNIT ⋯⋯ P.70

國家圖書館出版品預行編目資料

毛線襪編織基本功：基本款毛線襪編織超圖解 /
嶋田俊之著；亞里譯.
-- 二版. -- 新北市：雅書堂文化, 2017.01
　面；　公分. -- (愛鉤織；2)
ISBN 978-986-302-351-7(平裝)

1.編織 2.手工藝

426.4　　　　　　　　　　　105024538

【Knit・愛鉤織】02

毛線襪編織基本功

..

作　　者／嶋田俊之
譯　　者／亞里
發 行 人／詹慶和
總 編 輯／蔡麗玲
執行編輯／蔡毓玲
編　　輯／劉蕙寧・黃璟安・陳姿伶・李佳穎・李宛真
執行美編／陳麗娜
美術編輯／韓欣恬・周盈汝
內頁排版／造極
出 版 者／雅書堂
發 行 者／雅書堂文化事業有限公司
郵撥帳號／18225950 戶名：雅書堂文化事業有限公司
地　　址／新北市板橋區板新路206號3樓
電　　話／(02)8952-4078
傳　　真／(02)8952-4084
電子郵件／elegant.books@msa.hinet.net

..

2017年01月　二版一刷　定價380元

..

..

總 經 銷／朝日文化事業有限公司
進退貨地址／235新北市中和區橋安街15巷1號7樓
電　　話／(02)-2249-7714
傳　　真／(02)-2249-8715

..

嶋田 俊之　TOSHIYUKI SHIMADA

修完日本國內與倫敦的音樂大學研究所課程後，取得
多項文憑。於巴黎與維也納進修音樂時，累積了許多獎
項，並以演奏家的身分活躍於音樂界。自學生時代開
始接觸編織，旅居歐州時，學習了以編織為主的專門課
程，受到各地傳統編織技術的啟蒙。目前以講師的身分
活躍於書籍發表以及電視節目等。擅長蘇格蘭費爾島
圖案和雪特蘭島蕾絲等的傳統編織。細膩的用色與風
格受到許多人的喜愛，近年來更以傳統編織為基礎，發
表了眾多具自由風格的作品。著有『ニットに恋して（戀
上編織）』、『北欧のニットこものたち（北歐的編織小
物）』、『ニット・コンチェルト（編織・協奏曲）』（均由日
本VOGUE社出版）。

設計・製作／嶋田俊之
書籍設計／中島寬子
攝影／森本美繪・藤本毅（Process）
造型設計／堀江直子
模特兒／miyu
製作協助／大坪昌美・岡見優里子・高野昌子
　　　　　平野禮子

【材料提供】
●DAIDOH INTERNATIONAL Puppy事業部
　http://www.daidoh-int.com/puppy/
●HAMANAKA
　http://www.hamanaka.co.jp/
●ておりや（手織屋）
　http://www.teoriya.net
●HOBBYRA HOBBYRE
　http://www.hobbyra-hobbyre.com/

【其他材料購買處】
《瑞典毛線》
●ÖSTERGÖTLANDS ULLSPINNER
　http://www.ullspinneriet.com
●きぬがさマテリアルズ（KINUGASA MATERIALS）
　http://k2.dion.ne.jp/~kinumate/index.html
《雪特蘭島毛線》
●Jamieson & Smith
　http://www.shetlandwoolbrokers.co.uk